诗文佳句

主编 赵丽明

清华大学出版社
北京

本书封面贴有清华大学出版社防伪标签，无标签者不得销售。

版权所有，侵权必究。举报：010-62782989，beiqinquan@tup.tsinghua.edu.cn。

图书在版编目(CIP)数据

女书诗文佳句 / 赵丽明主编. — 北京：清华大学出版社，2019（2023.12 重印）
ISBN 978-7-302-52810-4

Ⅰ.①女… Ⅱ.①赵… Ⅲ.①汉字—法书—作品集— 中国—现代 Ⅳ.① J292.28

中国版本图书馆 CIP 数据核字(2019)第 081758 号

责任编辑：张立红
封面设计：眉山月
版式设计：方加青
责任校对：周冠楠
责任印制：杨　艳

出版发行：清华大学出版社
　　　　网　　址：https://www.tup.com.cn，https://www.wqxuetang.com
　　　　地　　址：北京清华大学学研大厦 A 座　　邮　　编：100084
　　　　社 总 机：010-83470000　　邮　　购：010-62786544
　　　　投稿与读者服务：010-62776969，c-service@tup.tsinghua.edu.cn
　　　　质 量 反 馈：010-62772015，zhiliang@tup.tsinghua.edu.cn
印 装 者：三河市龙大印装有限公司
经　　销：全国新华书店
开　　本：170mm×240mm　　印　　张：17.25　　字　　数：202 千字
版　　次：2019 年 11 月第 1 版　　印　　次：2023 年 12 月第 2 次印刷
定　　价：78.00 元

产品编号：081986-02

内容简介

女书在湖南省江永县东北与道县交界的潇水流域流传很久了。这是旧制度下不能读书的农家女创造、使用的一种女性专用文字，是一种女性化的汉字变体。女书是一种字符音节表音文字。女书记录的是汉语方言，用同音、近音假借的方法记录语言，在当地"一语二文"。

以2004年百岁女书老人阳焕宜去世为标志，原生态的女书已经完成了她的历史使命。但是作为文化遗产，女书至今继续为后人造福。她留给世人的不仅是清秀的形体，更是一种美的力量，是自信、坚强、智慧、和谐。

本书主要是当地女书传承人根据《女书国际编码标准字符集》进行的书法创作。选篇原则：脍炙人口、经典流传、积极向上、表达美好生活感受。主要内容包括每个中国人读书学过的古诗文、名言名句与毛泽东诗词等，还有20世纪女书老人留下的原汁原味的女书古诗文作品、当地谜语、民歌等。

作者简介

赵丽明博士,清华大学中文系教授,中国西南地区濒危文化研究中心主任,国家社科重大项目"中国西南濒危文字抢救、整理与研究"首席专家。师从张舜徽、陆宗达。1988年获历史学博士学位后任教于清华大学。1994年、2002年应邀公派到韩国高丽大学等学校任客座教授。1995年参加联合国第四次世界妇女大会NGO专题论坛并为第一报告人。1995年被列入英国剑桥世界名人录。曾兼任中国训诂学会常务理事、北京语言学会副秘书长常务理事、中国民族古文字副会长、中国社会语言学会理事、中国民间文字协会女书专业委员会主任、国家社科基金、教育部社科基金评委等。多次获教育部、北京市哲学社会科学哲学优秀奖,以及清华大学社会实践优秀指导老师奖。

研究领域主要为汉语言文字、中国语言学史、文字学、汉字与汉字型文字以及相关的文化人类学、妇女学、民俗学等。成功研制女书国际编码,以及水书、西南濒危文字国际编码。已出版撰写、编辑(包括合作)的著作有30余部,发表论文近百篇。与女书有关的图书主要有:

1.《传奇女书(修订版)》(著),清华大学出版社2018年;

2.《女书规范字书法字帖》（合作），清华大学出版社2017年；

3.《传奇女书》（著），清华大学出版社2015年；

4.《女书用字比较》（主编），知识产权出版社2006年；

5.《中国女书合集》（5卷本）（编著），中华书局2005年；

6.《汉字的传播与中越文化交流》（主编），国际文化出版公司2004年；

7.《百岁女书老人阳焕宜女书作品集》（主编），国际文化出版公司2004年；

8.《妇女口述史丛书——文化追踪》（合作），撰写《破解女书之谜：湖南江永女书传人口述纪实》部分，三联书店2003年；

9.《汉字的应用与传播》（主编），华语教学出版社2000年；

10.《女书与女书文化》（著），新华出版社1995年；

11.《奇特的女书》（执行主编），北京语言学院出版社1995年；

12.《中国女书集成》（主编），清华大学出版社1992年；

13.《女书——一个奇特的发现》（第一作者），华中师范大学出版社1990年；

14.《妇女文字和瑶族千家洞》（合作），华夏出版社1986年。

有关女书研究的论文主要有：

1.《文化深山里的野玫瑰——传奇女书的濒危与重生》，光明日报2017年9月3日12版；

2.《字位理论探讨——从女书国际编码谈》，刊《中国文字学研究》第15辑，大家出版社，2011年12月；

3.《女书是"闺中秘语"吗？》，中华读书男人帮2009年4月1日；

4.《女书基本字与字源考》2004年9月中国社科院女书国际研讨会，2016年《女书用字比较》收入《亚洲文明》第四集，三秦出版社2008年5月；

5.《失传与失真——从女书的濒危与重生看文化遗产的保护与传承》，刊《社会科学报》2007第6期。人民大学书报资料中心D423《妇女研究》2007年第6期全文转载；

6.《论女书来源》李蓝、赵丽明，刊《汉藏语言研究——第34届国际汉藏语言学会议论文集》，民族出版社2006年3月；

7.《东方女权抗争的女书模式——兼与自梳女、惠安女的比较研究》，北京大学出版社《中国女性的过去、现在与未来》2005年6月；

8.《女书文字孤岛现象简析》，载《中国社会语言学》商务印书馆2005年1月；

9.《从方言看女书》曹志耘、赵丽明，《中国社会语言学》2004年2月；

10.《女书基本字源考——阳焕宜女书用字研究》，载《汉字传播及中越文化交流》国际文化出版公司 2004年4月；

11. *The Women's Script Jiangyong:An Invention of Chinese Women Holding Up Half the Sky*，The Feminist Press at The City University of New York 2004；

12.《异形汉字——女书》载《科学中国人》2002年3月；

13.《女书聚落的抢救与保护》（合作），2002年江永女书国际研讨会；

14.《从女书文学看边缘民族文学》，21世纪民族文学发展研讨会论文，载《中国民族语言文学研究文集》(3)，民族出版社2002年10月；

15.《女书的教学与传播》，国际汉语教学学术研讨会，载《语言研究》2001年4期；

16.《女书最早资料——太平天国女书铜币》，《人民日报》（海外版）2000年3月2日；

17.《汉字变异的人类学背景》，2000年"21世纪人类的生存发展"国际人类学会议"语言人类学"专题论文，收入《中国人类学的理论与实践》，华星出版社2002年8月，载《广西民族学报》2001年第3期，《高等学校文科学报文摘（CUPA）》2001年4期转摘；

18.《变异性、层次性、离合性、互动性——汉字传播规律初探》《江永土话的内部差异与女书的规范读音——女书起源新探》（合作），载《汉字的应用与传播》，华语教学出版社2000年10月；

19.《从文化抗争到将领天国——从新发现的女书铜币看女书主人的角色升华》，妇女在社会、经济、环境发展中的作用和贡献国际研讨会1999年5月；

20. *Nushu:Chinese wonmen's characters* International Journal of the Sociology of Language 129 （1998）（Mouton de Gruyter Berlin·New York）；

21.《汉字的传播变异研究》，汉字与文化国际学术研讨会1998年7月期，刊《清华大学学报》1999年1期，人民大学复印资料转载；

22.《汉字文化圈中表意至表音的文字链》，载《计算机时代的汉语和汉字研究》清华大学出版社1996年；

23. 1995联合国第四届妇女大会NGO《中日韩女性文字与女性文化研究》专题报告论文；

24.《奇特的瑶族语句团符号文字》，刊《语文建设》1995年3期；

25.《汉字与女书》，《中国汉字文化大观》，北京大学出版社1995年；

26.《94夏 中国女文字现地调查报告》（与远藤织枝教授合作），日本《文教大学 文学部纪要》1995年9月1号；

27.《何艳新——又一位女书自然传承人》，《人民日报》（海外版）1994年11月12日；

28. *Challenge to Destiny in Women's Script* 刊 *Women of China* 1993年；

29. *Female Variations on Chinese Characters* 刊 *Women of China* 1993年、*Female Variations on Chinese Characters* 刊 *Women of China* 1993年12期；

30.《女书——中国の女文字》，日本东京明治书院《世界の女性语·日本の女性语》（《日本语学》特辑）1993年5月；

31.《从"三朝书"看妇女文字的社会学价值》，北京大学妇女问题首届国际学术讨论会1992年，载《奇特的女书》，北京语言学院出版社1995年；

32.《奇特的文化现象——关于中国妇女文字》，刊《中国文化》三联书店1989年12月；

33.《女书的文字学价值》，刊《华中师范大学学报》1989年6月，《新华文摘》1990年1期转载。

代序一 / 周有光

　　清华大学赵丽明教授，精研女书数十载，在出版《中国女书集成》（1992年）之后，又把多年收集的女书作品影印件634篇，计22万字，连同有关女书的背景材料编成书，将这种正在消亡中的独特文化遗产全盘托出，奉献给中外学者，作为进一步研究的依据。

　　由于赵丽明教授和多位学者的精心研究，我们对女书的基本情况已经有了比较全面的了解。今后的研究是进一步核实已经得到的结论和探索尚未发现的问题。

　　湖南省江永县一带妇女中间流传的女书，妇女创造，妇女使用，男人不闻不问，已经存

在几百年，直到20世纪50年代外界才知道，20世纪80年代才作为学术问题进行研究。这时候能使用女书的耄耋妇女大都作古了。

女书流行中心在江永县上江墟乡。女书书写当地潇江流域的汉语次方言。女书流行地区方圆不到百里，是湘粤桂三省的接壤之处。长沙马王堆汉墓出土两张军事地图《舆地图》和《军阵图》，描绘的就是江永县及其四周。柳宗元谪居永州，作《捕蛇者说》，慨叹苛政猛于虎，就在这个地方。江永县是以瑶族为主的瑶汉共居地，瑶人汉化，汉人瑶化。使用女书的妇女几乎都是"三寸金莲"，而当地"平地瑶"妇女的绣花鞋都是38、39码的大脚鞋。女书使用者的族属问题很重要，值得再深入探讨。

女书最早的史志记载是1931年的《湖南各县调查笔记》，其中说到"歌扇所书蝇头细字似蒙古文"。女书内容谈到的故事，最早属于道光（《林大人禁烟》）、咸丰（《长毛过永明》）、同治（《珠珠歌》）等时期。较多的作品谈到清末民初的故事，这时候女书的文辞也比较成熟了。女书实物，例如读纸、读扇等，经故宫博物院专家鉴定，有明末清初的传本。当地传说宋代王妃创造女书，还有更早的创始传说，都没有可信的证据。女书产生时代这个问题也很重要，需要再进一步加以研究。

文字类型决定于三方面的特征。1.符号形式：分图符、字符（笔画结构）和字母；女书的符号形式是字符。2.语言段落：分语词、音节和音素；女书的语言段落是音节。3.表达方法：分表形、表意和表音，女书的表达方法是表音。综观三方面特征，女书的类型是："字符·音节·表音"文字。女书形体略似汉字而并非汉字，外形不是正方而是斜方的"多"字形，被称为蚊脚字。汉字型文字分为"孳乳仿造"和"变异仿造"。"孳乳仿造"利用原有汉字部件，如壮字、喃字。"变异仿造"采取汉字原理而另造笔画形式，如契丹字、女真字、西夏字、傈僳字。女书的特征跟傈僳字比

较接近，都是"变异仿造"的汉字型音节文字。

女书是汉语方言文字，但其他汉语方言文字都是"孳乳仿造"，而女书是"变异仿造"。其他汉语文言文字大都是"意音文字"，而女书是"音节文字"。其他汉语文言文字不分男女，而女书为妇女所专用。瑶族风俗的影响是女书跟其他汉语方言不同的原因。这个论点，也需要再进一步进行研究。

女书作品是适于歌唱的"歌堂文学"，全部是七言韵文。每逢节日，女友相聚，共同"读唱"，唱到伤心处，同声痛哭，净化心中的郁结。女书还用来祭神、记事、通信、结拜姐妹、贺三朝、焚化殉葬。由于焚化殉葬，许多作品没有留传下来。汉族妇女也有歌堂文学。我幼年见到母亲在卧室里一个人读唱，有时在小客厅里跟二三女友共同读唱。《孟丽君》就有歌堂唱本。我见到读唱是在民国初年，汉族歌堂文学已经到了尾声了。歌堂文学习俗，值得联系女书进一步研究。

今天，女孩上学都学汉语汉字，女书的消亡是不可挽回的了。可是女书作为一种独特的边缘文化，有多方面的学术价值，应当继续深入研究。

周有光

2004年3月5日，时年99岁

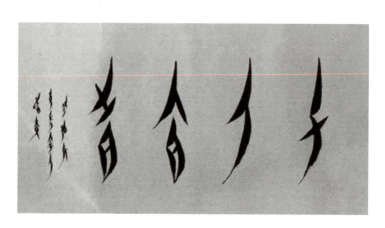

天人合一（胡欣 书写）

代序二 / 李学勤

女书——我国古代妇女的一项惊人创造,在僻远的湖南江永一带流传了许多世代。20世纪50年代末,曾有学者接触到女书,也有些有心人士着手搜集整理,但语言文字学界真正注意到这种独特的文字,却要到20世纪80年代中后期了。当时深入江永等地工作,使女书名闻中外的学者之一,就是现于清华大学中文系执鞭的赵丽明教授。

1987年,我为赵丽明、宫哲兵两位的书《女书——一个惊人的发现》撰序,其中提到湖北省社会科学院的张正明先生在1985年给我看了一份关于女书的材料,我写了一封复信,

随后印在宫哲兵先生1986年主编的《妇女文字和瑶族千家》书里，这本书中便有赵丽明教授的论文。那时她还在华中师范大学历史文献研究所，在张舜徽、李国祥先生的指导下攻读博士学位。她多次到江永及都庞岭一带各县实地考察，与通习女书的老人沟通合作，同时完成她的学位论文。我有机会和她见面，则是在1988年春天，她已经成为博士之后了。

十几年来，赵丽明教授一直坚持女书的整理研究。1992年，由她编纂出版的《中国女书集成》，蔚为大观，是所有关心女书的人所必备的。称她为研究女书的权威学者，一点也不过分。无论国内国外，只要涉及女书，就必须引述赵丽明教授的工作。今年4月，清华大学于校庆期间举办了女书的展览，并成立了女书研究会，由赵丽明教授主持其事。由此可见，她的研究工作前景正未可限量。

应当强调说明的是，女书不是像古埃及文、吐火罗文等的死文字，而是一直有人在使用的活文字，只是在非常狭小的区域内，只有少数女性使用掌握。时至今日，精习女书的妇女大多过世，这一传统已经是不绝如缕。对女书进行总结保护，应作为我们继承文化遗产事业的重要组成部分。

近几年，随着商品意识的无孔不入、无远弗届，女书的故乡尽管遥居山野，也未能幸免。曾经遭人弃置的女书材料，忽然被赋予了交换价值。于是同其他文物一样进入市场，也就出现了仿制和伪造。这类假女书材料会对研究产生误导，亟需加以鉴别清除。赵丽明教授对此痛心疾首，特将多年工作中搜辑的大量宝贵真品汇编成《中国女书合集》，影印出版。这无疑是对女书研究的又一重要贡献，足以视为今后工作的新起点。

据我所知，赵丽明教授关于女书还有很多研究成果和创见将会发表。这里我想指出，女书是与汉语言文字整个发展历程不能分离的一种特殊现象，而赵丽明教授的优势恰在于她于汉语言文字学方

面有专门的训练与深厚的基础。前面我们谈到她在博士研究生期间前往调查女书，其实她所作博士论文并不是涉及女书的，甚至与田野工作也没有什么联系。她的学位论文题为《清代说文学史略》，打印本厚近500页。这部论文从清代学术的总特点说起，于回顾魏晋六朝以来《说文》学的概况之后，讨论清代《说文》之学，由段、桂、王、朱四家，广及顾炎武、方以智以至章太炎、黄侃。接着，分别论述当时对《说文》古音、六书、词义、形体，也就是形、音、义的研讨。最后，还述及清人在《说文》版本、校勘、引文等方面的研究成绩，以《说文》研究的展望作结。这样的论文，规模气象，充分体现出赵丽明教授的素养能力，无怪乎她在女书工作中成绩的优异。

我确信，在本书问世之后，赵丽明教授将在女书研究和汉语言文字学的另外领域都会取得更丰硕的成果。

李学勤

2004年7月3日于荷清苑7号楼

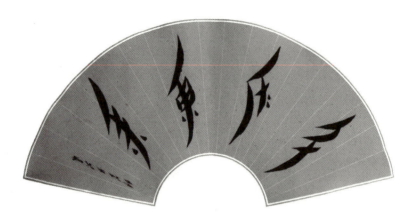

紫气东来（陈军 书写）

代序三 / 季羡林

我虽然也算是一个研究语言文字的人,而且从事此项工作时间已经超过半个世纪,然而我却从来没有听说女书。1990年赵丽明女士告诉我关于女书的一些情况,我真是大吃一惊,感到闻所未闻、见所未见。宇宙之大,真是无奇不有,而我自己孤陋寡闻的水平也颇可观了。最近赵丽明及其合作者撰写《中国女书集成》,征序于我。我忙于杂务,无暇对女书作细致的研究。然而对赵丽明女士等探求新事物之精神和筚路蓝缕之功绩,实在是由衷地佩服。这样的精神和这样的功绩,在中国学术界不是每个人都能有的。写序的要求我无论如何

都无法拒绝。但自己既然是外行，内行话是说不出来的。如果打肿了脸充胖子，硬着头皮去说，则必然会贻笑大方，这也为我所不取。无已，就谈一点感想吧。

我认为女书实在是中国人民伟大精神的表现。众所周知，在旧社会劳动人民受到压迫，受到剥削，受到歧视。他们被剥夺了学习文化的权利，大量的文盲就由此产生；而旧社会的妇女更是处在被压迫、被剥削、被歧视者的最下层。她们在神权、君权、族权、夫权的四重压迫下，过着奴隶般的生活。哪里还谈得上什么学习呢？她们几乎统统是文盲，连起一个名字的权利都被剥夺，但是她们也是人，并不是牲畜。她们有思想，有感情，能知觉，善辨识。她们也想把这些感情表露出来，把自己的痛苦倾吐出来；但又苦于没有文字的工具，于是就运用自己独特的才识，自己创造文字。宛如一棵被压在大石头下的根苗，曲曲折折，艰苦努力，终于爬了出来，见到了天光，见到了太阳。试想这是多么坚韧不拔的精神，多么伟大的毅力，能不让人们，特别是我们男子汉们敬佩到五体投地吗？这难道不能够惊天地泣鬼神吗？

赵丽明这一位女博士，本身就充分体现这种坚韧不拔的精神。她能冒万难，走僻壤，深入人迹罕至的少数民族地区，调查研究，奔走访问，费了几年的时间，终于同几位合作者调查了许多书，明白了其中的奥秘。现在纂成了这一部书，它肯定会对语言文字、社会、宗教、民族等各方面的研究起到促进作用，为我国学术界添上一朵奇花。她这种干劲不是也同样感人至深吗？在敬佩之余写了这一篇短序。

季羡林

1991年10月5日于北京大学

目录

论女书书法 / 001

女书之乡——江永概况 / 033

华韵香远——古诗词 / 045

佳文名句——品经典 / 103

指点江山定乾坤——毛泽东诗词 / 135

最后一代已故女书老人转写的古诗文 / 157

女书老人写民歌谜语 / 167

女书传人——君子女 / 179

女书基本字与字源考 / 211

女书音序速见字表 / 241

女书国际编码标准字符集 / 250

后记 / 253

论女书书法

一、流芳千古,遗香人间

女书,是流传于湖南江永县东北潇水流域,与道县田广洞等毗邻地区的农家妇女日常书写的女性专用文字。当地一语两文,男人用男字(方块汉字),女人用女字。女字在当地被称为"蚊脚字""带子花"(常常作为图案编织在花带上)。1959年完成的地方志《永明(江永)解放十年志》中,明确写作"女书",并有专门章节介绍,收入数首女书歌如"诉苦歌""寡妇歌"等。1956年湖南省博物馆展览部主任李正光撇下刚生完小孩三天的妻子,跟随江永文化馆干部周硕沂到江永,这是学者第一次进行调查。当即收集了10余本女书(李正光晚年将女书原件捐赠给湖南省博物馆),写了第一篇介绍研究女书的文章,并将其和部分实物寄到了北京中

国社科院的《中国语文》杂志社。

经陈瑾、何天贞、赵丽明、黄雪贞、李蓝、曹志耘、陈其光等专家研究，发现女书记录的是当地汉语方言土话。清华大学语言文字专家赵丽明教授经几十年研究，认为女书是借源汉字创造的一套系统的汉语方言文字，她是音符字音节表音文字。几届数十名清华学子（张文贺、杨桦、刘双琴、谢玄、张丹、赵璞嵩、吴迪等）对至20世纪末为止近千篇女书原件的穷尽性整理、统计，当地女书传人（何艳新、胡美月、何静华、周惠娟、蒲丽娟、胡欣、胡艳玉等）一个一个讨论、签字通过，国际ISO专家反复审校而成的《国际编码字符集》收入的396个女书字和一个重复号，能够完整记录当地方言土话。

女书由长辈传给晚辈，最主要是在歌堂。旧时女性特别是农家女，不能上学读书，进不了学堂，只能去歌堂。在婚嫁、节日、平日做女红的歌堂，结交友情，切磋女红，传授知识，学习女书，用自己的文字，在自己的学堂（歌堂）传习，成为"能唱能写能画"的"君子女"。

写女书、结女友、唱女歌、做女红是当地妇女的生活方式。女书活动在当地被称作"读纸读扇"。女书是一种说唱文学，其作品内容无所不包。女书主要用来写自传、书信，也用来记事、记民谣、儿歌，还有大量改写翻译的汉字传统诗文，从短小的唐诗，到长篇《祝英台》《孟姜女》《罗敷女》《王五娘》等，成为当地妇女的自觉、自信、自强的文化工具。女书作品中没有一首情歌，也没有一首反映活不下去的绝望的作品，女书是阳光文化。

她们唱着唱着，心中的清苦被冲淡了；写着写着，生活变成了诗和远方！

女书既然是男权社会的产物，必然随着社会进步、男女平等、有同样的受教育机会而成为历史。2004年百年女书老人阳焕宜

（1909-2004）的去世，标志原生态女书画了句号，进入了"后女书时代"。

女书的功能由书写记录当地语言的实用功能，转化为书法艺术，给人以美的鉴赏与传递；使人在笔画之中，享受颜值与奇特，汲取自信、智慧、坚强和力量！

这本书汇集了新老女书人的硬笔、毛笔书法作品，旨在分享中国经典诗文佳句。

女书不仅可以述说心语，憧憬精神乐园；也可以激扬文字，指点江山！不仅能书写当地歌谣，也可以书写每个人上学读书时都背诵过的古诗文，还可以书写大气磅礴的毛泽东诗词。

女书不仅女人写，男人也可以写。

女书书法，雅俗共赏，老少咸宜！人们可以在紧张忙碌之余，静下心来，回归本色，奇文共享，品味别样书香。

二、女书书法与汉字书法异同——女书是对汉字的解构

因为原生态女书有自己独特的"文房四宝"和书写方式，用棍子笔、锅底灰、纸书扇帕，在膝盖上写。相对方块汉字的笔墨纸砚，女书本为硬笔书法，而后引进毛笔书法。

形成一门书法艺术必须有两个因素：一是实用性，二是艺术性。女书除了给人以新奇感之外，还是一套系统文字，可以随心所欲地书写表达；笔画伸展更具有天然的女性美的魅力。

这两点都是由于女书源于汉字，解构汉字；变方正为斜体，由表意变为表音。

1.女书对汉字的形体解构——重构斜体汉字体系，具有特殊美感

女书首先解构了汉字的形体，将方块框架变为斜体，呈右高

左低的"多"字形。打破了方块汉字的方正端庄，女书整体的直观形态是巧取纵势，字体倾斜而修长，笔画纤细瘦劲。看惯了方块汉字，一见到女书顿时会觉得耳目一新。女书虽然借源汉字而造，却有别于方块汉字的结构，有自己独特的笔法、笔势、笔意。女书造字法在结构上基本没有"六书"，不能用象形、指事、会意、形声等结构分析女书字形。女书没有具象表意，没有图像；只是在笔势上具有鲜明的女性特点，融进女红的图案性。菱形中有规矩、偏颇倾斜中找平衡。斜而对称，倾而不倒。传统女书，皆手写而为，风格各异；或硬朗刚强，或婀娜飘逸。

女书是汉字楷书的变体。经过我们对佚名传世65篇作品统计的358个女书基本字以及最后女书老人阳焕宜130篇304个女书基本字的逐字考究，其字源95%以上来自方块汉字。

女书字形几乎都可找到所源方块汉字。例如

女书解构汉字方正形体的秘诀，是把女性的灵性美感，融入方块"男字"，改造为斜体"女字"，在一笔一画中注入了她们的感情与追求。

2. 女书对汉字记录语言功能解构——由表意文字变成表音文字，重构了文字性质

女书是汉字在流传中的一种变异形态。女书解构了汉字表意的功能，重构了文字体系，成为表音文字。改变了功能，成为一套经济实用的成熟文字。从理论上讲，不仅可以完整记录当地汉语方言土话，而且可以记录一切语言。其方法是，一个女书字符标记的一组同音/近音词/音节，即同音/近音假借是女书记录语言的基本方法。例如

⚡ ioŋ42王赢荣 yn^{42}完丸员圆园沿铅元原源袁辕缘援 vaŋ42玩 yn^{35}院 yn^{33}愿

✳ fu^{13}父贺妇祸负傅/✦(妇) fu^{21}富腐付赋赴戽货副fu^{33}合服伏傅鹤/✦(合)fu^5福复幅蠹/✦(福)fu^{35}府火附夥俯腑抚浒釜/⺊(府火)

⚡ kuoɯ44艰间（中～）奸关更庚羹根耕鳏kuo^{21}监鉴舰间惯棍谏更

⚡/✦ iou^{33}寿学熟 iou^{13}校酵效受授 iou^{21}孝兽 iou^{42}仇酬售肴淆

✳ kaŋ44甘柑干肝竿干官棺观冠冈岗刚纲钢缸光（～亮）公功攻 kaN35感敢橄杆秆撖赶管馆港广kaN21干贯观冠罐灌杠贡

女书书法具有较强的记录语言功能，具有实用性。

百岁老人阳焕宜转写的《秋夜小坐感》《四季诗》这两首古诗，让我们看到大山里最底层的农家妇女的精神世界。她们从未读过书，上过学。有了女书，可以读诗。"腹有诗书气自华"！

秋夜小坐感

阳焕宜（转写）

危楼高百尺，
手可摘星辰。
不能高声语，
恐惊天上人。

最后一位百岁女书老人阳焕宜自改题目转写李白《夜宿山寺》。（横写，左向右读）

四季诗

阳焕宜（转写）

春游芳草地，
夏赏绿荷池。
秋饮黄花（酒），
冬吟白雪诗。

这首宋代古诗，也是阳焕宜老人的最爱。（横写，左向右读）

声声慢

何艳新（转写李清照）

寻寻觅觅，冷冷清清，凄凄惨惨戚戚。
乍暖还寒时候，最难将息。
三杯两盏淡酒，怎敌他晚来风急？
雁过也，正伤心，却是旧时相识。

满地黄花堆积。憔悴损，如今有谁堪摘？
守着窗儿，独自怎生得黑？
梧桐更兼细雨，到黄昏，点点滴滴。
这次（第），怎一个愁（字了得）！

1940出生的何艳新是最后一个女书自然传承人，也是第一代读书女。她10-12岁跟外婆学习女书，跟外公学汉字，1950年上学读书，从五年级读至初中快毕业。

来到清华两月多，安身住在七号楼。同住房间人四个，同坐合唱好开心。
突然发生非典病，人人感觉好忧愁。每日消毒真难受，头痛眼花不安然。
出去游玩不方便，时刻腰牌不离身。思想家中路途远，如今回家十分难。
每日打电三两次，无法接通奈不何。左思右想心不静，十二时辰挂在心。
非典越来越严重，同甘共苦在北京。预防非典可不怕，生命安全身健康。
万众一心团结起，坚决战胜非典病。

何艳新2003年春天在清华大学住了4个月，协助翻译整理《中国女书合集》。正逢"非典"，她写下许多抗非典的女书歌。

高银仙(1902—1990)(转写)

床头明月光,疑是地上霜。
举头望明月,低头思故乡。

白日依山尽,黄河入海流。
欲穷千里目,更上一层楼。

孟姜女

义年华(1906—1991)

六月大暑最难当,太阳如火水如汤。
姜女跨入花园内,忙忙脱衣下池塘。
衣裳挂于杨柳树,轻轻打水点鸳鸯。
一来点得鸳鸯转,看见桑树有人藏。
姜女忙忙觅衣裳,觅起衣裳来穿起。
层穿层披有层装,穿了衣裳来借问。
借问哪州哪县人,家住何州并何县。
姓甚名谁住哪方,范郎答言小姐道。
小姐听我说言章,家住别州并别县。

正因为女书的音节标音文字的性质，后女书时代，已经打破只记录当地土话语言的局限，女书记录语言已经泛化。用音节假借的方法几乎可以转写任何语言。如转写"玛丽"、"电视"。同/近音假借、以少记多是女书的优势；也是农家妇女容易掌握，便于使用流行的重要原因。

3. 阅读方式解构，还原有声语言，"读"书，非"看"书；读出自己的雅言"普通话"

原生态女书只能记录当地土话。女书流行地上江圩一带有个传说。古时候（方志记为宋代）荆田村胡家出了位皇帝娘娘，叫胡玉秀。才貌出众，被选入宫中做皇妃，但却在宫中受到冷遇，万般清苦，便创造了女书字给家人写信。她把这种字写在手帕上，托人带回家乡，并告诉亲人看信的秘诀：第一要斜着看，第二按土话读音去理解意思（有女书作品《玉秀探亲书》）。不管真实与否，这个故事传达了几个重要信息：一是女书主要用于诉苦；二是女书的阅读方式一是"斜着看"，即把斜体字还原为正可识；三是"按土话读音"，即女书是记录当地土话的。

女书阅读方式与女书记录语言的方式，与女书的本质属性有关。女书是表音文字，一个字符标记一个音节。女书字形与词义之间没有直接联系，单拿一个字，女书老人也不知什么意思。妇女们是采取出声吟诵唱读的阅读手段，直接将书面符号还原为有声语言，上下文串通意思来区别同音词，即只有在具体语言环境中才能确定一个女书字体所标记的音节表示什么意思。这种阅读方式与女书的创制、传承及妇女文化生活有关。田野调查发现，尽管嫁到临近道县，不一样的土话，就不能使用女书记录。

我们在调查研究中还发现，女书有"雅言"读书音。当地土话比较复杂，但是女书有特定的"好听"的读书音——城关音。例如

何艳新的外婆住在毗邻上江墟的道县田广洞。何艳新十一二岁时外婆教她写女书，唱女书。她问外婆为什么女书不用田广洞的音，也不用上江墟的音，而用（江永）城关音。外婆告诉她，城关音好听啊。城关音就是当地的雅言、普通话。这也体现了女书的主人创造并享用这一种自觉高雅的文化生活。

4. 文字体系的解构，从成千上万的汉字系统，变成几百个字——女书到底有多少字

汉字有几千、几万字的庞大文字书写体系。女书到底有多少字，是如何记录语言的都是人们关心的重要问题。清华大学研究女书课题组数十名师生利用两年的时间，从20多年收集的近千篇女书原始文本资料中整理出可识读的650篇，进行翻译解读，扫描影印出版《中国女书合集》5卷本（中华书局，2005）。截至20世纪末，我们所能见到的传本以及女书自然传承人的22万字的女书原件资料，通过对每个女书字符的形体以及使用频率的提取、排比、统计、整理（见《女书用字比较》知识产权出版社2006），我们看到每个人使用单字400～500（包括异体字）。我们运用字位理论整理出女书基本字（无区别意义的同一字源的字符）有390多个，用这些共识的基本字可以完整记录当地汉语土话。同时根据女书原件素材，对每个女书基本字造字来源的考证结果，更有力地证明了女书来源于楷书后的汉字，是方块汉字的一种变体。女书是记录汉语方言的一种音符字音节表音文字。清华师生研制了《女书基本字表》，并进行数字化处理，建立了《女书电子方言字库》。这些为我们考察女书基本用字，进行量化研究，提供了科学依据和数字化手段。在此基础上我们研制提交了《女书国际编码字符集》，并于2016年获得通过。

当然女书对汉字最大的解构，是打破男人对汉字的使用专权，使女人也有了自己的文化工具。

三、女书书法——天生丽质

女书与生俱来的两大特点——借源汉字、女性文字,决定了她书法的天生丽质——既有汉字书法形态美,又揉进了女性技艺——女红图案线条美。

1. 女书笔势、笔画、笔顺,笔法——右高左低,斜体侧笔,绝无横、挑、折、勾、捺,竖笔短且弧

女书字体外观斜倾修长、秀丽清癯。多侧笔、弧笔,大都由上至下书写,没有提、勾、折,没有绝对的横、竖,圆也是由两笔弧线围成,不是一笔圈成的。这种基本笔画特点,在早期女书原件资料中尤为明显。

这三幅图是20世纪50年代,第一位关注女书的学者,亲临当地考察时收集到的传本原件样页,上面有他初步识读的笔迹。他就是湖南省博物馆原陈列部主任李正光先生。1957年他撰写了第一篇介

绍女书的论文，连同数篇原件一起寄给中国社科院《中国语文》编辑部（因责编潘慎被打成"右派"而遗失。1982年二人取得联系，当年的女书原件失而复得）。为女书神交30多年的李正光、潘慎和周硕沂，1991年11月在江永召开的首届全国女书考察研讨会上第一次见面。日前他已将原本6件捐献湖南省博物馆。李正光先生已于2015年去世。

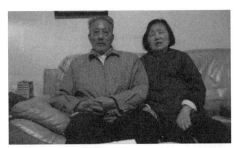

第一个发现、调查、介绍研究女书的学者，湖南省博物馆原陈列部主任李正光和她相濡以沫的老伴（摄于2009）

我们看到，女书不仅功能上具有实用性，可以成篇累牍记录语言；还具有天然观赏性，赏心悦目。作品本身就是书法艺术品。

人的视觉认知一般认同端正、对称结构。女书虽失方正，一点一画却不苟有致，布局严格而规整；倾斜偏倚却平衡对称，典雅秀丽、精巧轻盈。女书结构主要由点、画组成。女书的"点"势皆圆笔，无挫无伸；其"画"傲骨遒劲，起止有度，长短有宜，为字之脊梁；又似撇似捺，为字之手足，伸缩变化，如翼如翅，翩翩自得。

女书也有楷体行书之别，或依势而减，或连笔，与断笔不同，

即将两笔圆滑为一笔。如：

女→𛆁 娘→𛆁𛆁 如→𛆁𛆁 刻→𛆁𛆁𛆁 等。

女书的楷书行书与硬笔软笔无关。只是行书笔画间的内在联系更为紧密、流畅：前一笔末锋直奔下一笔的起笔，结构自然简约，疏密有间，宽绰有余，形神相成，软硬兼得。本无粗细、无锋毫的竹木之笔写画出的女书，却刚柔相济，俯仰有致，为书法艺术开辟了更大的空间。

原因有二：汉字、女红。其产生、造字的血缘"基因"就带有书法形态美。

2. 女书"文房四宝"与装帧

女书的"纸"很多，文本样式多姿多彩，有册书、扇书、纸书、帕书、带子花、铜币等。

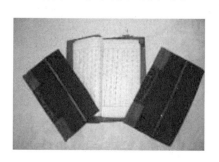

女书的经典文本是自制的布面册本"三朝书"，款式同中国传统线装书，制作非常精美，是姑娘结婚第三天作为娘家礼盒中最珍贵的礼物。三朝书是女书的经典，有统一的规格、装潢方法，32开，夹层布面，双线回字格装订线。三朝书只写三页，剩下的空白页用来夹女红花样、丝线等，伴随主人一生，去世时放进棺材或烧掉。它是妇女们亲手做的手写本，美观、大方、坚固、厚实，便于经常翻阅、保存、携带、使用。此外，女书还有纸书、扇书和帕书等。所以也称读女书为"读纸、读扇、读帕"。"带子花"是将吉利话绣在花带上的女书歌，并且有用花带拼成"八宝被"。

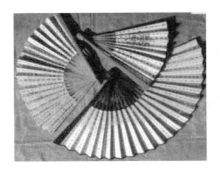 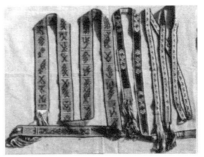

20世纪末在南京发现了太平天国女书铜币（见《人民日报》海外版2000年3月2日赵丽明撰文）。女书是对男尊女卑的旧制度的文化抗争，从山沟写到京城，从纸书、扇书、帕书写到太平天国的铜币上，虽然只是彗星一闪，昙花一现，却蕴含一种质的升华。

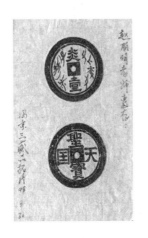

1993年发现于南京朝天宫附近的太平天国铜币上的女书：天下妇女，姊妹一家（调查考证见2000年3月2日《人民日报》海外版，以及《太平天国女书铜币考》，商务印书馆，《语言学的理论与应用》，2008年）

你面对女书，端详享受着女性的美，甚至不必在意每个字什么意思；在深入研究女书的文字学性质以后，你会赞叹女书的奇特功能。

女书既有书写的实用功能，又有其特殊的艺术美感，给书法爱好者一个崭新的天地。

3.女书行款、图饰与笔意

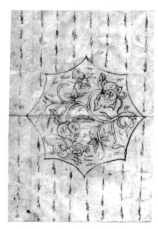
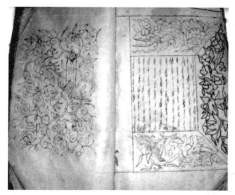

图文并茂，多姿多彩的传世女书内页装潢与布局行款，中央八角花图案较为常见

女书行款仿循古代汉文本，上下留有天地，其点画行文具有的特殊姿势的写法，自上而下，从右到左。妇女们说，原来是用竹篾蘸墨或锅底炭黑在膝盖上写。阳焕宜老人告诉笔者，男人写男字在桌子上写，女人写女书是在膝盖上写，可以一边做饭一边写。女书主人用简单朴素的语言把女书产生的社会原因讲得很清楚。

女书常常写在扇面上，书写时展合自如，由外至内，大小有致，与中国传统的扇面赋诗题款颇相默契，不愧为"君子女"。女书字形有其独特的女性美，古朴清秀，柔中有刚，飘逸中透出风

骨，倾斜中不失平衡。这种风格、韵味展示了女性的智慧才能和不屈不挠的韧性。

阳焕宜（1909—2004）写的"扇书"

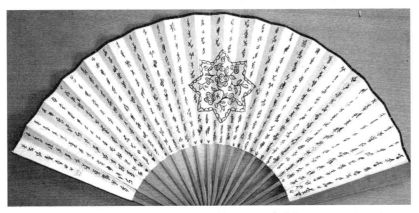

高银仙（1909—1990）写的"扇书"

女书字体如蚊，曾被称作"蚊脚字"。清丽纤细，古朴俊秀，有其独特的书法美。女书作品的语言形式基本都是七言诗（偶见五言），连写，不分段、句，无标点，只有一个叠字重复符号彡，有时简作丨，以及为保持整齐美观而用的两个行尾填白符号〇、↓。

女书还常常有图案装饰，较多的是在页心精心绘上八边八角图案；有的在剩余的空白页上绘上花鸟，偶有人物；有的每页都饰有红花剪纸抱角。

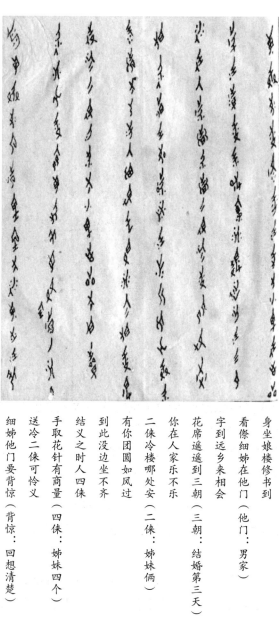

《三朝书》节选

（佚名传世本）

身坐娘楼修书到
看僚细姊在他门（他门：男家）
字到远乡来相会
花席遥遥到三朝（三朝：结婚第三天）
你在人家乐不乐
二僚冷楼哪处安（二僚：姊妹俩）
有你团圆如风过
到此没边坐不齐
结义之时人四僚
手取花针有商量（四僚：姊妹四个）
送冷二僚可怜义
细姊他门要背惊（背惊：回想清楚）
你亦出乡命中好
父母双全哥一个（出乡：出嫁）
房中嫂娘知情理
宽待你身本到头

字如其人，书现其情。女书特别的点画皆有筋骨，展示女书主人不甘沉没于辛苦，积极生活。女书书法虽无跌宕浩然之气，却不乏淡定从容之美。与汉字书法的方方正正相比，更显出超凡脱俗的空灵飘逸，反映出女性特有的思维方式和审美情趣，突破了儒家思想的稳重、正统、守矩的桎梏。

原生态女书是硬笔书法。不仅笔画斜拉到位，笔画间的协调形成了整个字结构的美感，整篇文字又讲求整体美，大小匀称和排列有序，甚至常常在下端句末使用补白符号▲、▼。

4. 女书鲜明的女红图案特征

女书不是象形文字，字体已经高度符号化。但却充满生机灵动之感，这与女红有关。女书主人将女书字形图案化、女红图案女书化。

女书采用斜体，失去汉字的方正，并无汉字的横平竖直，基本笔画其实只有点与线，却组成一个个秀美字体，形成一套文字符号。有相当一部分女书字形与女红图案不无关系，主要体现在两个方面，一是图案的几何形，包括对称性，这与织锦、挑花工艺有关，适合纤维的经纬走向；二是线条的曲线美，这与刺绣、绘花、剪纸等有关。这些特点大量体现在汉字变异上，如：

天→　地→　行→　红→　为→　田→　四→见→　成→

万→　父→　北→　鸟→　安→　分→　点→　日→星→

几→　门→　交→　边→　何→　寿→　开→　烧→樂→

步→　才→　正→　女→　非→　七→　忙→　合→并→

据高银仙、义年华等老人讲，很久以前，上江墟有位才华出众的九斤姑娘，非常聪明能干，有一双巧手，纺纱织布、绩麻绣花样样出色。附近的姑娘们都喜欢和她结交姊妹，还有的从远道慕名而来学女红。以前女人不识字，托人带口信儿常常出错。九斤姑娘便创造女字，用这种字把信写在纸本上、扇子上、帕子上，捎给远近的姐妹。她们接到信后，大家聚在一起，一边做女红，一边读纸、读扇、读帕，也一边传习女书。后来姑娘们都学会了这种字，一代一代传下来。义年华在答来访者《要问女书何处来》的一篇女书中唱道："只听前人讲古话，九斤姑娘最聪明，女书本是姑娘做，做起女书传世间"。作为视觉符号的文字，女书字形有其独特的女性美，使整个字并不机械呆板。

四、后女书时代的女书书法硬笔本色，注入锋毫，肥细夸张

2004年9月20日最后一位经历女书文化全过程的阳焕宜老人去世，标志原生态女书画上了句号。女书进入"后女书时代"。

本为"棍子笔"的硬笔女书书法，虽无软笔之锋毫，笔画一贯到底，却颇呈柔媚。乃至周硕沂等书女书，虽用毛笔，仍保留其无肥无瘦的基本女书笔法。当后女书时代的女书明确进入书法后，以毫峰润笔之法，在点画中行走流注，将其柔媚发扬至极致，或赋予行书之体，或形成肥笔柳叶等。

"男写女书第一人"的周硕沂，其父曾是当地中学校长，作为"书香门第"他擅长诗琴书画。他将汉字毛笔书法自然用于女书，基本保持了女书字体本色，影响了一批书法爱好者。

训女词

周硕沂（书写）

六月炎天恨夜短，提灯一盏刀尺忙。
放下针线唤女来，听我一二说周详。
当时你的外祖母，教训子女有义方。
我的记心亦不好，常常读了便遗忘。
若是女红做不好，喊起来时实难当。
读书只望明义理，不忘写诗作文章。
不管霜寒与朝夜，酸甜苦辣要乱尝。
自古有个敬姜女，到老依然纺绩忙。

女书诉苦歌

谢少林（书写）

一巡买了三朵花，我娘曰我不当家。
当得家来女没分，女是浮萍水上花。

　　后女书时代的"女书传人"写女书主要是为了前来调查、考察女书的人能够看到活态的传承，具有展示、表演性质，偶尔也付诸原态女书的诉苦娱乐功能；不是刻意以书法为目的。因此她们的女书作品基本保持了女书的自然书写形态，朴实优美，无粗无细，没有肥笔。如：

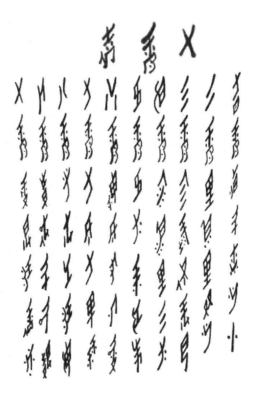

十绣歌

胡美月（书写）

一绣童子哈哈笑，二绣鲤鱼鲤双双。
三绣金鸡伸长尾，四绣海底李三娘。
五绣五子来行孝，六绣神仙吕洞宾。
七绣七仙七姐妹，八绣观音坐玉莲。
九绣韩湘子吹笛，十绣梅良玉爱花。

胡美月，已故女书老人高银仙孙女，女书园教师。她基本继承了高银仙书写风格。

三朝书

胡美月（书写）

身座楼中日夜想，姊离三日心不安。粗字两行到贵府，看望连襟身落他。
恭贺龙门多闹热，高点明灯满堂红。今将时来春天到，百树抛榴正是香。
叔娘交全（儿女完婚）金坨女，姑侄遥遥送上轿。花轿如风到远府，越看行开渐渐离。
站住转身起眼望，不见姊娘在那方。你在他乡绣房住，我呗泪流四面盖。
想起在家同楼伴，大侪陪齐不见焦。小时共村陪好义，没句乱言曰一声。
从早到黑同相伴，做过好针出四围。爷娘所生人四徕，三朵红花弟一名。
你是大姊出乡住，家中老幼不安然。弟郎小幼身也弱，高堂母亲得星数。
家中隐萎也凄寒，可怜妹娘爷轻女。尽样事情自把当，日日起来云盖天，眼含泪。

1939年出生的何静华是允山人,后来嫁到城关潇浦镇。少女时代曾走亲戚到女书流行的乡下参与一些女书活动。1996年在广东打工的儿子突遭车祸,巨大的丧子之痛激活了她的女书情结,于是创作了此篇《悼逝儿》。何静华小学文化,但诉苦用汉字写不出,一定要用女书才能把心里的苦唱出来。从此一发不可收,成为女书高手,并传授给她的女儿、孙女,还创办了家庭女书院。

悼逝儿

何静华(书写)

房中念想修书本,悲痛隐言做上书。我是蒲门何氏女,一世寒酸不显阳。一呗娇儿归寿早,二呗将身福薄了。冷想慈悲无安乐,口提伤心双泪流。气我小儿遭不幸,难星降上小儿身。夜间上床双飘哭,两眼不眠守天光。又气青龙隐萎尾,遇着天阴落下河。落进河中随水走,落下。

三朝书

蒲丽娟（书写）

可怜到他府，没爷把当见抵钱。寡妇交全也为贵，落他高升胜过人。
就是如今无兄弟，叔共伯爷闹热多。在于人家尽想远，也是抵钱出远多。
你的姆娘是孤寡，听我的言要背惊。三朝不团你一个，同宗叔娘并不安。
只是想侪真难舍，可惜不由各住村。有你在家楼中坐，手取千般合商量。
如今不团到三日，可比几年几载春。妹呗梦中阴鬼哭，只气合归就是难。
设此高门空慢步，正好在家欢过时。才给就来收女日，为我妹娘依那个。
明色大家叔共伯，对得亲生同父形。两徕小时陪好义，并无乱言人曰人。
可依不由口中说，各自分开不团圆。

蒲丽娟，何静华之女，现为女书园工作人员，曾在2008奥运会祥云小屋讲述中国故事中的女书故事。

明确有意而为的"女书书法"者，开始使用毛笔，在宣纸上，利用女书的笔法、笔势，夸张地创造出别具特色的女书书法。

河南王澄溪女书书法作品

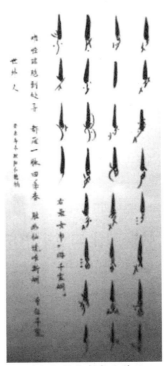
欧阳红艳女书书法作品

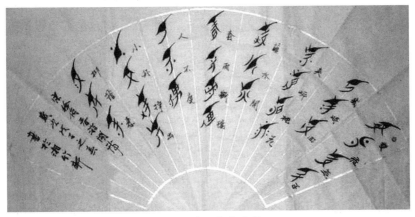
河南王一玲女书书法作品

其肥瘦、长短、曲直、方圆、平侧、巧拙、和峻等变化，更使女书更增添了动态美感。

女书笔势和谐、笔法简洁、结构精致，软硬兼得，具有质朴天成的纯真之美，特别是天生丽质、笔意优美，似翩翩起舞，似行云流水。女书寄飘逸寓庄重，其蕴藏的韵律美、节奏美、力度美、意境美，呈现出"君子女"的气质、修养、性情、志趣。

书法内涵是心境，是文化。谈女书书法，必须了解女书文化。江南绿洲水乡培育的女书是高雅和朴实之间的桥梁，让我们从女书书法中分享纯真和谐、平等安宁、睿智乐观、自我创造、豁达淡泊的人生。

五、女书规范化与女书书法——如何学女书、写女书

书法是艺术，但也不能太任性、太离谱；尤其不可臆造杜撰女书字。女书本是真善美，不能写成假女书、丑女书，甚至无端给女书泼脏水。女书家乡的女书人更有责任爱护女书、保卫女书，正能量地传播、传承女书。

目前，女书是世界上独一无二的女性系统文字。2004年9月20日，宣统元年（1909）出生的阳焕宜——最后一位经历女书文化全过程的百岁老人的去世，标志着原生态女书历史的结束。而进入"后女书时代"，女书面临的问题不是失传，而是失真，这关系到一份文化遗产能否科学加以保护、真实地加以传承，使之为今天的人们造福。

非物质文化遗产理念深入人心，女书凤凰涅槃，不得不重生。本来濒临灭亡、被人不屑的女书突然走红，被越来越多的人关注，甚至成为产业，成为事业。在受到重视得到保护的同时，也出现了乱象，甚至不顾事实，不择手段，制造许多令人瞠目的

假象。

由于非物质文化遗产已深入人心，文创成为人们新的需求，一种新的经济增长点，甚至可以将女书书法当作一项事业来做。各种培训班、文创作坊应运而生，这反映了人们对高品位精神生活的需求，也恰是女书魅力所在。

健康的传承基于科学抢救整理，让原材料自己说话才是可靠的，不能为了耸人听闻，杜撰、移植、扭曲所谓材料。误导、失真，是对文化遗产的最大犯罪。作为一种文化遗产，失真比失传更可怕。最近这些年，当地政府已经把女书作为工作重点之一，有计划地进行保护、开发。当地许多群众开始重视、珍视本地文化，女书书法得到普及，令人十分欣慰。

注意右上角"江永"二字，是以"好看"为理由臆造的。甚至打印到江永县领导名片上。女书本应是包袋右边的字体

不乱写自创女书字，尊重女书本来面目，保护女书的生存聚落，女书在文化原产地才能很好地生存，获得最大的价值。

作为书法，可称之为"女书体"。女书有两种书法，硬笔、毛笔。用何艳新的话，我写"原生态的"，就是指女书本来的文房四宝是"棍子笔""锅底灰""扇书"。硬笔书法的确是女书的本色，但女书老人执笔的方式却是执毛笔式。这如同女书三朝书的装订，都是仿汉文本线装书，但更具女红之美的复杂的回字格；书写方式也是遵循由上到下，从右向左的原则。她们自比君子而称君子

女。体现她们的价值观，崇尚儒家文化，崇尚汉字书写。

因女书"天生丽质"，工具不同，形成硬笔、毛笔，各有笔法，各具风格，或硬朗刚强，或婀娜飘逸。硬笔书法朴拙、精工而庄重，颇似"楷体"；毛笔行书飘逸，似兰如柳，高侧深斜，飘带之势，线条富于舞动感和节奏感。女书由记录语言的实用性功能，倾于美的素养、美的欣赏、美的享受的书法的艺术性。

其笔法，视结构而为，依笔势而行。肥瘦、长短、曲直、平侧、巧拙、和峻等各有不同，无挑无钩，端若引绳，轻出稍斜。长短相补，斜正相往，肥瘦相混。字之体骨，长短合宜，字之手足，伸缩异度，变化多端，翩翩自得，颇具舞姿之美。

怎么写？其字形，我们提倡用女书原字。首先女书书写必须规范化，《女书国际编码字符集》的396个基本字就是一个女书规范。为了尊重群众的书写习惯，我们在《女书基本字表》中也吸收了常用的高字频异体字。原则是以传统书写为标准，凡是《中国女书合集》传世女书文献中女书老人用过的，都可以用。女书文创也要在原字基础上，万变不离其宗。如果离开女书本体太远，太离谱，甚至狂乱至丑，舍本逐末，就失去了女书的价值和魅力，乃至玷污了女书。

不懂江永话能写女书吗？原生态女书是记录江永土话的。女书是一种表音文字，一个字记录一个音节，记录一组音同/音近的词/音节，因此可以任意组字成词成句。女书是音符字音节文字，与音素文字不同，与日本假名字母音节文字也不同。在学理上，女书可以记录任何语言，可以写汉语普通话，也可以写英语。但是，在女书本身用字规律基础上，要尊重女书自身用字。比如"中国""江永"等在女书中有固定的写法。可以通过《女书基本字表》（按笔画查）、《女书音序速见字表》（按声母检索）等查用。

女书可以编字典吗？不能。女书只能编写字表，如《女书基本

字表》；或者编写词典，类似《现代汉语词典》这样大型工具书。

在书写款式上，由于文字结构、笔法、笔势特点，女书不太适合横向书写。字数少的横写尚可；成篇长文不适合横向书写，不易整齐，不甚美观。如果是横幅、牌匾，最好按传统款式，由右向左，落款在左下方。

女书可以用电脑打出来吗？可以。我们20年前就尝试研发女书输入法，几经改进，最后由语言学专家开发《女书国际编码字符集》女书字体输入法。几百个字输入计算机没有问题，关键是如何提取。除非收进十几万个词汇的《女书词典》编出来，否则一般人自如地挑选提取女书对应哪个汉字是很难做到的。要想任何人自如查检女书表达的汉语词汇，必须先把《现代汉语词典》翻译转写为女书词汇，还要增加江永方言词汇。

女书甚至可以实现完全数字化，由计算机全面呈现女书原生态。美国顶级计算语言学专家、世界计算机语言学会原会长和一些计算机高级专家，只是凭着对女书的热爱，义务工作了一个暑假，保证了我们几十个清华学子手工统计的《女书基本字表》的准确率，更重要的是他们用数学模式研发的自动识别女书文本、方言语音合成、还原女书吟唱系统，完全能达到保护、传承女书的理想状态。

目前我们提倡手作，即手写女书。女书实用性减弱，艺术性突显。女书不追求书写速度，恰恰相反，女书可以让忙乱的脚步慢下来，让浮躁的心灵静下来；让繁杂的心绪简单化，让情趣有得到升华。使生活更加精致，有品位。女书给你的是"慢"生活、"静"生活、"简"生活！在"后女书时代"女书仅仅用于陶冶性情，娱乐性地书写喜欢的语句、格言、吉祥语等。只有手写，可以如对至尊，静养心灵，体现出女书书法蕴藏着韵律美、节奏美、力度美、意境美。

书法是手工艺术品，体现着传统的温度，散发着山野的清新，当你潜心专注于那一笔一画时，写着写着就会置身于艺术雅致氛围中，书卷气、天籁气、田园气，把自己融化了。书写女书可以满足人们崇尚传统、回归自然的需求。

　　女书就是一种线条的力量。硬笔也有曲线美，也可笔锋探出。加上毛笔的运用，更加有弹性，有张力，形成一种力量，充满势能。有时妩媚、纤秀；有时硬朗、拙厚。毛笔不失刚健、骨感，硬笔也不失飘逸，充分地展示书法的形式美和力量美。

　　女书的妩媚与坚强，委婉与阳刚，被国内外越来越多的人关注。女书书法的异军突起，使汉字书法有了书体上的突破，有了一种书法上的创新。女书作为中国劳动妇女的智慧、坚韧、温暖、大爱的符号，使人们特别是女人们在女书的美丽与魅力的惊艳中，"天下妇女，姊妹一家"。还可以连接四海，沟通天下，"文化多样性""文明交流互鉴"！

　　女书的时代，离我们渐行渐远；远得只剩下诗情画意，远得只剩万水千山。

　　女书的魅力，与我们越来越近；近得满是真善美，近得满是家国情。

　　海纳百川，气息顺畅，健康长寿。气质非凡，风度自来！

女书之乡——江永概况

九嶷斑竹,述说了两位女神追寻舜帝的千古佳话;夜雨潇湘,引发出无数人间的凄婉情思;永州异蛇,又给人带来蛮荒的恐惧;苍梧扑朔,更增添了几分神秘。女书之乡就在这九嶷侧畔,永州之野,潇水之源,苍梧之地。而20世纪末发现万年古稻的道县寿雁乡,竟也在女书流行地区的边缘地带。女书这朵文化奇葩就生长在这样既真切又遥远的神奇的土地。

从湘桂线永州下了火车,乘汽车溯潇水而上,从双牌县的南岭高峰峡谷间摇摆颠簸几小时后,过古道州,经与江华分界的祥林铺,一片豁然开阔的绿洲,便是江永。多少年来,潇水涓涓,静静地滋润着这片美丽的水乡;多少年来,女书篇篇,默默地慰藉着这里普通农家妇女的心田。在当地,有一种奇异的语言文化,男女说一样的话,可是写不一样的字。男人用男字——方块汉字,写男

文，读男书；女人用女字，写女文，读女书。女人写的字，男人不认识，也不过问，女字是女性特有的字。

一、人口、地理、气候

江永县位于湖南省南部湘桂边界，东北接壤道县，东南毗邻江华，西北与广西灌阳一山（都庞岭）之隔，西南与广西恭城一关（龙虎关）为阻，南与广西富川一岭（萌渚岭）为界。地理坐标在东经110°56′30″—111°32′40″之间，北纬24°55′—25°29′之间。东西宽61公里，南北长63公里，总面积为1627平方公里。据1990年全国第四次人口普查显示，全县共有17个民族，共231455人，其中汉族166931人，瑶族62302人，壮族1594人，侗族122人，彝族220人，黎族122人，苗族79人。全县有4个镇，14个乡，包括5个瑶族乡（源口、清溪、千家峒、松柏、兰溪），两个国营农林场（铜山岭农场、高泽原林场）和一个自然保护区。2000年全国第五次人口普查时，全县共有235893人，其中汉族86727人，瑶族147164人。这两次人口普查中的汉族、瑶族人口比例变化，是令人注意的。而女书流行中心地上江墟乡（镇），这两次人口普查显示的汉族、瑶族人口比例状况变化，则更为突出。

1990年第四次人口普查	上江墟乡总人口18798人	其中汉族18540人占总人口98.6%	其中瑶族237人占总人口1.3%
2000年第五次人口普查	上江墟乡总人口19303人	其中汉族8415人占总人口43.59%	其中瑶族10830人占总人口56.11%

江永县地貌为盆地式，处五岭怀抱之中。六分山，四分田。西北是海拔近2000米的都庞岭，东望1800米的九嶷山，萌渚岭绵亘东南，至龙虎关与都庞岭衔接。4亿年前早泥盆纪末，这里是一片汪洋，后来地壳急剧上升，海退，几经沧桑，至2.25亿年前的中生代

初期，早三叠纪末的印支褶皱运动，形成了千山万壑，奇峰兀起，熔岩异穴，溪头水源。江永境内大小河流有200多条，大致以县境中部为分水岭，分东北、西南两向倾流两大水系。县北部的潇水从西北横穿县城，转向东北，经上江墟出县，过道县、双牌县，在永州并入湘江，属长江水系。潇水在江永境内又叫消江、淹水、永明河。县南部的桃水又名沐水，向西南流入广西，与漓江汇合，属珠江水系。女书主要流行在江永县东北部上江墟乡的潇水两岸。

江永县的气候接近桂北，为中亚热带季风气候。气候温和，年平均气温为18.2℃，温差较小，一月平均气温为6℃，七月平均气温为28℃。全年无霜期长达300多天。雨量充沛，年降雨量可达1445毫米。加上土质肥沃，水源充足，适宜多种作物生长。稻谷一年可三熟。江永五香：香米、香柚、香芋、香姜、香菇，闻名遐迩，饮誉四方，为历代贡品。其还盛产甘蔗、烤烟、柑橘、茶叶、鲜姜、木材等。地下矿藏也很丰富，有铜、锰、锌、铅、银及大理石等，而且品位较高。

自古以来，这里与外界沟通仅有一条南北官道，到毗邻的广西富川、灌阳以及本省的江华瑶族自治县，均为崎岖山路、羊肠小道。潇水、桃水虽可借助小船出入，但到枯水季节便无法行船。1955年后修了公路与四周各县相接，几个小时便可到永州，达桂林，去郴州，至全州。这在过去要翻山越岭，肩挑步行，走上十天半个月。

二、沿革、历史、考古

江永县，夏商属百越之地，西周属扬越之域，春秋战国属南越西北境，秦设郡县，江永属长沙郡、桂林郡边陲。汉元鼎六年（前111）前后，江永西南部、广西恭城县东北部和富川县西北部为谢沐县，属苍梧郡，以源于江永境内的沐水得名；东北是营浦县，属

零陵郡。隋合并为永阳县。唐玄宗天宝元年（742）改永阳县为永明县，以永明岭（都庞岭）得名，县治为今白塔山白塔脚村。所辖地唐代以后变化不大。至1955年，因毗邻的原属江华县的沱江、大路铺、白芒营、桥头铺四个区划归永明县管辖，而改永明县为江永县（1958年、1989年先后将这四个区复归江华瑶族自治县）。

相传舜帝臣服三苗，"南巡狩，崩于苍梧之野，葬于江南九嶷，是为零陵"（《史记·五帝本纪》），娥皇女英泪洒斑竹。除了虞舜九嶷之外，这一带的传说还有息壤。"永州龙兴寺东北隅有一地隆然而起，状若鸥吻，色若青石，出地广四步、高一尺五寸"（康熙《永州府志》）。唐代大文学家、政治家、思想家柳宗元在永州著《息壤记》云："洪水滔天，鲧窃帝之息壤，以湮洪水。帝乃令祝融杀鲧于羽郊，异言不经见，今是土也。"然而真正可据为信史的是地下考古。

20世纪70年代末以来进行的多次文物普查，发现新石器时期至商周先民生活遗址，仅江永境内就有10多处，如县城西南郊的层岩（当地还相传舜南巡曾在此栖息，曾修大舜庙祀之）、西郊的白塔山、潇水上游井边的羊岩山，以及桃水汇合处的桃川所城等地，发掘出大量磨制的石刀、石斧、石锛、石凿等。女书流行中心地带的上江墟甫尾与浩塘两村之间的一处商周遗址，位于面积为6万平方米的一座石灰岩山上，其显而易见的文化堆积层达1米以上，石器有青白色磨制石斧，陶器有夹砂红陶、灰陶器，型为罐等，纹饰有方格纹、菱形纹、复合纹、水波纹等。其他还有圆鼎足、釜口沿、钵等碎片。从永州至双牌的春秋战国墓葬中，出土有铜戈、铜鼎以及楚越文化器物。至于汉墓到处可见，都庞岭东麓的大远、上江墟以及桃川的龙虎关等处，江永县境内有二三十个汉墓群。其中出土不少汉代的兵器、墓葬砖、陶器等。1986年笔者亲见上江墟新宅村一座房屋，竟完全是其主人从岭上背下来的汉墓砖砌成的。出土文

物还有隋唐及后来宋元明清的陶瓷制品和铁器。铜山岭发现的古代冶炼遗址矿渣中，杂有汉陶残片。据旧县志及《永明（江永）解放十周年县志》（油印本）记载，此地还发现过西周铜鼓、铜钟。

20世纪90年代，不断从湘南传来震惊世界的考古发现，几经国内外专家鉴定，与江永接壤的道县寿雁乡玉蟾岩新石器遗址洞穴中有4粒1万多年前的稻谷！道县被许多专家誉为"世界稻作文明最早发祥地（之一）"。而这里就是女书流行地区的边缘。笔者在20世纪80年代还在当地寻访到几位会女书的暮年老人，她们都是从毗邻的江永上江墟嫁过去的。诸多地下考古发现证明，这一带很早便有先民生息活动。

这里自古就是南北通道，零陵（永州）—双牌—道县—江永—广西恭城、富川—桂林，上通荆楚、吴、蜀、长沙、衡阳，下达粤广、交趾，阻而未塞，险而交通，历来是兵家必争的古战场、戍守边关的军事要塞、征伐的通道。历经战乱迁徙，这里的土著早已流离而不可考。

秦皇汉帝，唐戈宋戟，太平天国，日本铁蹄，都曾涉及此地。

"昔始皇遣王翦降百粤，议戍五万人守五岭，其一为都庞"（《永明县志》）。现都庞岭上有将军峰。汉武帝为征服南越遣路博德、杨朴等分五路出击，其中一路出零陵，下潇水，咸会番禺。元鼎六年（前111）又析桂阳郡，增置零陵郡，以镇边关。1973年长沙马王堆汉墓出土的西汉初年的《舆地图》《军阵图》，正是为抵御南越王而描绘的都庞岭、九嶷山地区，包括江永的深水（潇水）流域军事地图。当时方圆500里就有9支驻军布防，其战区指挥部即设在今江永东邻，江华瑶族自治县。江永境内留下的诸多汉墓内很可能就是这些军屯者的遗骨。

民间有都庞岭（古春陵山）山上筷形方竹为刘秀在此行乞遗筷所化等传说。东汉光武帝刘秀是汉武帝分封的永州春陵侯国刘买

（景帝之孙）第五代孙。旧志记载刘秀为营道春陵白水村人。

三国时零陵本属荆州，蜀吴相争，这里留下了孔明点将台、张飞岭。唐时柳宗元、元结、阳城等皆来这一带谪治戍关。宋朝时寇准被贬为道州刺史，相传黄巢兵败于江永白塔山下，自刎化石。女书有叙事诗《黄巢杀人八百万》记录了当年黄巢在这一带活动的故事。

江永西南隘口龙虎关，关北为都庞悬崖，关南为萌渚峰峦，中间桃水（沐水）穿关西流入漓江。山势险要，水势湍急。1644年清军入关，南明桂王、吉王、惠王等经龙虎关南逸。也有女书叙事诗《永历皇帝过永明》等作品。

太平天国的部队多次进出永明，在夏层铺等处留下墓碑群。这里至今流传着一首当年洪秀全打永州失败后，转道州、永明二度起家的诗："十万雄兵过道州，征诛得意月岩游。云横石阵排车马，气壮山河贯斗牛。烽火连天燃落霞，日月纵晖照金瓯。天生好景观不尽，余兴他年再来游。"

月岩在上江墟北20里的道县境内，是周敦颐故乡的一处名胜，周敦颐即以家乡之濂溪自号为字。据说这位宋明理学鼻祖就是在月岩读书修学悟道。今天身临其中，也颇有圣地仙洞之感。而这一带也是女书流行的边缘之地。

女书有《咸丰年间走贼》等作品对这次战乱有生动细致的描述。尤其令人惊喜的是，1993年在南京发现了1枚太平天国铜币，上面竟有女书字"天下妇女，姐妹一家"。据史料记载，当年太平天国曾在这一带扩军数万。很可能就有懂女书的"女兵"也跟着"女营"打到南京，成了高位"女官"（详见2000年3月2日《人民日报》海外版，以及新编《江永县志》）。

1934年8—9月间，中国工农红军红六军团9000余人，从湘赣根据地向湘南方向西征过永明。红一方面军的红五军团、红八军团和红九军团分别从道县、江华进入永明，在县城3天，在21个村庄宿

过营。后从大远翻越都庞岭至广西灌阳。红军曾在县城打开当铺退还原物,打开粮仓分谷给穷人。

1944年9月日寇攻陷永明,在县城、桃川设两个据点。江永人民纷纷逃往深山。日军所到,烧杀抢掠,无恶不作。至今70岁以上的老人谈起当时惨景仍痛心疾首。女书作品中有许多哭诉"民国三十三年走日本"等当年日寇侵略、百姓逃难抽壮丁(抽兵)的内容。

三、民族、风俗、节庆

自古以来零陵一带就被视为南蛮之地,素有"南岭无山不有瑶"的说法。瑶族是这一带最主要的少数民族,对当地风尚民俗影响很大。千百年来,他们顽强地生活在崇山峻岭之中,与官兵转战抗争。

历代史志多有平蛮擒瑶的记载,如"零陵蛮入长沙"(《后汉书·南蛮传》)。"零陵、衡阳等郡有莫瑶蛮者,依山而居,历政不宾服"(《梁书·张缵传》)。唐代元结曾两度任道州刺史,在他第一次出任的那年冬天,广西境内的西南蛮一度攻陷了道州。这位著名诗人写了《春陵行》《贼退示官吏》,十分同情道州人民的战乱之苦,表示宁愿弃官也不去"绝人命",深得杜甫赞赏。杜甫有《同元使君春陵行》一诗云:"道州忧黎庶,词气浩纵横。两章对秋月,一字偕华星。"南宋文天祥曾率军到这一带镇压瑶民起义。《永明县志》记载,"夫永北则龙川,西则恭城西,南则富贺,蕞尔邑,孤悬西粤瑶穴中,从来未有十年无事。曩时营垒棋布,又建桃川、枇杷两所。"又"元统二年(1334)12月立道州永明县白面墟、江华县涛墟巡检所各一,以镇遏瑶贼"(《元史》)。元大德年间,江永大远瑶民不堪官兵围剿,被迫迁到九嶷、道县以及广东、广西,有的散居在江永境内。官府一方面血腥镇压,一方面招安归化,编入户籍,改造为"熟瑶",甚至"以瑶

制瑶"。江永清溪瑶族乡古调村嘉庆十八年（1813）的碑记："兹据扶灵瑶石成玉、清溪瑶田睿、古调瑶蒋国琳、勾兰瑶田加谷等具禀，该四瑶自明洪武招安，各瑶把守粤隘。"就是指明洪武二十九年（1396），官府招请下山在江永西南边境戍守的四大民瑶，现在各自成立了瑶族乡。

江永境内的瑶民除了所谓民瑶（熟瑶、平地瑶）之外，还有高山瑶（又叫过山瑶、盘瑶），即所谓生瑶。清以前不入籍，不服役，不纳粮，刀耕火种，"负山而居，男女挽髻，青衣绿绣，以木皮绊额，系筐伛偻而趋，种粟、芋、豆、薯、蜀黍、馗菌以易食。数年此山，数年又别岭，无定居也"（《永明县志·风土志·瑶俗》）。他们至今仍操勉话，主要生活在县西北、西南及与江华瑶族自治县接壤的山区。另外还有清代从宝庆（今邵阳）等地迁来的瑶民，称宝庆瑶。江永各支瑶民有共同的图腾，都崇拜盘瓠，祭祀盘王。每年农历十月十六日过盘王节，跳长鼓舞，唱盘王歌。他们主要是古荆蛮之后，其祖先最早居住在黄河下游与淮河流域之间，后因战乱等原因不断南迁，"漂洋过海"（过洞庭湖、鄱阳湖等），一部分游居到湘桂粤交界的五岭山区。

江永现在的居民有许多是从山西、山东、江西、浙江等地任官当兵或逃难而来的人的后裔，也有从广西、广东、四川等地流落江永。女书流行的上江圩乡的几个大姓氏族中，义姓人最多，源出两支，一支宋时从山东济南府德州平原县来此，其祖义恒于北宋赵匡胤开宝二年（前969）来任春陵营道令，后其十一代定居葛覃村，有族谱记载；另一支义氏人口很少，据说是隐名改姓而来。欧姓是有据可考的最早定居上江圩乡的居民，据上江圩中学老校舍后面欧姓《重建墓铭碑记》："始祖考欧公念一郎生唐朝开元玄宗八年庚申正月十三日午时……始祖妣李氏生于甲子年五月二十四日未时。"阳姓一支为唐时从山东青州安乐县迁来。唐姓祖籍山西太

原，唐昭宗时迁零陵，宋真宗时徙永明八都（今大远千家峒瑶族乡），明洪武年间移居夏湾。邓姓由河南南阳迁广西全州，后迁江永铜山岭。桐口村卢姓，宋代从山东兖州府曲阜县迁来。峭里蒋氏是元时山东青州的败兵逃难于此。河渊何氏为明洪武年间从山东青州迁来，明代万历三年（1575）在今河渊村立宅，村外盘古庙碑铭文为证。胡氏宋元时曾在四川任知府，后于明永乐年间至江永。高姓氏族也是明代来此定居。可见女书的使用者具有比较复杂的人文历史背景。

千百年来，四方移民长期生息，南北民族不断融合，汉人瑶化，瑶人汉化，形成了既有汉风又有瑶俗的独特地方文化。这里既和中原一样，有春节、正月十五元宵节、五月端午节、七月半、八月十五中秋节、九月重阳节、腊月小年等节日，又有二月初一逐鸟节、四月初八斗牛节、六月六尝新节、十月盘王节以及祭狗、椎牛等具有浓厚瑶族风俗的节日。许多村子祭庙时，常常请"瑶古佬""狗客"来吹芦笙，跳长鼓舞，唱盘王歌。这里虽然"土著无多，大半皆属客户，五方杂处，风气不齐"，但人们和睦相处，互尊乡风民俗。

江永虽为远乡僻壤，却又是山清水秀的教化之乡。柳宗元在这神鬼人巫之地"幽沉谢世事，俯默窥唐虞。上下观古今，起伏千万途"，答天问，论封建，肆情于山水之间，留下《永州八记》，点拨岭南学子，永州人引为风范。还有周敦颐的濂溪理学、何绍基的潇池墨迹。早在唐代这里就建学官，办县学。宋代以后又建立了桃溪书院、顾尚书书院、濂溪书院、允山书院等。清末还建了三所高等小学堂及官立师范馆等。这里邑里聚居，楼房瓦舍，到处可见明清乃至更早些时的雕梁画柱、戏台庙堂，使人感到"永俗朴而好文、俭而尚礼"。

女书流行的地区，以上江墟乡（镇）的葛覃、兴福、高家、阳家、夏湾、棠下等村为中心，遍及城关镇的白水、本乡的锦江、朱

家湾、浩塘、甫尾、桐口、荆田、呼家、吴家、甘棠、铜山岭的河渊、黄甲岭乡,以及道县的田广洞、立福洞等村。随着姑娘出嫁,东到江华,南到桃川,西到大远(千家峒)、厂子铺,北到道县新车乡、清塘乡,都有女书的踪迹。

女书中心处潇水之滨,这里地势平坦,村落星罗棋布。这些村落有的相距数里,有的仅一溪之隔。村内里巷严紧,楼舍衔接,青石铺路,四通八达。"楼上女"是这里姑娘们生活的写照。民居大部分是天井式建筑,女孩子住在楼上。正门上面都有个较大的窗口,窗下是妇女做女红的地方。

这里旧时的妇女一般不下田,而且缠足,大多是"三寸金莲",基本保持了传统的男耕女织的生产生活方式。妇女们常常喜欢聚在一起纺纱织布、剪纸绣花、打花带,这给她们创造了独特的交往条件。这里妇女有结交姊妹"老同"的习俗,要好的姊妹常常一边做女红一边唱歌,习女书。每年四月初八,本来是男人们的"斗牛节",女人则在家欢聚"打平伙",各自带食品钱粮,一起聚餐。如今,男人的斗牛活动早就不搞了,女人们的节日却传下来,成了专门的女儿节。此外,正月十五的元宵节、六七月的吹凉节、尝新节等也是姊妹们聚会的节日。她们用女书写结交书,互相邀请慰问,诉说苦乐;或结伴奉上女书向神灵许愿求福。特别是在伙伴出嫁前,姊妹都要来陪伴,多则半个月,少则三天,坐歌堂、唱陪嫁歌等。

制作精美的三朝书,是姑娘出嫁后第三天最珍贵的礼物。三朝书是女书的经典,有统一的规格装潢,32开,夹层布面,回字格装订线。三朝书只写三页,剩下的空白页用来夹花样、花线。其他女书作品还有帕子、扇子、纸片等形式。当地称唱读女书为"读纸读扇""唱纸唱扇"。这样,女歌、女红、女友、女书形成这一带特殊的女书文化。过去这一带的妇女几乎人人爱唱女歌,个个擅长女红,这正是汉风瑶俗交融的文化产物。

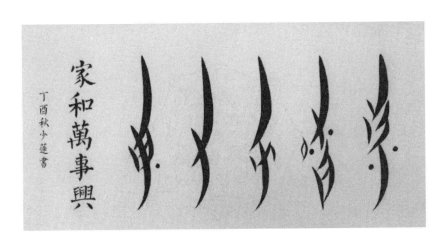

家和万事兴（周少莲 书写）

华韵香远——古诗词

注：本书中部分作品为书写者早年间的作品，个别字有缺漏，括号内为缺漏字。

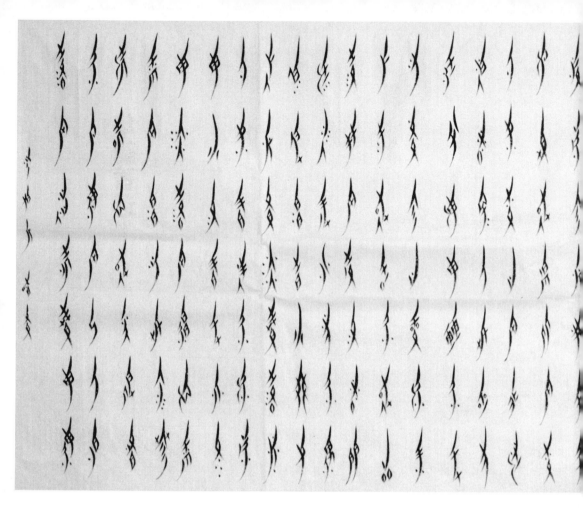

不知江月待何人，但见长江送流水。
白云一片去悠悠，青枫浦上不胜愁。
谁家今夜扁舟子？何处相思明月楼？
可怜楼上月徘徊，应照离人妆镜台。
玉户帘中卷不去，捣衣砧上拂还来。
此时相望不相闻，愿逐月华流照君。
鸿雁长飞光不度，鱼龙潜跃水成文。
昨夜闲潭梦落花，可怜春半不还家。
江水流春去欲尽，江潭落月复西斜。
斜月沉沉藏海雾，碣石潇湘无限路。
不知乘月几人归，落月摇情满江树。

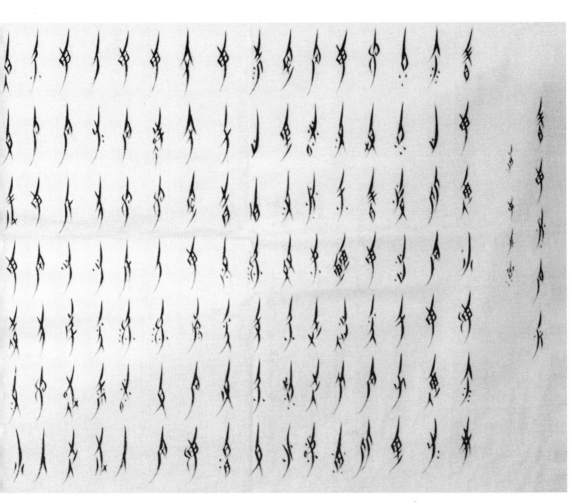

春江花月夜

作者：张若虚（唐）

胡欣（书写）

春江潮水连海平，海上明月共潮生。
滟滟随波千万里，何处春江无月明！
江流宛转绕芳甸，月照花林皆似霰；
空里流霜不觉飞，汀上白沙看不见。
江天一色无纤尘，皎皎空中孤月轮。
江畔何人初见月？江月何年初照人？
人生代代无穷已，江月年年望相似。

寻隐者不遇

作者：贾岛 （唐）

胡欣（书写）

松下问童子，言师采药去。
只在此山中，云深不知处。

答谢中书书

作者:陶弘景 (南北朝)

胡艳玉(书写)

山川之美,古来共谈。高峰入云,清流见底。两岸石壁,五色交辉。青林翠竹,四时俱备。晓雾将歇,猿鸟乱鸣;夕日欲颓,沉鳞竞跃,实是欲界之仙都。自康乐以来,未复有能与其奇者。

陋室铭

作者：刘禹锡（唐）

胡艳玉（书写）

山不在高，有仙则名。水不在深，有龙则灵。斯是陋室，惟吾德馨。苔痕上阶绿，草色入帘青。谈笑有鸿儒，往来无白丁。可以调素琴，阅金经。无丝竹之乱耳，无案牍之劳形。南阳诸葛庐，西蜀子云亭。孔子云：何陋之有？

望岳

作者:杜甫(唐)

胡艳玉(书写)

岱宗夫如何?齐鲁青未了。
造化钟神秀,阴阳割昏晓。
荡胸生曾云,决眦入归鸟。
会当凌绝顶,一览众山小。

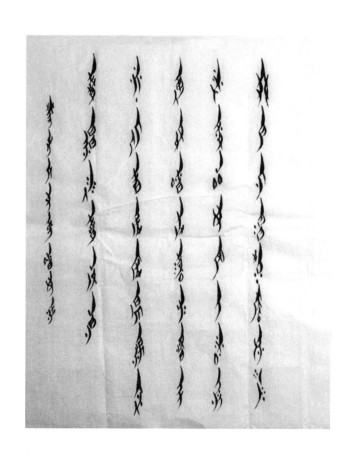

商山早行

作者:温庭筠(唐)

胡艳玉(书写)

晨起动征铎,客行悲故乡。
鸡声茅店月,人迹板桥霜。
槲叶落山路,枳花明驿墙。
因思杜陵梦,凫雁满回塘。

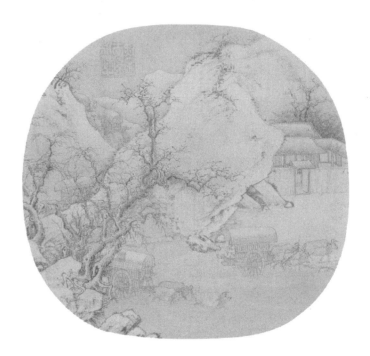

《雪溪行旅图》佚名（宋）

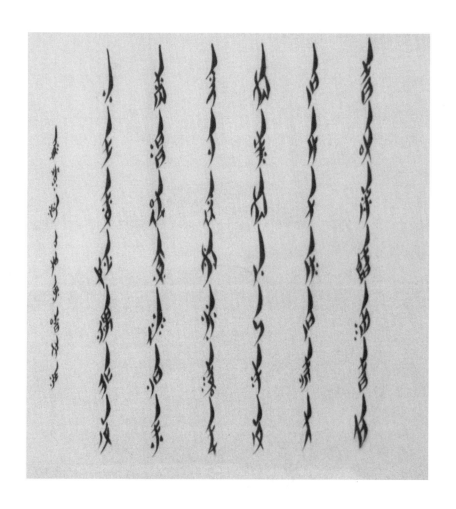

浣溪沙·一曲新词酒一杯

作者：晏殊（宋）

胡艳玉（书写）

一曲新词酒一杯，去年天气旧亭台。夕阳西下几时回？无可奈何花落去，似曾相识燕归来。小园香径独徘徊。

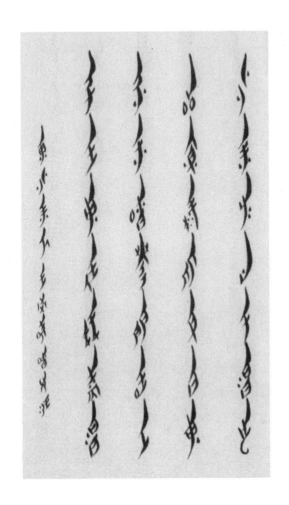

登飞来峰

作者:王安石(宋)

胡艳玉(书写)

飞来山上千寻塔,闻说鸡鸣见日升。
不畏浮云遮望眼,自缘身在最高层。

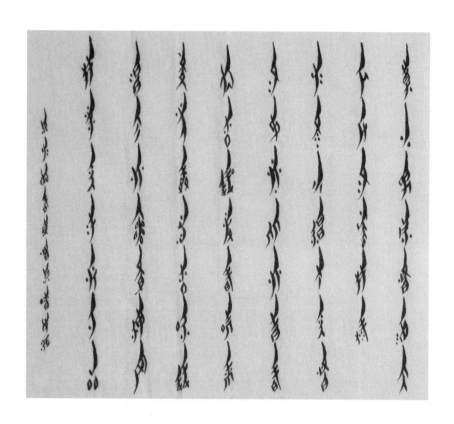

游山西村

作者：陆游（宋）

胡艳玉（书写）

莫笑农家腊酒浑，丰年留客足鸡豚。
山重水复疑无路，柳暗花明又一村。
箫鼓追随春社近，衣冠简朴古风存。
从今若许闲乘月，拄杖无时夜叩门。

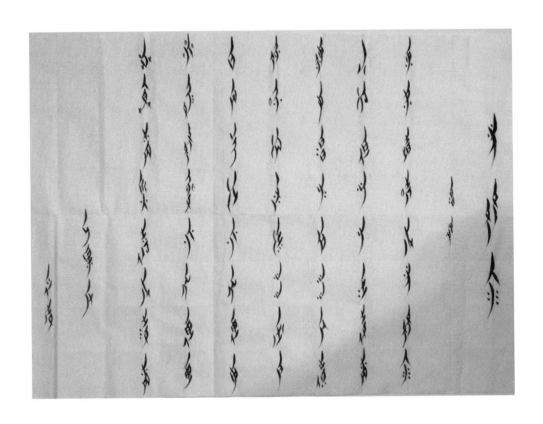

观沧海

作者:曹操(魏)

何利华(书写)

东临碣石,以观沧海。
水何澹澹,山岛竦峙。
树木丛生,百草丰茂。
秋风萧瑟,洪波涌起。
日月之行,若出其中。
星汉灿烂,若出其里。
幸甚至哉,歌以咏志。

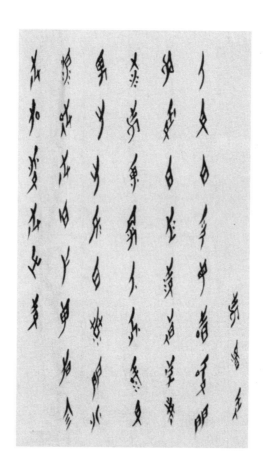

饮酒（其五）

作者：陶渊明（东晋）

胡美月（书写）

结庐在人境，而无（车）马喧。

问君何能尔？心远地自偏。

采菊东篱下，悠然见南山。

山气日夕佳，飞鸟相与还。

此中有真意，欲辨已忘言。

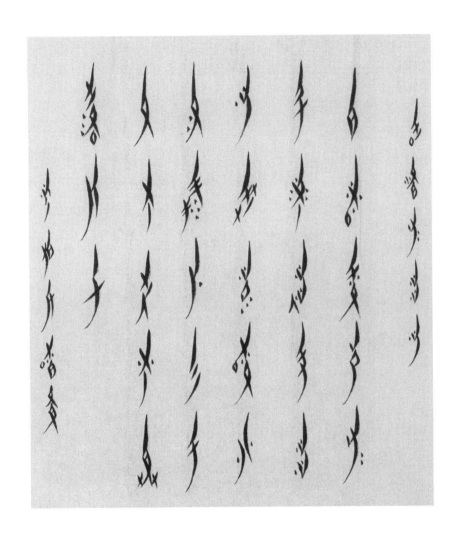

望庐山瀑布

作者:李白(唐)

胡欣(书写)

日照香炉生紫烟,遥看瀑布挂前川。

飞流直下三千尺,疑是银河落九天。

夜雨寄北

作者：李商隐（唐）

胡艳玉（书写）

君问归期未有期，巴山夜雨涨秋池。
何当共剪西窗烛，却话巴山夜雨时。

无题

作者：李商隐（唐）

胡艳玉（书写）

相见时难别亦难，东风无力百花残。
春蚕到死丝方尽，蜡炬成灰泪始干。
晓镜但愁云鬓改，夜吟应觉月光寒。
蓬山此去无多路，青鸟殷勤为探看。

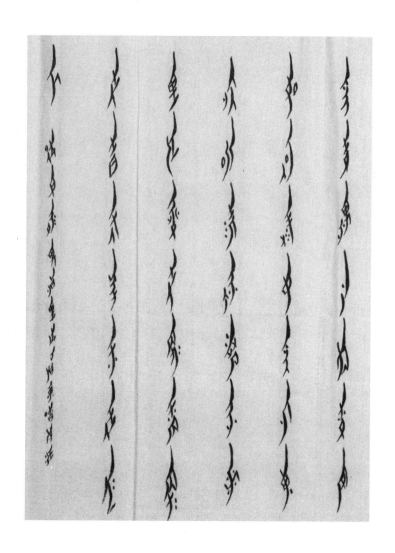

相见欢

作者：李煜（南唐）

胡艳玉（书写）

无言独上西楼，月如钩。寂寞梧桐深院锁清秋。
剪不断，理还乱，是离愁。别是一般滋味在心头。

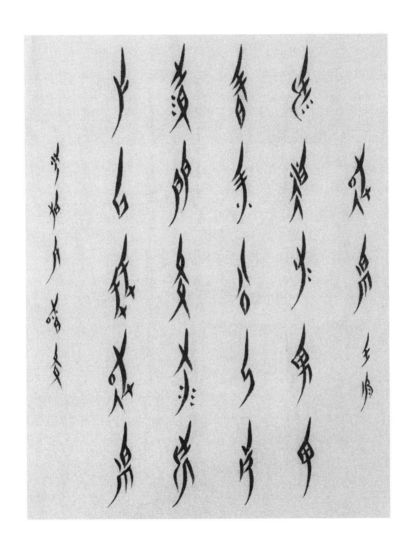

相思

作者：王维（唐）

胡欣（书写）

红豆生南国，春来发几枝。

愿君多采撷，此物最相思。

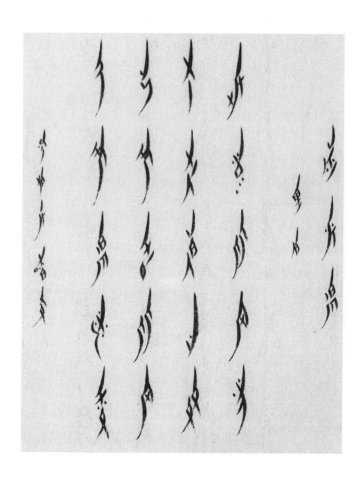

静夜思

作者：李白（唐）

胡欣（书写）

床前明月光，疑是地上霜。
举头望明月，低头思故乡。

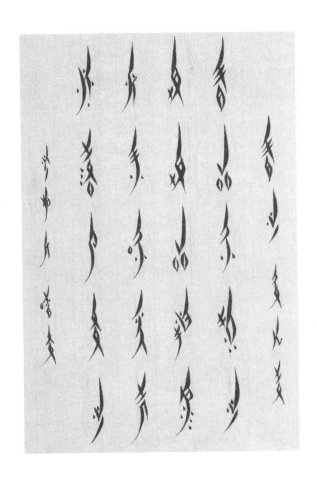

春晓

作者：孟浩然（唐）

胡欣（书写）

春眠不觉晓，处处闻啼鸟。

夜来风雨声，花落知多少。

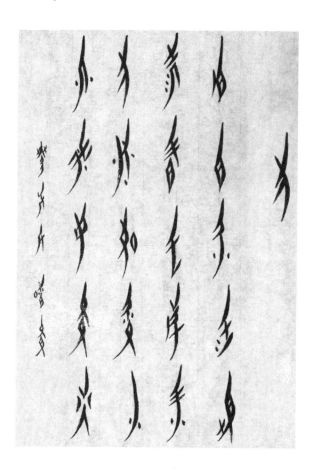

苔

作者：袁枚（清）

胡欣（书写）

白日不到处，青春恰自来。

苔花如米小，也学牡丹开。

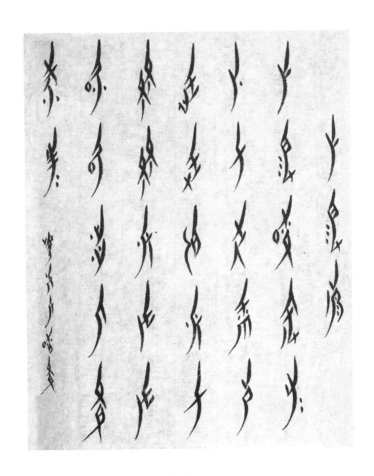

敕勒歌

作者：佚名（南北朝）

胡欣（书写）

敕勒川，阴山下。天似穹庐，笼盖四野。

天苍苍，野茫茫。风吹草低见牛羊。

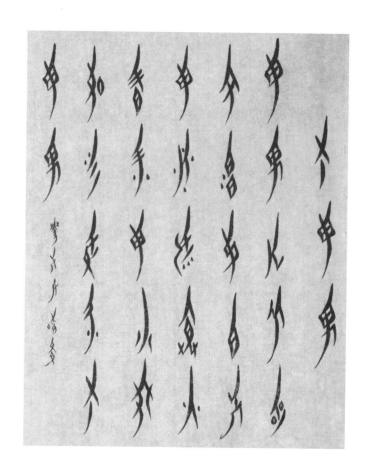

忆江南

作者：白居易（唐）

胡欣（书写）

江南好，风景旧曾谙。

日出江花红胜火，

春来江水绿如蓝。

能不忆江南？

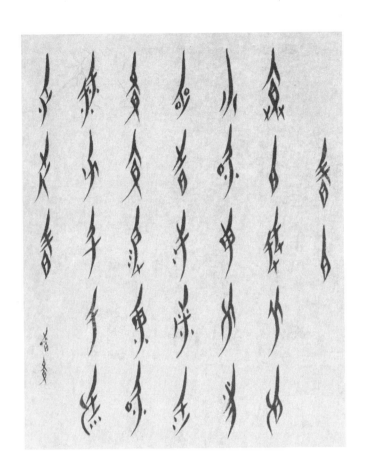

春日

作者：朱熹（宋）

胡欣（书写）

胜日寻芳泗水滨，无边光景一时新。

等闲识得东风面，万紫千红总是春。

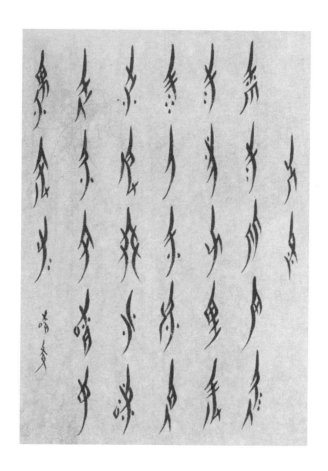

出塞

作者：王昌龄（唐）

胡欣（书写）

秦时明月汉时关，万里长征人未还。
但使龙城飞将在，不教胡马度阴山。

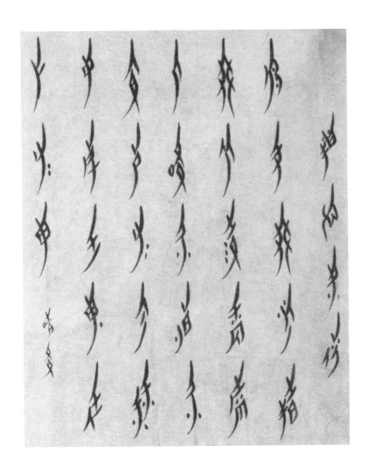

题西林壁

作者：苏轼（宋）

胡欣（书写）

横看成岭侧成峰，远近高低各不同。

不识庐山真面目，只缘身在此山中。

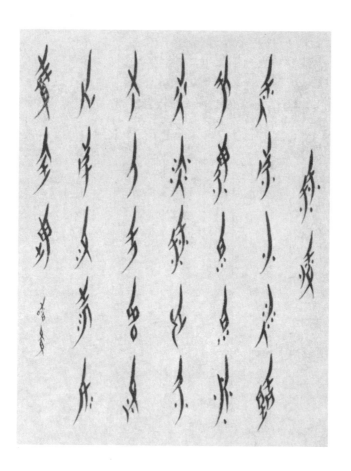

墨梅

作者：王冕（元）

胡欣（书写）

吾家洗砚池头树，朵朵花开淡墨痕。

不要人夸颜色好，只留清气满乾坤。

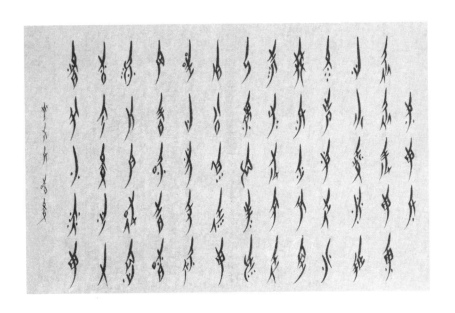

临江仙·滚滚长江东逝水

作者：杨慎（明）

胡欣（书写）

滚滚长江东逝水，浪花淘尽英雄。

是非成败转头空。

青山依旧在，几度夕阳红。

白发渔樵江渚上，惯看秋月春风。

一壶浊酒喜相逢。

古今多少事，都付笑谈中。

相思

作者：王维（唐）

周少莲（书写）

红豆生南国，春来发几枝。

愿君多采撷，此物最相思。

天净沙·秋思

作者：马致远（元）

胡艳玉（书写）

枯藤老树昏鸦，

小桥流水人家，

古道西风瘦马。

夕阳西下，

断肠人在天涯。

念奴娇·赤壁怀古

作者：苏轼（宋）

胡艳玉（书写）

大江东去，浪淘尽，千古风流人物。故垒西边，人道是，三国周郎赤壁。乱石穿空，惊涛拍岸，卷起千堆雪。江山如画，一时多少豪杰。

遥想公瑾当年，小乔初嫁了，雄姿英发。羽扇纶巾，谈笑间，樯橹灰飞烟灭。故国神游，多情应笑我，早生华发。人生如梦，一尊还酹江月。

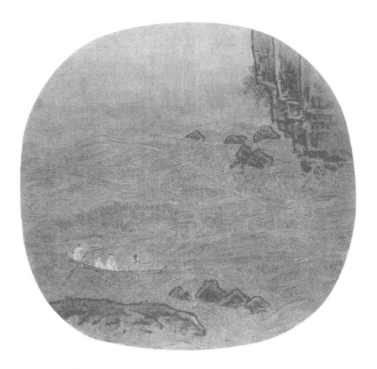

《赤壁图》李嵩（宋）

声声慢·寻寻觅觅

作者：李清照（宋）

何艳新（书写）

寻寻觅觅，冷冷清清，凄凄惨惨戚戚。乍暖还寒时候，最难将息。三杯两盏淡酒，怎敌他、晚来风急！雁过也，正伤心，却是旧时相识。

满地黄花堆积，憔悴损，如今有谁堪摘？守着窗儿，独自怎生得黑！梧桐更兼细雨，到黄昏、点点滴滴。这次（第），怎一个愁（字了得）！

送杜少府之任蜀州（节选）　　　行路难·其一（节选）

作者：王勃（唐）　　　　　　　作者：李白（唐）
胡美月（书写）　　　　　　　　胡美月（书写）

海内存知己，天涯若比邻　　　行路难！行路难！多歧路，今安在？
　　　　　　　　　　　　　　长风破浪会有时，直挂云帆济沧海。

 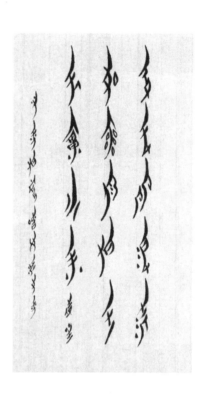

将进酒（节选）　　　　　观书有感（节选）

作者：李白（唐）　　　　作者：朱熹（宋）
胡艳玉（书写）　　　　　胡艳玉（书写）

天生我材必有用，千金散尽还复来。　问渠那得清如许？为有源头活水来。

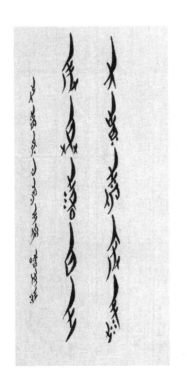 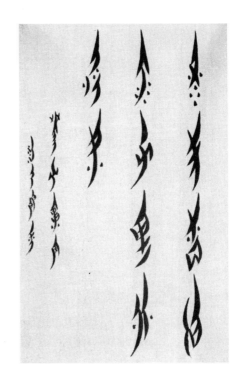

使至塞上
（节选）

作者：王维（唐）
胡艳玉（书写）

大漠孤烟直，
长河落日圆。

赠白马王彪·并序
（节选）

作者：曹植（魏）
蒲丽娟（书写）

丈夫志四海，
万里犹比邻。

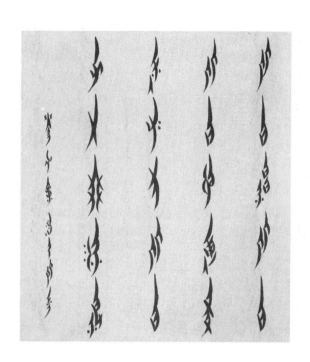

明日歌（节选）

作者：钱福（明）

蒲丽娟（书写）

明日复明日，明日何其多。
我生待明日，万事成蹉跎。

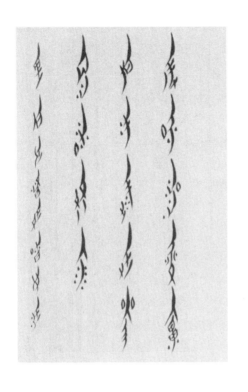 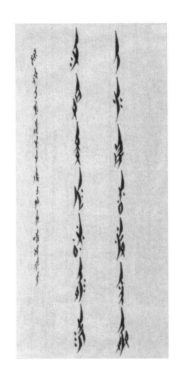

行路难·其一（节选）　　　　　过零丁洋（节选）

作者：李白（唐）　　　　　　作者：文天祥（宋）

胡艳玉（书写）　　　　　　　胡艳玉（书写）

长风破浪会有时，　　　　　　人生自古谁无死？
直挂云帆济沧海。　　　　　　留取丹心照汗青。

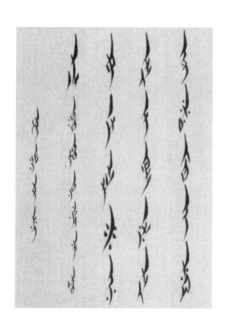 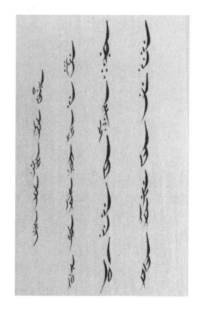

龟虽寿（节选）　　　　　　稼说送张琥（节选）

作者：曹操（魏）　　　　　作者：苏轼（宋）
胡艳玉（书写）　　　　　　胡艳玉（书写）

老骥伏枥，志在千里；　　　博观而约取，厚积而薄发。
烈士暮年，壮心不已。

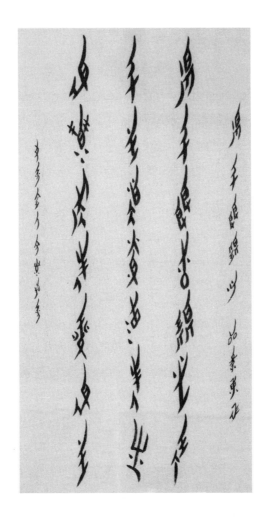

狮子眼鼓鼓

周惠娟（书写）

狮子眼鼓鼓，擦菜子煮豆腐，酒放热气烧，肉放烂些煮。

山行

作者：杜牧（唐）

胡艳玉（书写）

远上寒山石径斜，白云生处有人家。
停车坐爱枫林晚，霜叶红于二月花。

滁州西涧

作者：韦应物（唐）

胡艳玉（书写）

独怜幽草涧边生，上有黄鹂深树鸣。
春潮带雨晚来急，野渡无人舟自横。

虞美人

作者：李煜（南唐）

胡艳玉（书写）

春花秋月何时了？往事知多少。

小楼昨夜又东风，故国不堪回首月明中。

雕栏玉砌应犹在，只是朱颜改。

问君能有几多愁？恰似一江春水向东流。

望天门山

作者:李白(唐)

胡艳玉(书写)

天门中断楚江开,碧水东流至此回。

两岸青山相对出,孤帆一片日边来。

泊船瓜洲

作者：王安石（宋）

胡艳玉（书写）

京口瓜洲一水间，钟山只隔数重山。

春风又绿江南岸，明月何时照我还？

江雪

作者:柳宗元(唐)

胡艳玉(书写)

千山鸟飞绝,万径人踪灭。

孤舟蓑笠翁,独钓寒江雪。

春望

作者：杜甫（唐）

胡艳玉（书写）

国破山河在，城春草木深。
感时花溅泪，恨别鸟惊心。
烽火连三月，家书抵万金。
白头搔更短，浑欲不胜簪。

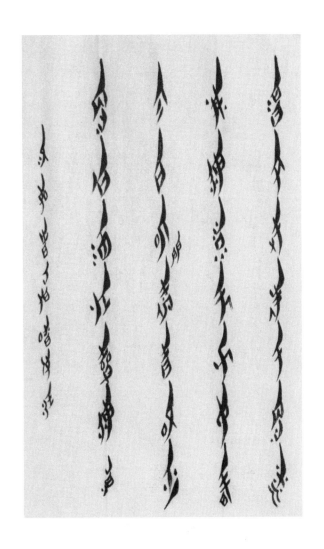

酬乐天扬州初逢席上见赠

作者：刘禹锡（唐）

胡艳玉（书写）

沉舟侧畔千帆过，病树前头万木春。
今日听君歌一曲，暂凭杯酒长精神。

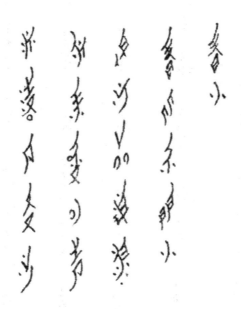

春晓

作者：孟浩然 (唐)

何艳新（书写）

春眠不觉晓，处处闻啼鸟。
夜来风雨声，花落知多少。

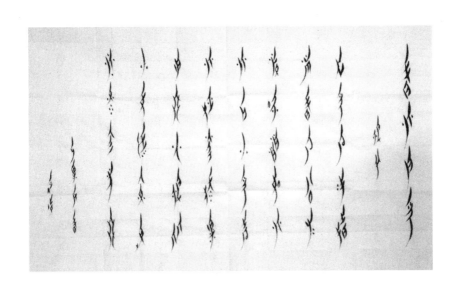

春夜喜雨

作者：杜甫（唐）

何利华（书写）

好雨知时节，当春乃发生。
随风潜入夜，润物细无声。
野径云俱黑，江船火独明。
晓看红湿处，花重锦官城。

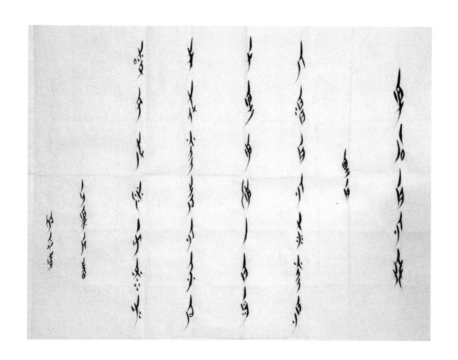

早发白帝城

作者：李白（唐）

何利华（书写）

朝辞白帝彩云间，千里江陵一日还。

两岸猿声啼不住，轻舟已过万重山。

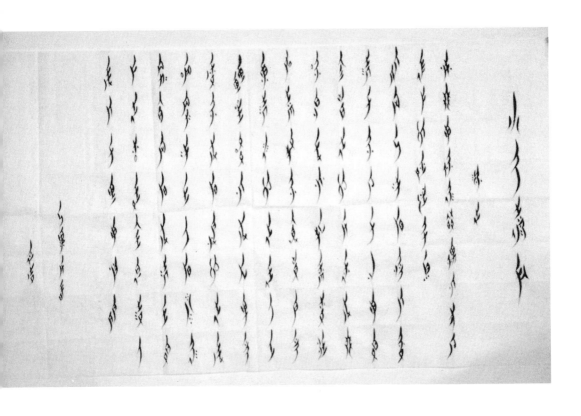

水调歌头·明月几时有

作者:苏轼(宋)

何利华(书写)

丙辰中秋,欢饮达旦,大醉,作此篇,兼怀子由。

明月几时有?把酒问青天。不知天上宫阙,今夕是何年。我欲乘风归去,又恐琼楼玉宇,高处不胜寒。起舞弄清影,何似在人间。

转朱阁,低绮户,照无眠。不应有恨,何事长向别时圆?人有悲欢离合,月有阴晴圆缺,此事古难全。但愿人长久,千里共婵娟。

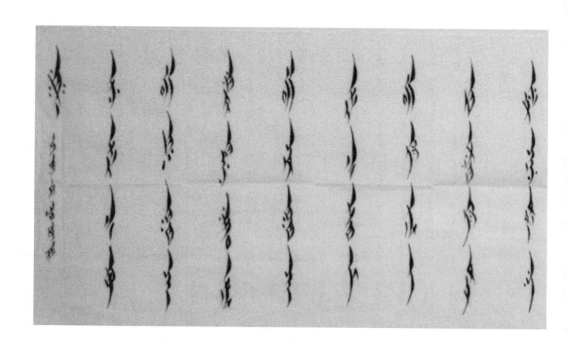

蒹葭（节选）

作者：无名氏

胡艳玉（书写）

蒹葭苍苍，白露为霜。
所谓伊人，在水一方。
溯洄从之，道阻且长。
溯游从之，宛在水中央。

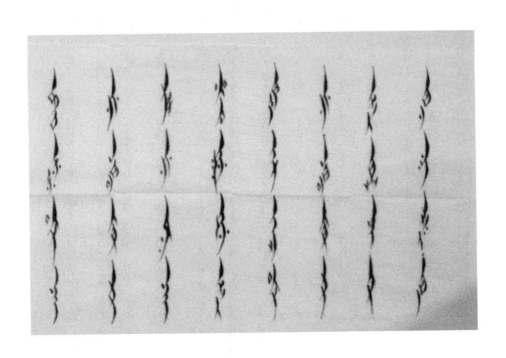

关雎（节选）

作者：无名氏

胡艳玉（书写）

关关雎鸠，在河之洲。
窈窕淑女，君子好逑。
参差荇菜，左右流之。
窈窕淑女，寤寐求之。

蒹葭

作者：无名氏

谢少林（书写）

蒹葭苍苍，白露为霜。所谓伊人，在水一方。
溯洄从之，道阻且长。溯游从之，宛在水中央。
蒹葭萋萋，白露未晞。所谓伊人，在水之湄。
溯洄从之，道阻且跻。溯游从之，宛在水中坻。
蒹葭采采，白露未已。所谓伊人，在水之涘。
溯洄从之，道阻且右。溯游从之，宛在水中沚。

关雎

作者：无名氏

谢少林（书写）

关关雎鸠，在河之洲。窈窕淑女，君子好逑。
参差荇菜，左右流之。窈窕淑女，寤寐求之。
求之不得，寤寐思服。悠哉悠哉，辗转反侧。
参差荇菜，左右采之。窈窕淑女，琴瑟友之。
参差荇菜，左右芼之。窈窕淑女，钟鼓乐之。

佳文名句——品经典

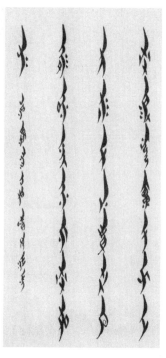

茅屋为秋风所破歌
（节选）

作者：杜甫（唐）

胡艳玉（书写）

安得广厦千万间，
大庇天下寒士俱欢（颜）！
风雨不动安如山。

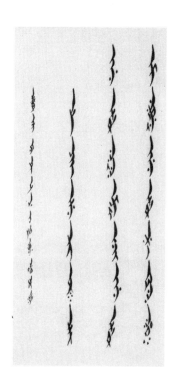

孟子（节选）

胡艳玉（书写）

富贵不能淫，贫贱不能移，
威武不能屈，此之谓大丈夫。

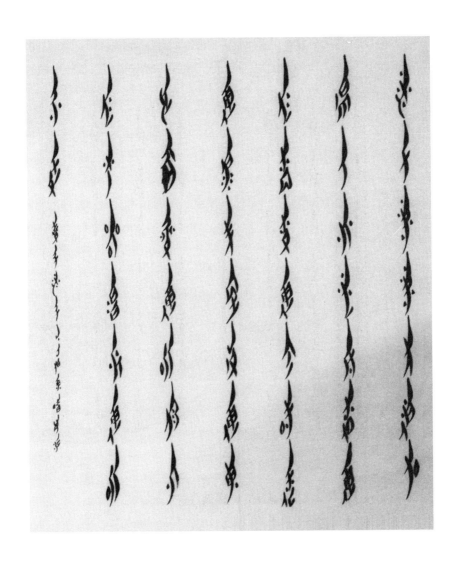

孟子(节选)

胡艳玉(书写)

故天将降大任于斯人也,必先苦其心志,劳其筋骨,饿其体肤,空乏其身,行拂乱其所为,所以动心忍性,曾益其所不能。

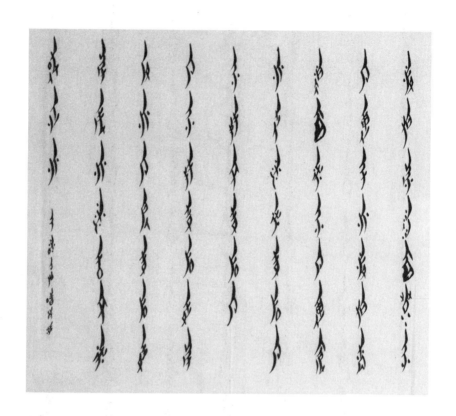

礼记(节选)

胡艳玉(书写)

虽有嘉肴,弗食,不知其旨也。虽有至道,弗学,不知其善也。是故学然后知不足,教然后知困。知不足,然后能自反也;知困,然后能自强也。故曰:教学相长也。

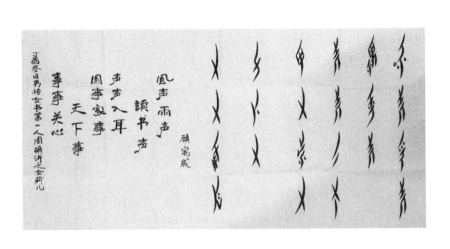

作者：顾宪成（明）

周荆儿（书写）

风声雨声读书声声声入耳，
国事家事天下事事事关心。

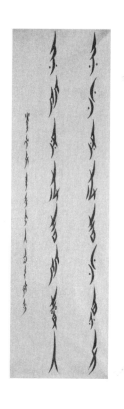 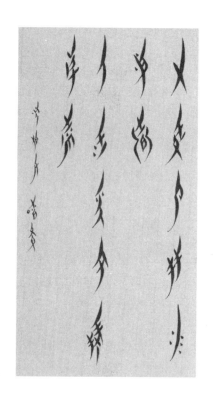

史记·滑稽列传
（节选）

蒲丽娟（书写）　　　　　胡欣（书写）

不飞则已，一飞冲天。　　事能知足心常乐，
不鸣则已，一鸣惊人。　　人到无求品自高。

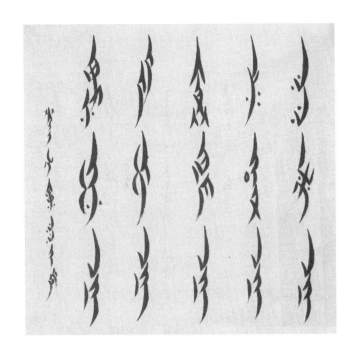

中庸（节选）

蒲丽娟（书写）

博学之，
审问之，
慎思之，
明辨之，
笃行之。

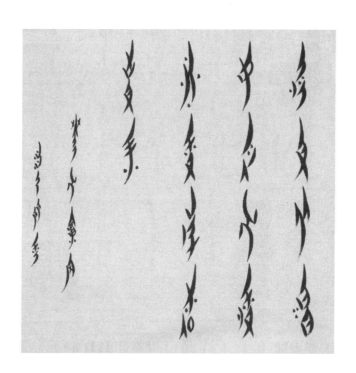

蒲丽娟（书写）

宝剑锋从磨砺出，
梅花香自苦寒来。

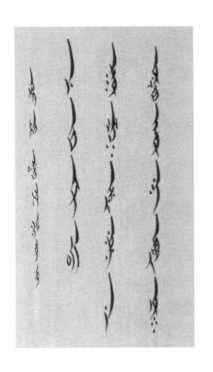 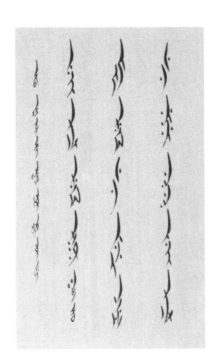

离骚（节选）

作者：屈原（战国）

胡艳玉（书写）

路曼曼其修远兮，
吾将上下而求索。

诫子书（节选）

作者：诸葛亮（蜀汉）

胡艳玉（书写）

非淡泊无以明志，
非宁静无以致远。

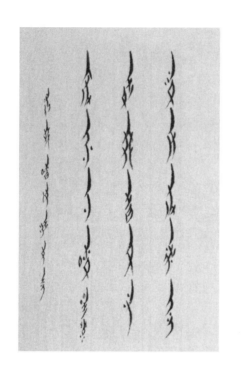 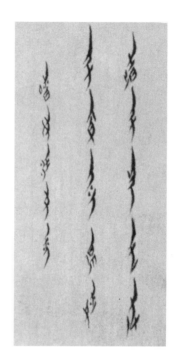

劝学诗（节选） **诗经（节选）**

作者：朱熹（宋）

胡艳玉（书写） 胡艳玉（书写）

 执子之手，

少年易老学难成， 与子偕老。

一寸光阴不可轻。

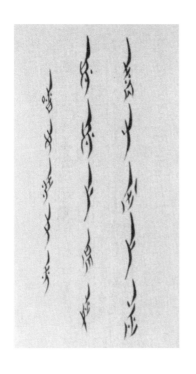

孔子世家赞（节选）　　　　诗经（节选）

作者：司马迁（西汉）　　　　胡艳玉（书写）
胡艳玉（书写）

　　　　　　　　　　　　　　投我以木桃，
高山仰止，　　　　　　　　　报之以琼瑶。
景行行止。

诗经（节选）

胡艳玉（书写） 　　　　　　胡欣（书写）

琴瑟在御，　　　　　　　　万事如意，一帆风顺。
莫不静好。

伯牙绝弦（节选）

作者：佚名

胡艳玉（书写）

伯牙善鼓琴，钟子期善听。伯牙鼓琴，志在高山，钟子期曰："善哉，峨峨兮若泰山！"志在流水，钟子期曰："善哉，洋洋兮若江河！"

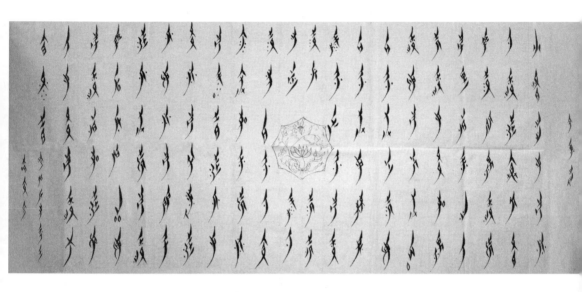

爱莲说

作者：周敦颐（宋）

胡淑珍（书写）

水陆草木之花，可爱者甚蕃。晋陶渊明独爱菊。自李唐来，世人甚爱牡丹。予独爱莲之出淤泥而不染，濯清涟而不妖，中通外直，不蔓不枝，香远益清，亭亭净植，可远观而不可亵玩焉。

予谓菊，花之隐逸者也；牡丹，花之富贵者也；莲，花之君子者也。噫！菊之爱，陶后鲜有闻。莲之爱，同予者何人？牡丹之爱，宜乎众矣！

《出水芙蓉图》佚名（宋）

论语（节选） 论语（节选）

胡艳玉（书写） 胡美月（书写）

学而不思则罔，思而不学则殆。 君子以文会友。

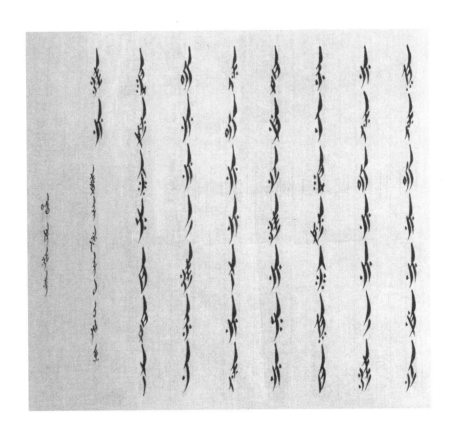

孟子（节选）

胡艳玉（书写）

鱼，我所欲也；熊掌，亦我所欲也。二者不可得兼，舍鱼而取熊掌者也。生，亦我所欲也；义，亦我所欲也。二者不可得兼，舍生而取义者也。

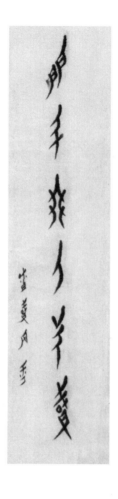 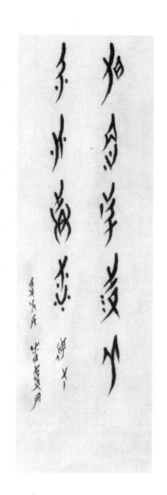

论语（节选）　　　论语（节选）

胡美月（书写）　　胡美月（书写）

君子成人之美。　　有朋自远方来，不亦乐乎？

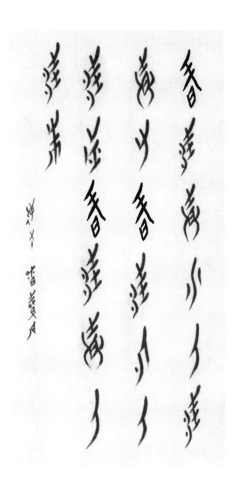
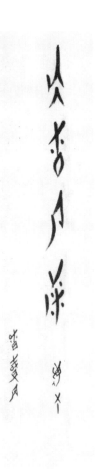

<div style="text-align:center">论语（节选）</div>

<div style="text-align:center">胡美月（书写）</div>

知者乐水；仁者乐山。
知者动；仁者静。
知者乐；仁者寿。

<div style="text-align:center">论语（节选）</div>

<div style="text-align:center">胡美月（书写）</div>

温故知新。

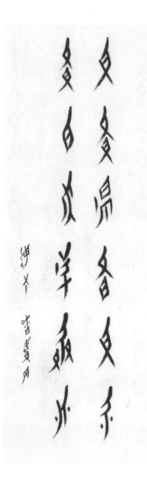 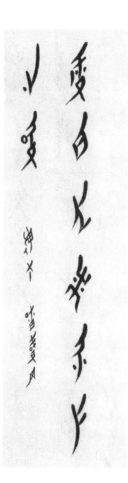

论语（节选） 论语（节选）

胡美月（书写） 胡美月（书写）

见贤思齐（焉），见不贤而内自省也。 敏而好学，不耻下问。

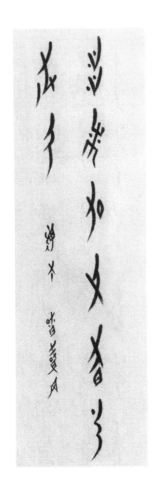 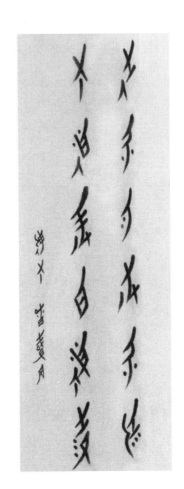

论语（节选）　　　　论语（节选）

胡美月（书写）　　　胡美月（书写）

博学于文，约之于礼。　士不可以不弘毅，任重而道远。

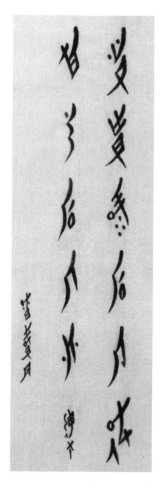 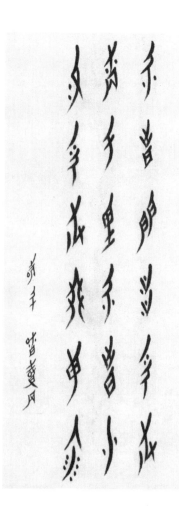

论语（节选）　　　　　荀子·劝学（节选）

胡美月（书写）　　　　　胡美月（书写）

岁寒，然后知松柏之后凋也。　不积跬步，无以至千里；
　　　　　　　　　　　　　　不积小流，无以成江海。

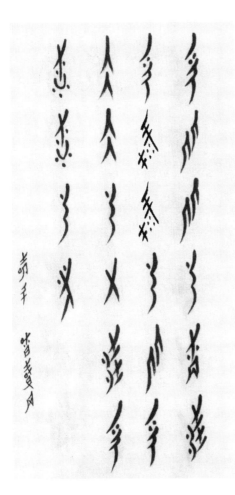 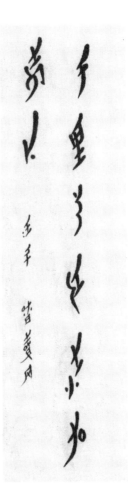

荀子·劝学（节选）　　　道德经（节选）

胡美月（书写）　　　　　胡美月（书写）

无冥冥之志者，无昭昭之明；　千里之行，始于足下。
无惛惛之事者，无赫赫之功。

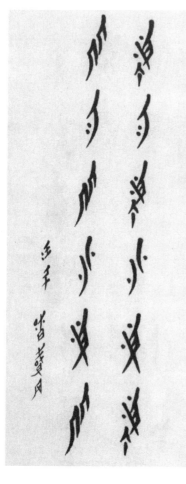 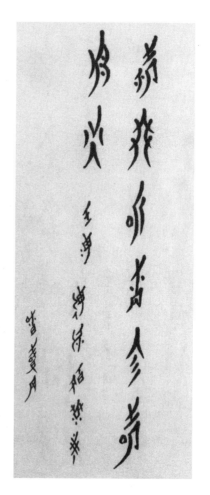

道德经（节选）　　　　　庄子（节选）

胡美月（书写）　　　　　胡美月（书写）

道可道，非常道。　　　　精诚所至，金石为开。
名可名，非常名。

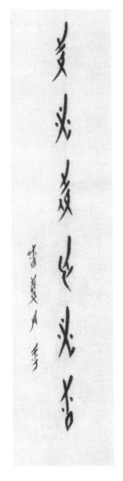 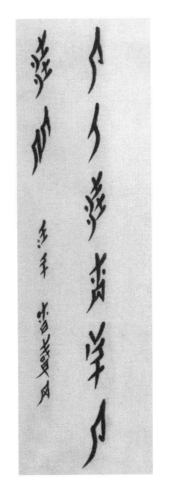

论语（节选）　　　道德经（节选）

胡美月（书写）　　胡美月（书写）

言必信，行必果。　知人者智，自知者明。

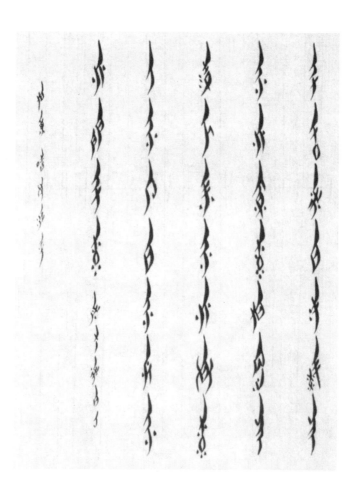

论语（节选）

胡艳玉（书写）

子曰："学而时习之，不亦说乎？有朋自远方来，不亦乐乎？人不知而不愠，不亦君子乎？"

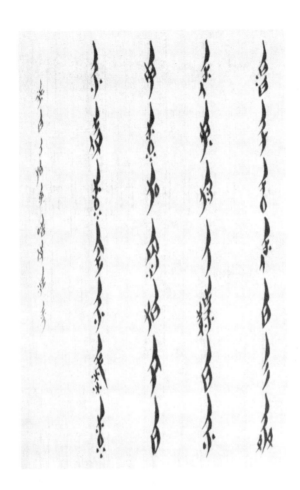

论语(节选)

胡艳玉(书写)

曾子曰:"吾日三省吾身:为人谋而不忠乎?与朋友交而不信乎?传不习乎?"

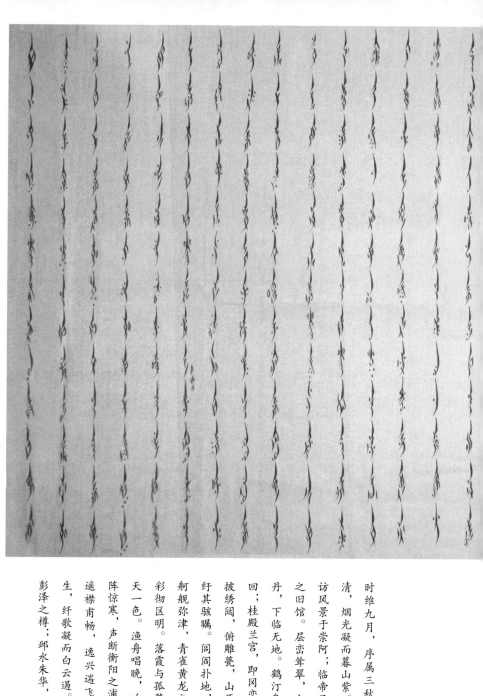

时维九月,序属三秋。潦水尽而寒潭清,烟光凝而暮山紫。俨骖騑于上路,访风景于崇阿;临帝子之长洲,得天人之旧馆。层峦耸翠,上出重霄;飞阁流丹,下临无地。鹤汀凫渚,穷岛屿之萦回;桂殿兰宫,即冈峦之体势。披绣闼,俯雕甍,山原旷其盈视,川泽纡其骇瞩。闾阎扑地,钟鸣鼎食之家;;舸舰弥津,青雀黄龙之舳。落霞与孤鹜齐飞,秋水共长天一色。渔舟唱晚,响穷彭蠡之滨;雁阵惊寒,声断衡阳之浦。

遥襟甫畅,逸兴遄飞。爽籁发而清风生,纤歌凝而白云遏。睢园绿竹,气凌彭泽之樽;;邺水朱华,光照临川之笔。

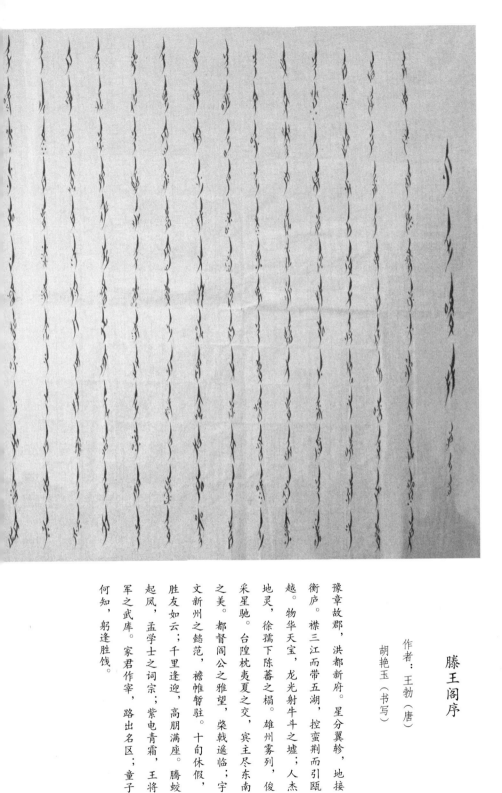

滕王阁序

作者：王勃（唐）

胡艳玉（书写）

豫章故郡，洪都新府。星分翼轸，地接衡庐。襟三江而带五湖，控蛮荆而引瓯越。物华天宝，龙光射牛斗之墟；人杰地灵，徐孺下陈蕃之榻。雄州雾列，俊采星驰。台隍枕夷夏之交，宾主尽东南之美。都督阎公之雅望，棨戟遥临；宇文新州之懿范，襜帷暂驻。十旬休假，胜友如云；千里逢迎，高朋满座。腾蛟起凤，孟学士之词宗；紫电青霜，王将军之武库。家君作宰，路出名区；童子何知，躬逢胜饯。

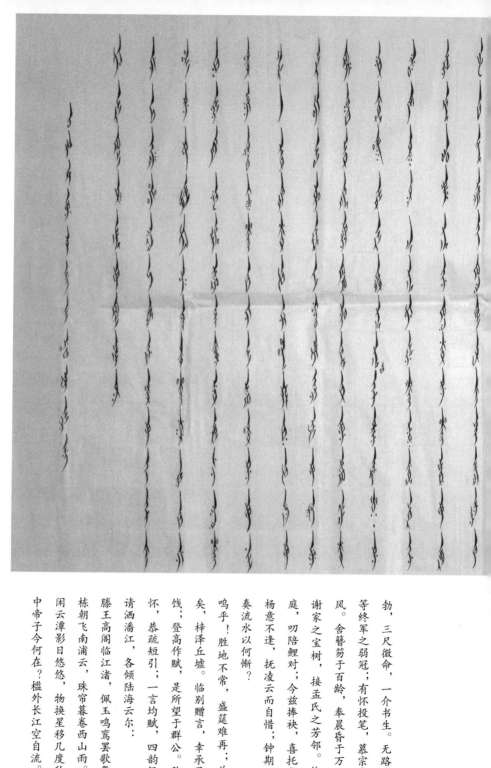

勃,三尺微命,一介书生。无路请缨,等终军之弱冠;有怀投笔,慕宗悫之长风。舍簪笏于百龄,奉晨昏于万里。非谢家之宝树,接孟氏之芳邻。他日趋庭,叨陪鲤对;今兹捧袂,喜托龙门。杨意不逢,抚凌云而自惜;钟期既遇,奏流水以何惭?

呜乎!胜地不常,盛筵难再;兰亭已矣,梓泽丘墟。临别赠言,幸承恩于伟饯;登高作赋,是所望于群公。敢竭鄙怀,恭疏短引;一言均赋,四韵俱成。请洒潘江,各倾陆海尔::

滕王高阁临江渚,佩玉鸣鸾罢歌舞。
画栋朝飞南浦云,珠帘暮卷西山雨。
闲云潭影日悠悠,物换星移几度秋。
阁中帝子今何在?槛外长江空自流。

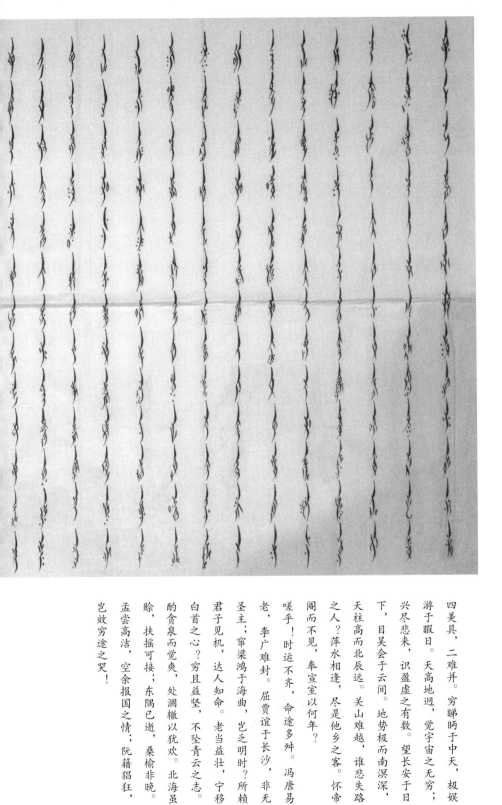

四美具,二难并。穷睇眄于中天,极娱游于暇日。天高地迥,觉宇宙之无穷;兴尽悲来,识盈虚之有数。望长安于日下,目吴会于云间。地势极而南溟深,天柱高而北辰远。关山难越,谁悲失路之人?萍水相逢,尽是他乡之客。怀帝阍而不见,奉宣室以何年?

嗟乎!时运不齐,命途多舛。冯唐易老,李广难封。屈贾谊于长沙,非无圣主;窜梁鸿于海曲,岂乏明时?所赖君子见机,达人知命。老当益壮,宁移白首之心?穷且益坚,不坠青云之志。酌贪泉而觉爽,处涸辙以犹欢。北海虽赊,扶摇可接;东隅已逝,桑榆非晚。孟尝高洁,空余报国之情;阮籍猖狂,岂效穷途之哭!

李爱莲（书写）

上善若水

指点江山定乾坤

毛泽东诗词

七律·人民解放军占领南京

作者:毛泽东

胡欣(书写)

钟山风雨起苍黄,百万雄师过大江。
虎踞龙盘今胜昔,天翻地覆慨而慷。
宜将剩勇追穷寇,不可沽名学霸王。
天若有情天亦老,人间正道是沧桑。

十六字令三首

作者：毛泽东

胡欣（书写）

山，快马加鞭未下鞍。
惊回首，离天三尺三。
山，倒海翻江卷巨澜。
奔腾急，万马战犹酣。
山，刺破青天锷未残。
天欲堕，赖以拄其间。

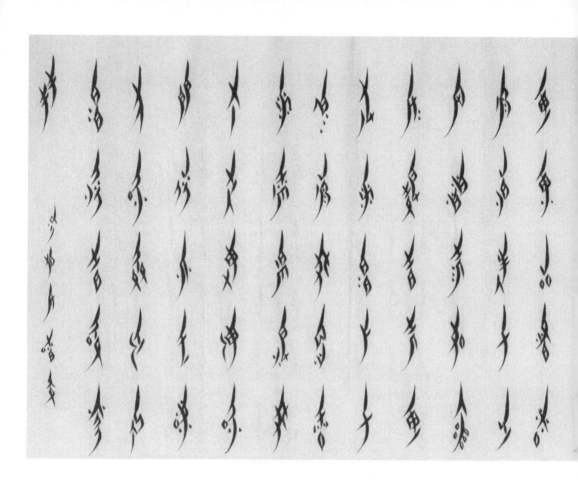

人有病，
天知否？
今朝霜重东门路，
照横塘半天残月，
凄清如许。
汽笛一声肠已断，
从此天涯孤旅。
凭割断愁丝恨缕。
要似昆仑崩绝壁，
又恰象台风扫寰宇。
重比翼，
和云翥。

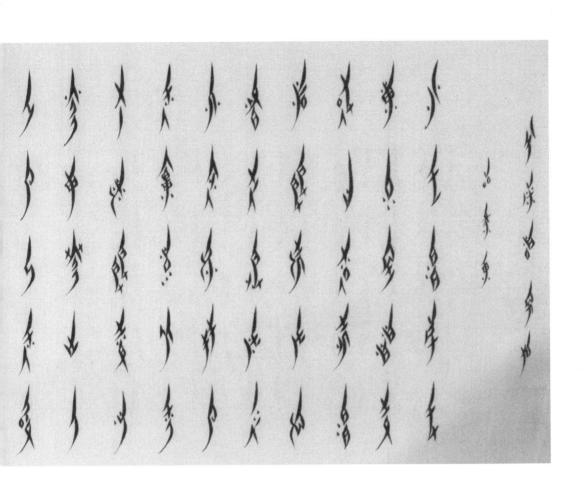

贺新郎·别友

作者：毛泽东
胡欣（书写）

挥手从兹去。
更那堪凄然相向，
苦情重诉。
眼角眉梢都似恨，
热泪欲零还住。
知误会前番书语。
过眼滔滔云共雾，
算人间知己吾和汝。

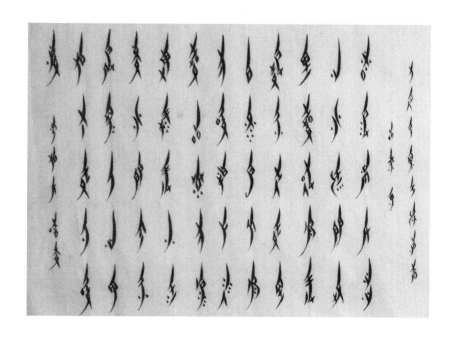

七律·吊罗荣桓同志

作者：毛泽东

胡欣（书写）

记得当年草上飞，
红军队里每相违。
长征不是难堪日，
战锦方为大问题。
斥鷃每闻欺大鸟，
昆鸡长笑老鹰非。
君今不幸离人世，
国有疑难可问谁？

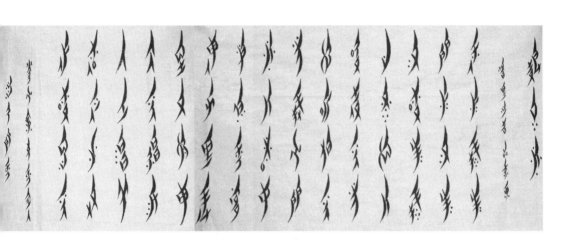

蝶恋花·答李淑一

作者：毛泽东

蒲丽娟（书写）

我失骄杨君失柳，
杨柳轻飏直上重霄九。
问讯吴刚何所有，
吴刚捧出桂花酒。
寂寞嫦娥舒广袖，
万里长空且为忠魂舞。
忽报人间曾伏虎，
泪飞顿作倾盆雨。

沁园春·雪

作者：毛泽东

周惠娟（书写）

北国风光，千里冰封，万里雪飘。
望长城内外，惟余莽莽；大河上下，顿失（滔滔）。
山舞银（蛇），原驰蜡象，欲与天公试比高。
须晴日，看红装素裹，分外妖娆。
江山如此多娇，引无数英雄竞折腰。
惜秦皇汉武，略输文（采）；唐宗宋祖，稍逊风骚。
一代天骄，成吉思汗，只识弯弓射大雕。
俱往矣，数风流人物，还看今朝。

七律·长征

作者:毛泽东

胡欣(书写)

红军不怕远征难,万水千山只等闲。
五岭逶迤腾细浪,乌蒙磅礴走泥丸。
金沙水拍云崖暖,大渡桥横铁索寒。
更喜岷山千里雪,三军过后尽开颜。

七律·答友人

作者：毛泽东

胡欣（书写）

九嶷山上白云飞，帝子乘风下翠微。
斑竹一枝千滴泪，红霞万朵百重衣。
洞庭波涌连天雪，长岛人歌动地诗。
我欲因之梦寥廓，芙蓉国里尽朝晖。

采桑子·重阳

作者:毛泽东

胡欣(书写)

人生易老天难老,岁岁重阳。
今又重阳,战地黄花分外香。
一年一度秋风劲,不似春光。
胜似春光,寥廓江天万里霜。

清平乐·六盘山

作者:毛泽东

胡欣(书写)

天高云淡,
　望断南飞雁。
不到长城非好汉,
　屈指行程二万。
六盘山上高峰,
红旗漫卷西风。
今日长缨在手,
何时缚住苍龙?

菩萨蛮·大柏地

作者：毛泽东
胡欣（书写）

赤橙黄绿青蓝紫，
谁持彩练当空舞？
雨后复斜阳，
关山阵阵苍。
当年鏖战急，
弹洞前村壁，
装点此关山，
今朝更好看。

卜算子·咏梅

作者：毛泽东

胡欣（书写）

风雨送春归，飞雪迎春到。

已是悬崖百丈冰，犹有花枝俏。

俏也不争春，只把春来报。

待到山花烂漫时，她在丛中笑。

浪淘沙·北戴河

作者：毛泽东
胡欣（书写）

大雨落幽燕，
　白浪滔天，
秦皇岛外打鱼船。
一片汪洋都不见，
　知向谁边？
　往事越千年，
　魏武挥鞭，
东临碣石有遗篇。
萧瑟秋风今又是，
　换了人间。

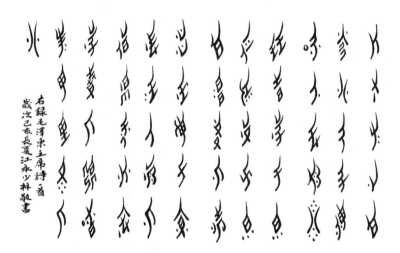

七律·答友人

作者:毛泽东
谢少林(书写)

九嶷山上白云飞,
帝子乘风下翠微。
斑竹一枝千滴泪,
红霞万朵百重衣。
洞庭波涌连天雪,
长岛人歌动地诗。
我欲因之梦寥廓,
芙蓉国里尽朝晖。

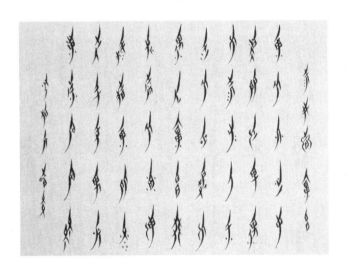

清平乐·会昌

作者:毛泽东
胡欣(书写)

东方欲晓,
莫道君行早。
踏遍青山人未老,
风景这边独好。
会昌城外高峰,
颠连直接东溟。
战士指看南粤,
更加郁郁葱葱。

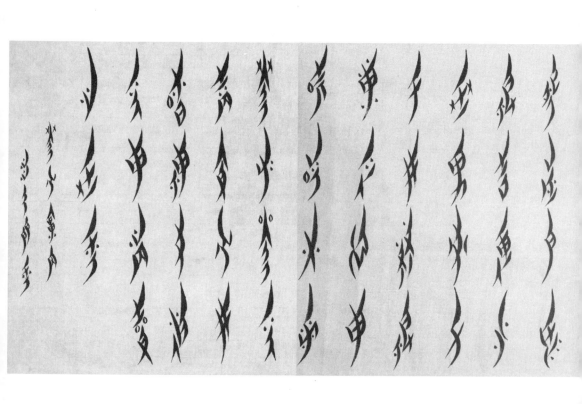

子在川上曰：逝者如斯夫！

风樯动，龟蛇静，起宏图。

一桥飞架南北，天堑变通途。

更立西江石壁，截断巫山云雨，高峡出平湖。

神女应无恙，当惊世界殊。

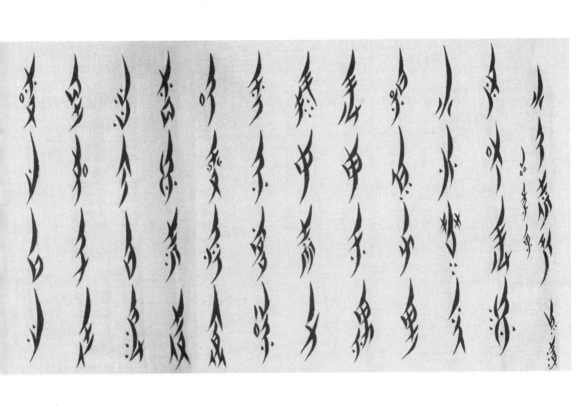

水调歌头·游泳

作者：毛泽东

蒲丽娟（书写）

才饮长沙水，又食武昌鱼。
万里长江横渡，极目楚天舒。
不管风吹浪打，胜似闲庭信步，
今日得宽馀。

临江仙·给丁玲同志

作者:毛泽东
胡欣(书写)

壁上红旗飘落照,
西风漫卷孤城。
保安人物一时新。
洞中开宴会,
招待出牢人。
纤笔一枝谁与似?
三千毛瑟精兵。
阵图开向陇山东。
昨天文小姐,
今日武将军。

五律·看山

作者：毛泽东

胡欣（书写）

三上北高峰，杭州一望空。
飞凤亭边树，桃花岭上风。
热来寻扇子，冷去对美人。
一片飘飘下，欢迎有晓莺。

最后一代已故女书老人转写的古诗文①

① 注：从未上过学、读书的农家女子，用女书记下了她们听到的、喜欢的诗文，难免有与原文不符之处。为突显其追求优雅文化生活的纯真，与原文不符之处本章中未做修改，为使读者便于理解，已附原文。

四季诗

阳焕宜（转写）

春游芳草地，夏赏绿荷池，
秋饮黄花酒，冬吟白雪诗。

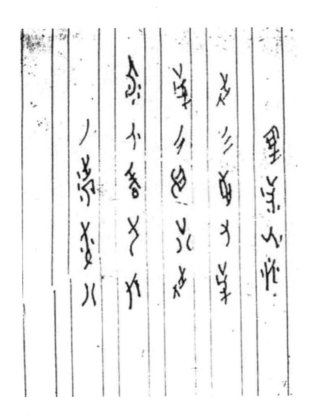

数字诗

阳焕宜（转写）

一下二三里，青村四五家。

楼台六七座，八九十枝花。

附原文：

一望二三里，烟村四五家。

亭台六七座，八九十枝花。

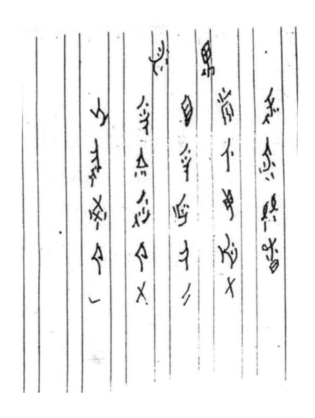

悯农

阳焕宜（转写）

锄禾日当午，汗滴禾下土。
安知盘中餐，粒粒皆辛苦。

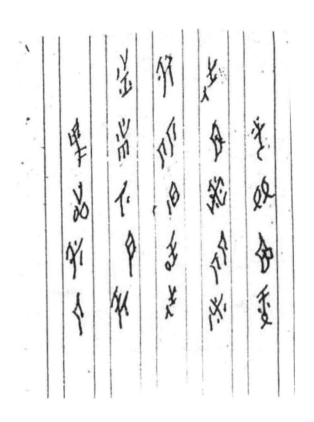

静夜思

阳焕宜(转写)

床前明月光,门下白地霜。
夜起望明月,低头思故乡。
附原文:
床前明月光,疑是地上霜。
举头望明月,低头思故乡。

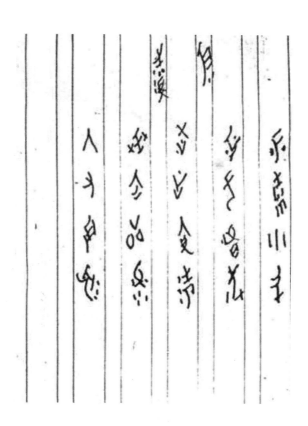

咏鹅

阳焕宜(转写)

人家杀猪羊,曲颈向天歌。
白毛浮绿水,红掌青叶子。
附原文:
　鹅鹅鹅,曲项向天歌。
白毛浮绿水,红掌拨清波。

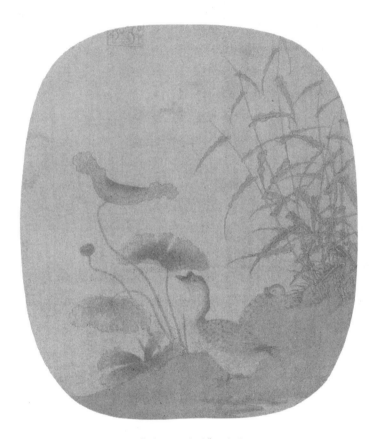

《荷塘双鹅图》佚名

增广贤文

高银仙（转写）

附原文：

一年之计在于春，一日之计在于晨。

一家之计在于和，一生之计在于勤。

责人之心责己，恕己之心恕己人。　　　责人之心责己，恕己之心恕人。

守口如瓶，防御如城。　　　　　　　　守口如瓶，防意如城。

宁可负我，切莫负人。　　　　　　　　宁可人负我，切莫我负人。

再三须重视，第一莫欺心。　　　　　　再三须慎意，第一莫欺心。

虎生犹可近，人熟不堪亲。

来说是非者，便是是非人。

远水难救近火，远亲不如近邻。

风流何用穿衣多。　　　　　　　　　　风流不用衣着多。

光明似箭，日月如梭。

天时不如地利，地利不如人和。

黄金不为贵，安富值钱多。　　　　　　黄金未为贵，安乐值钱多。

世上万般皆下品，思量惟有读书高。　　世上万般皆下品，思量唯有读书高。

世间好语书说尽，天下名山僧占多。

附原文：

为善最富，作恶难逃。　　　　　　　　为善最余，作恶难逃。

羊有跪乳之恩。

有田不耕疏空归，有书不读子孙愚疏。　有田不耕仓禀虚，有书不读子孙愚。

同君一夜话，胜读十年书。

人不通古今，马牛如襟。　　　　　　　人不通古今，马牛如襟裾。

茫茫四海人无数，哪个男儿是丈夫。

杯酒酿成起好客，黄金散尽为收书。　　白酒醉成缘好客，黄金散尽为收书。

救人一命，胜造七级浮屠，

城门失火，殃及池鱼。

庭前生瑞草，好事不如无。

欲求生富贵，须下死工夫。

百年成之不足，一旦坏之有余。

七十古来稀。　　　　　　　　　　　　人生七十古来稀。

养儿代老，积谷防饥。

鸡豚狗彘之畜，毋失其时，

数口之家，可以无饥样。　　　　　　　数口之家，可以无饥矣。

常将有时思无日。

登鹳雀楼

作者：王之焕（唐）

高银仙（转写）

白日依山尽，
黄河入海流。
欲穷千里目，
更上一层楼。

夜宿山寺

（秋夜小坐感）

作者：李白（唐）

阳焕宜（转写）

危楼高百尺，
手可摘星辰。
不能高声语，
恐惊天上人。

女书老人写民歌谜语

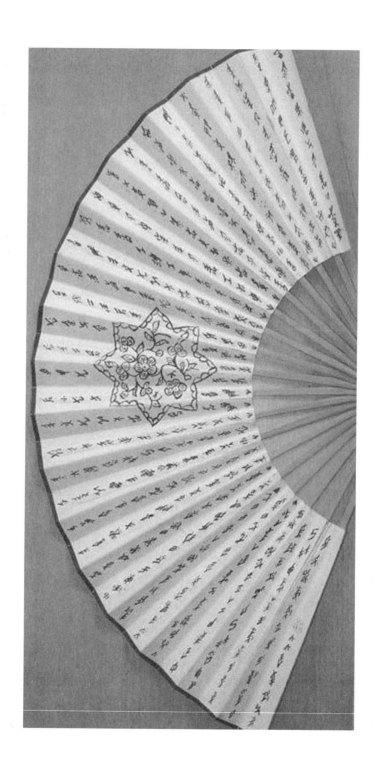

湖海湖南龙出洞

作者：高银仙

湖海湖南龙出洞，长世穿珠透底明。取首诗书奉过你，我亦自知不比情。
难承老同不嫌弃，配合我侬高十分。贵府贤闺女，聪明占开个。
说言声娇细，高山画眉形。梳妆如水亮，行动像观音。
葫芦出宝扇，贵芳我爱陪。老同真相称，回书放实言。
陌上修依女，百花相续连。扁豆木瓜子，藤长根亦深。
围墙蕉根树，根深种千年。大侨君子女，好芳要相陪。
爷娘真合意，老同起欢心。今年一年空过日，再有来年早用心。
说出真言话，依心未入陪。爷娘规格好，兄嫂有细心。
大侨君子女，好芳要相陪。依亲为下义，随时不认真。
回文到我府，共陪住几朝。我侬一心敬，问芳辞不辞。
凤凰来戏水，老同真不真。依心为下义，说言不给虚。
大侨君子女，长行久不休。一对鸳鸯入过海，刘海戏蟾水样深。
天仙配成侬两个，一世长行久不休。四边人路见，恩好步不离。
爷娘真合意，好恩接上门。两位高楼坐，穿针人问人。
父母真欢喜，二人正合心。荷莲花五色，共陪住几朝。
伴同行不疏，一齐到我家。到我家中住，几日奉送到。
老同转回家[1]，高银仙写出行言传世上。

[1] 当地有结交姊妹"老同"或"老庚"习俗，儿时父母给找伙伴，成年后自己结交，常用女书写信往来。

一岁女 手上珠

作者：高银仙

一岁女手上珠，二岁女裙脚婴，三岁学行亦学走，四岁提篮入菜园，
五岁搭①婆炒茶叶，六岁搭嬷养蚕婴，七岁篱上织细综，八岁上车捡细纱，
九岁裁衣又裁剪，十岁拿针不问人，十一结罗又结海，十二抛纱胜过人，
十三梳个髻分界，十四梳个髻乌云，十五正当爷的女，十六媒人拨不开，
十七高楼勤俭做，十八台头领贺位，十九交亲到他门。

① 搭：跟着。

一打戒指对牡丹

作者：何艳新

一打戒指对牡丹，二打金鸡对凤凰，
三打天上峨嵋月，四打童子拜观音，
五打五子来行孝，六打藕莲吕洞宾，
七打上天七姐妹，八打狮子滚绣球，
九打黄龙来戏水，十打鲤鱼跳龙门。

十二月农事歌

作者：何艳新

正月雷公汪汪，二月锄田种姜，
三月清明下谷，四月莳田蓐秧，
五月扒船鼓响，六月日头炎炎，
七月七香桃骨，炒豆喷喷香，
八月过神踏鼓，九月重阳桂花香，
十月禾谷入仓，十一月讨亲嫁女，
十二月年终喷喷香。

二十四节气歌　　　　　　　　　　　**十样锦**

作者：高银仙　　　　　　　　　　　作者：高银仙

正月立春雨水，二月惊蛰春分，　　　一取天上娥眉月，二取狮子抢绣球，
三月清明谷雨，四月立夏小满，　　　三取三星三结义，四取童子拜观音，
五月芒种夏至，六月小暑大暑，　　　五取五娘落文镜，六取金鸡对凤凰，
七月立秋处暑，八月白露秋分，　　　七取天上七姐妹，八取神仙吕洞宾，
九月寒露霜降，十月立冬小雪，　　　九取黄龙来伏水，十取鲤鱼跳龙门。
十一月大雪冬至，十二月小寒大寒。

初步出山幼阳鸟　　　　　　十绣歌

作者：高银仙　　　　　　　作者：高银仙

初步出山幼阳鸟，　　　　　一绣童子哈哈笑，二绣鲤鱼鲤双双，
不会拍翅开嘴啼。　　　　　三绣金鸡伸长尾，四绣海底李三娘，
啼得高声人取笑，　　　　　五绣五子来行孝，六绣神仙吕洞宾，
啼得低声人不闻。　　　　　七绣七仙七姐妹，八绣观音坐玉莲，
　　　　　　　　　　　　　九绣韩湘子吹笛，十绣梅良玉爱花。

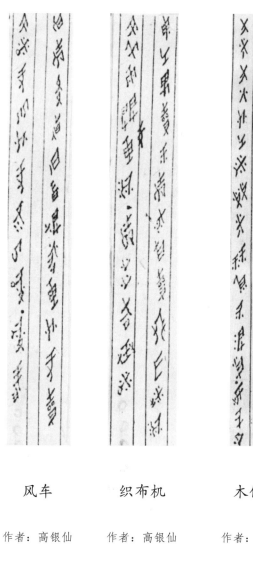
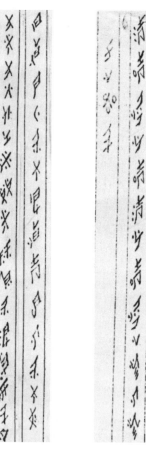

| 风车 | 织布机 | 木偶戏 | 星星 |

作者：高银仙　　作者：高银仙　　作者：高银仙　　作者：高银仙

四脚落地背自空，　　身坐南京位，　　白地起屋不要梁，　　青石板，
云长亦靠荆州计，　　脚踩北京城。　　堂兄胞弟不要娘。　　板石青，
孔明亦靠祭东风。　　手拿苏州斧，　　大官大府亦做过，　　青石板上钉铜钉。
（谜底：风车）　　两眼看长沙。　　蛏干墨鱼没得尝。　　（谜底：星子）
　　　　　　　　　（谜底：织布一架机）　（谜底：鬼崽戏）

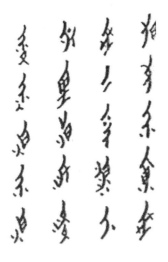

"魏"字

作者：何艳新

有女不会嫁，嫁入禾底下。
夜里同鬼睡，问你怕不怕。

（谜底："魏"字）

棉花

作者：何艳新

先开金玉花，后结弯嘴桃。
打开全天下，遮在世间人。

（谜底：棉花）

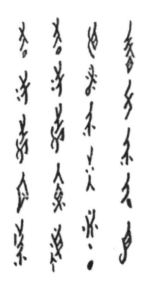

月亮

作者：何艳新

春天不下种，四季不开花。
一时结扁豆，一时结西瓜。

（谜底：月亮）

长烟袋

作者：何艳新

身坐凉床吹玉笛，手拿文笔点珍珠。
口吹清烟自来味，红灯照盏几时收。

（谜底：长烟袋）

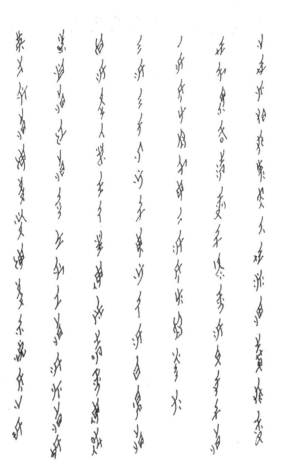

祝英台

何艳新（书写）

上街又有猪羊肉，下街花酒满城香。
街头买张青绵纸，修书拜见孔子堂。
一拜先生为父母，二拜先生为爷娘。
三拜三千徒弟子，深深礼拜入师堂。
四拜圣人将完了，笔共砚石书共箱。
白朗[①]同行同凳坐，夜间同被又同床。
英台夜间连衣睡，连衣不脱先上床。

① 白朗：白天。

女书传人——
君子女

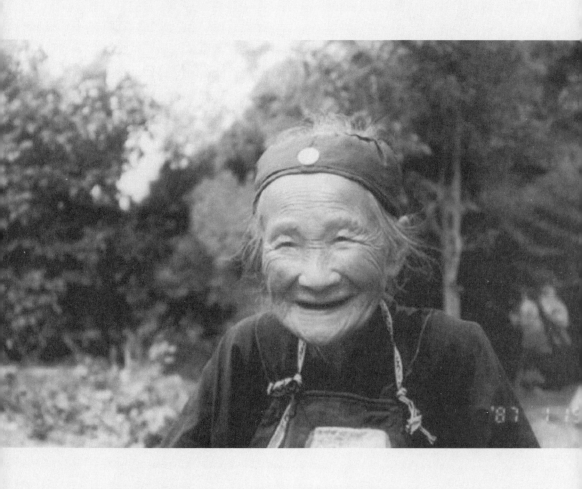

阳焕宜

阳焕宜（1909—2004），江永县上江墟乡阳家村人。1990年被寻访到。她少女时代结拜姊妹，专门花钱学习女书，后来丧夫、改嫁、丧子、守寡，用她的"三寸金莲"（缠足小脚）和心中的女书，纺纱织布、下田割禾、拔花生，养儿育女，支撑整个家庭。晚年用女书自娱自乐，女书几乎就是她的生命。阳焕宜是最后一位经历了女书文化全过程的自然传承人。

阳焕宜的父亲是个乡村医生，在行医时看到懂女书的妇女很有见识与教养，就让阳焕宜也学女书。阳焕宜十四岁时与杨三三、杨栾栾、高银仙等五个人到葛覃村朱彤之、兴福村义早早那里学女书。每四百文钱教会一张纸（一首女书歌），会唱会写。隔几天去学一次，这样学了三年左右。后来附近有嫁女的人家便来请阳焕宜去写一些女书歌、三朝书，做红包放在抬盒里做嫁妆，显示新娘及娘家的才华与修养。

1991年，阳焕宜老人出席了全国女书学术考察研讨会。1995年又被接到北京参加联合国世界妇女大会，在会议上写女书、唱女书。阳焕宜和季羡林、周有光、刘乃和等中国学界泰斗同坐在主席台上。女书和她的主人第一次向世界展示东方劳动妇女的智慧和创造力。阳焕宜老人用她灿烂的笑容和奇特的女书，展示了湘南潇女的风采。在北京，老人去了颐和园，登上天安门，来到纪念堂，了却了她到北京第一件想做的事——瞻仰湖南老乡毛泽东主席。

年近百岁的阳焕宜，依然耳不聋，眼不花，头脑清晰。还常常接待来访的人，写写女书，唱唱女书。而且，不管是中国人、外国人，她都能用女书为你题词，写你的名字——女书是表音文字。她的儿子、儿媳妇都很孝顺，老人的晚年生活很幸福。老人善良、平和、开朗、坚强，满脸阳光。

2004年初，我们出版了《百年女书老人——阳焕宜女书作品集》，并收入《中国女书合集》。阳焕宜不懂方块汉字，没有方块汉字的干扰，她的女书作品是目前唯一的、活生生的女书正宗版本，是原生态的规范！她所用的基本用字只有304个。她代表女书的主人，最后书写着一种斜体另类汉字——女书。作为一份文化遗产，她孤独，她永恒。阳焕宜的去世标志一段历史的终结，她的阳光笑脸闪烁着中国妇女的一个伟大创举的光辉。

老人因女书而长寿，女书因老人而延伸。百岁老人使女书最后的阳光更加灿烂。

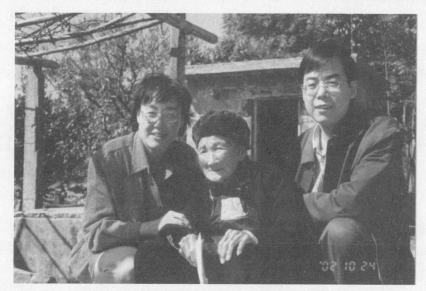

阳焕宜（中）与赵丽明（左）、曹志耘（右）

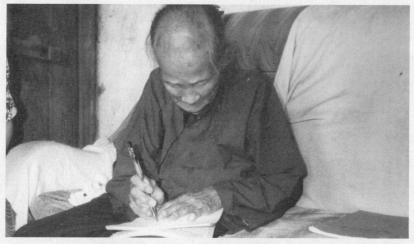

阳焕宜说男书在桌子上写，女书在膝盖上写

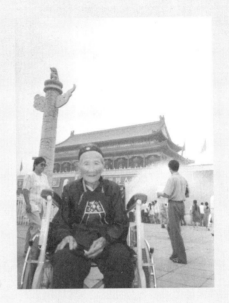

阳焕宜在天安门

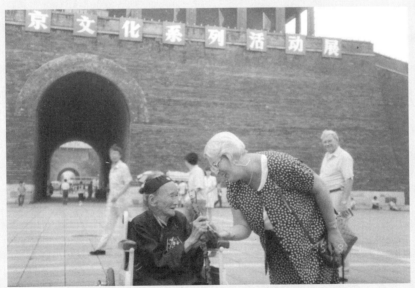

阳焕宜在天安门广场正阳门前遇到一位银发碧眼的西洋老妇,并亲切"交谈"

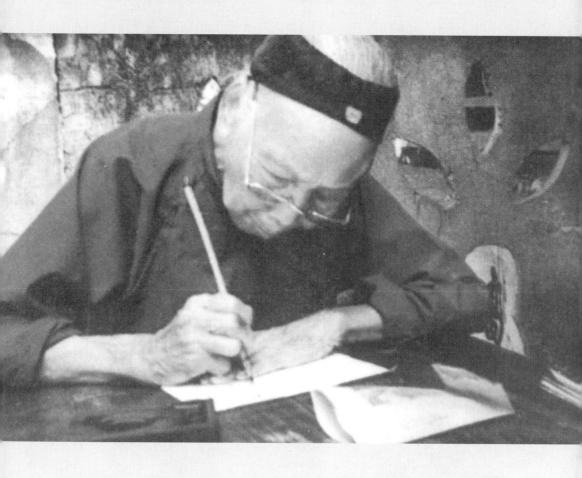

高
银
仙

　　高银仙（1902—1990），江永县上江墟乡高家村人。九岁时父亲就去世了，母亲是欧家女，活到七十多岁。高银仙二十一岁嫁到甫尾村，丈夫叫胡新明，生下两女一子。大女出嫁到浩塘村，解放前被日本人打死了。次女于1953年病故。现在只有一个儿子叫胡锡仁，曾任下新屋村村长。有一个孙子，四个孙女。她教会了孙女胡美月写女书。

高银仙是在家做姑娘时学习女书的。小时候听妇女们唱读女书，觉得蛮可怜的，却蛮有道理。后来就跟姑姑以及其他姐妹学习女书。

高银仙一生为人忠厚老实，勤劳俭朴。她很会绣花绘画，常常把女书作为图案编织在花带上。老人刚强善良，一向待人和蔼，从不与人吵闹，在乡里有很高的威望。妇女们有什么事都请她说服劝解，更经常有人请她用女书写传诉苦，写三朝书、敬神歌等。她每到一处便围拢来许多妇女唱女书，非常热闹。来甫尾串亲戚的妇女，也常常到高银仙家，请她读女书。高银仙总是热情地为客人唱几段，满座悲喜。大家都得到一种精神上的满足。

高银仙晚年儿媳妇病故，老人为儿子忧愁着急，又担心儿子不孝。结交的姊妹相继去世，她只有和义年华写女书互相倾诉苦闷，和唐宝珍唱女书自慰自娱。每天除了干点家务，就埋头写作女书。

高银仙写的女书内容广泛，笔势刚健。她写了许多古诗文。最后几年中，高银仙写了数百篇、数万字的作品，送给前来调查女书的人。老人为抢救女书资料做了大量的工作。在她后期作品中常常见到她儿时的耍歌童谣，常常见到"八十八岁啦""年老不中用"之类的话，似乎感到时间不多了，喜欢追溯更早的往事。高银仙直到最后还是耳不聋，眼不花，头脑清晰，身体硬朗。上楼下楼，写女书，干家务。临终时，她自己挑选了一些女书，嘱咐哪些是烧掉的、哪些是留下的。

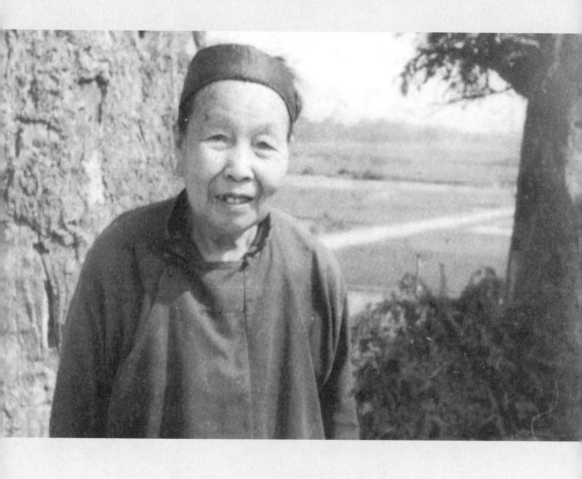

义年华

义年华（1907—1991），上江墟棠下村女，享年八十四岁，是位饱经磨难的老人。

义年华出身于书香门第。祖父名为义顺朝，是官宦后代。义年华小时随祖父读过书，能看懂一般书报，也能讲官话。祖母叫唐离英。父亲义昔君，兄弟一人。母亲何光慈，为白水村女。外公是秀才，外婆是白水村王家女。父

亲二十七岁去世，当时义年华四岁，还有个一岁的妹妹。父亲去世后，外公外婆把她们娘仨接回家，舅舅、舅娘、姨娘对她们都很好，所以义年华的少女时代基本上是在白水村外婆家度过的。十四岁时回到棠下村祖父身边。

义年华十七岁出嫁到桐口，与卢全结婚。一儿一女，日子过得不错。儿子三岁那年，口内起疮，花了几百块钱治疗，还是死了。不久，又生下第二个女儿。一年后刚生下十天的三女儿和丈夫接连去世。这给二十九岁的义年华带来沉重的打击。

民国三十三年（1944）日寇侵略。义年华带着两个女儿逃到山里，吃尽了千辛万苦。亲家弟弟给她送衣送米，半路被日本兵抓走。

好不容易把两个女儿拉扯大，出嫁了。义年华后来改嫁到黄甲岭白马村，没过上两年顺心的日子，丈夫又去世了。1983年搬回桐口。

义年华晚年患哮喘病。每到冬天就厉害，最后还是被病魔夺走了生命。临终前，她是那样依恋女书，渴望"多在世上写女书"。

义年华是十四岁做姑娘时，跟婶娘学的女书。她在答来访者时写道："要问女书何处来，读书之时没年纪。叔娘教我读女书，娘边闺女好耍乐。约齐同年耍乐行，相结老同鸳鸯对。二位坐齐交过心，齐在绣楼交好义。同陪知心仙洞形，一来老同为欢乐，二来六亲解忧愁，三来同村结息个（结交姊妹），四处出乡做女文。"义年华的写作水平很高，她为许多人写传，写三朝书，写女歌。女书是义年华生命的支柱。最后几年，她写了很多女书作品，并在本村办了女书学习班，培训一些女孩习女书，热情地配合女书的抢救调查研究，为此做了大量的工作。

义年华是位心灵手巧的老人，经常给本村和邻村的人剪喜花，剪的龙凤花鸟都栩栩如生。义年华的大女儿卢念玉在新宅村。二女儿卢艳玉在桐口村，在义年华去世后一两年也去世了。

义年华去世时陪葬埋了近半尺厚的女书。

何艳新（右）与胡美月在讨论女书国际编码

何艳新

何艳新，最后被找到的女书自然传承人。1940年出生于河渊村。五岁时便披银挂金当座位女，参加了嫁女坐歌堂活动。她十岁时跟外婆学习女书，学了两年。1950年就上学读书了，她是第一代会女书的、有文化的妇女。

何艳新一两岁时父亲就去世了。母亲带着她住到外婆家,在外公外婆身边长大。外婆家在离河渊村仅一两公里的道县田广洞村(这一带是江永、道县、江华交界之地)。何艳新的母亲并不会女书。

何艳新在外婆家生活了十二年,直到她上学,母亲改嫁。那是一段无忧无虑、快乐的时光。她的外公具有较高的文化修养,很喜欢聪明调皮的外孙女,教她学汉字,所以她十四岁一入学便直接读五年级,十六岁上初中,差不多临近毕业时,因母亲生病辍学。外婆叫杨聪聪,1960年八十多岁时去世。外婆的娘家是女书流行中心地区的江永县上江墟乡宅下村,她出嫁到十里远的田广洞村,是精通女书的高手,常常有人来请她写女书、唱女书、教女书。耳濡目染,外婆先让何艳新跟着大家学唱女书,会唱便很容易学会写。外婆常常在她手上写女书字,她自己放牛时在地上写。而比她大两岁的舅舅,小时候一起玩的时候,教她唱情歌,这些歌具有浓郁的瑶族山歌风格,是女书中绝对没有的。童年的何艳新受到双文(汉字、女书)教育,甚至可以说受到三重文化的熏陶。

就这样,多元文化培养出来的何艳新,虽然五十年没有写女书了,但是在外面人不断来访问女书的冲击下,她开始回忆着写女书。她写女书,仅是为不会写女书的吴龙玉拿去打女书花带用,是"秘密"地在"幕后"写女书。当时她生活处于极其困难的境地,五个小孩上学读书,丈夫有病,家里的重负压得她喘不过气来,无暇参与女书的访问谈话等活动。直到1994年她"出山"了,并去北京,去日本。孩子也长大成人,成家立业,各自有了工作。她才可以有较多的精力写写女书,接待来访的人。

她在2003年到清华大学帮助整理出版了《中国女书合集》,在2016年参与女书国际编码讨论等工作。近年来她多次参加宣传女书的各种活动,如谭盾的女书交响诗创作、湖南卫视节目等。

胡美月

胡美月，已故最后一代女书老人高银仙的孙女。1963年生于湖南省江永县上江墟镇普美村，在奶奶身边长大。从小跟着奶奶高银仙学唱、学读、学写女书。十岁时就能织花带，做剪纸、刺绣等女红。并经常参加坐歌堂、斗牛节、吹凉节等活动。十六岁初中毕业后，特别是1986年她结婚时，正是外面来访问女书的高峰期。按当地习俗，出嫁后她又在娘家住了一两年。这时，奶奶认真地把女书的传承嘱托给她。奶奶说，外面的人很远跑来学女书，你更应该学，正式教她的第一篇女书是长诗《梁山伯与祝英台》。1986年以后，她和家人协助国内外多位专家学者调查女书。20世纪末，祖母高银仙、桐口村的义年华等最后一代女书老人去世后，胡美月担当起了传承女书的责任。

2000年在普美村开办女书学堂，她既当教师又是校长。她克服种种困难，每个周末从十多里远的夏湾村回到娘家，给愿意学女书的人上课，把奶奶教她的女书传下去。胡欣、胡艳玉等都是她的学生。2001年5月，她被选为永州市第二届人大代表。

2008年到澳门参加民间文化交流，展示女书。同年被评为省级女书传承人。2011年到台湾参加国际女书研讨会。2016年到英国爱丁堡参加戏剧节，其表演得到观众和组织者的好评。2017年5月到深圳参加民间艺术文博会，9月到北京参加文博会、语博会。

2000年至今，她在女书园担任教员，兼任讲解员。培养和影响了许多女书爱好者，为传承女书做了很多承上启下的工作。

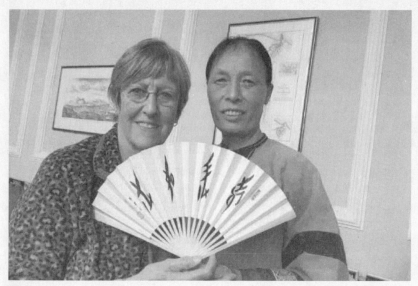

吉祥如意

胡美月在英国爱丁堡戏剧节大受欢迎

胡美月又一次来到人民大会堂

胡美月是女书学堂的老师兼校长

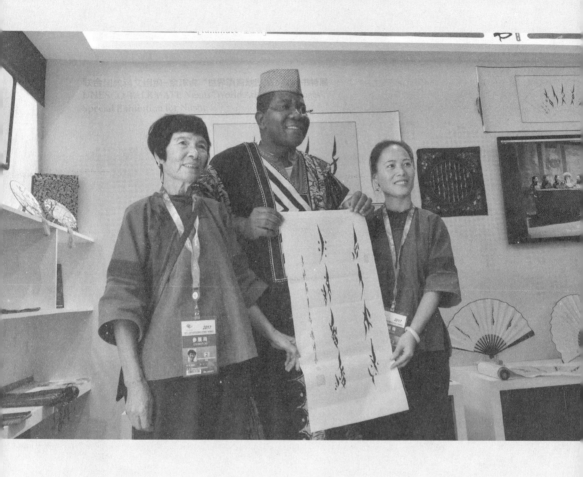

周惠娟

周惠娟，江永县允山乡人，是江永文化馆周硕沂的胞妹。周硕沂去世后，她作为其兄的女书书法传承人，写了大量的女书书法作品。和胡美月、胡欣、胡艳玉一起参加了2017年在北京召开的文博会、语博会，宣传女书。

周惠娟在文博会上

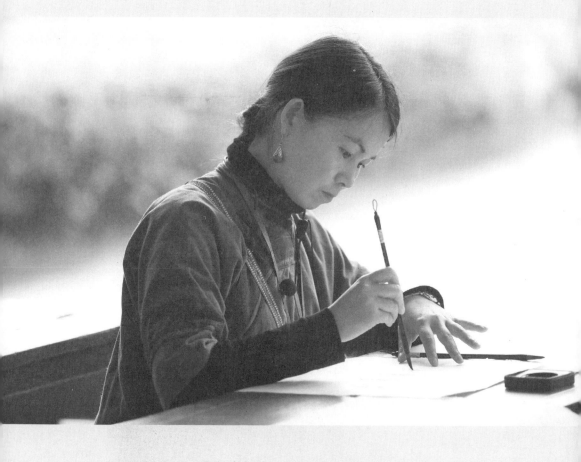

胡欣

胡欣,江永县上江墟女书园讲解员,江永正式授牌的女书传人之一。2000年,普美村办了个女书学堂,胡欣的母亲和当地一些农家妇女在闲暇时去学习女书。年仅十二岁的胡欣看到妈妈练习女书,便对女书产生了强烈的好奇,从此师从胡美月,开始学习女书。

2009年9月被江永县评为"江永女书形象大使"。同

年10月被市委宣传部选派参加"湖南建国60周年成就展",展示女书,被授予"优秀讲解员"称号。2010年10月被授予"女书传人"荣誉称号。同年8月代表女书传人参加了上海世博会。2011年6月受邀带着自己创作的128米女书长卷参加了湖北卫视举办的端午节晚会,同年9月,女书工艺制品在湖南第二届旅游商品博览会上获银奖。

2012年赴台湾参加中国文化部举办的两岸非物质文化遗产文化交流活动。

2013年担任著名音乐大师谭盾《微电影交响音乐史诗:女书》女主角。2015年10月,赴日本参加"第69届国际编码大会"。2015年,获"全国劳动模范"称号,并成为湖南省第十二届人大代表、第十一届全国妇女代表。2016年3月,荣获湖南省"最美湘女""最美基层文化人"荣誉称号。2016年4月赴瑞士、法国参加第七届联合国"中文日"。将用女书书写的《世界人权宣言》赠送给了联合国总干事穆勒。

2017年,"一带一路"峰会刘延东副总理将其书写的女书书法作品"文明交流互鉴"作为国礼赠送给了联合国教科文组织总干事。女书书法作品被国内外各级政府、书画收藏机构以及个人书画爱好者收藏。

胡欣、胡美月在北京文博会上

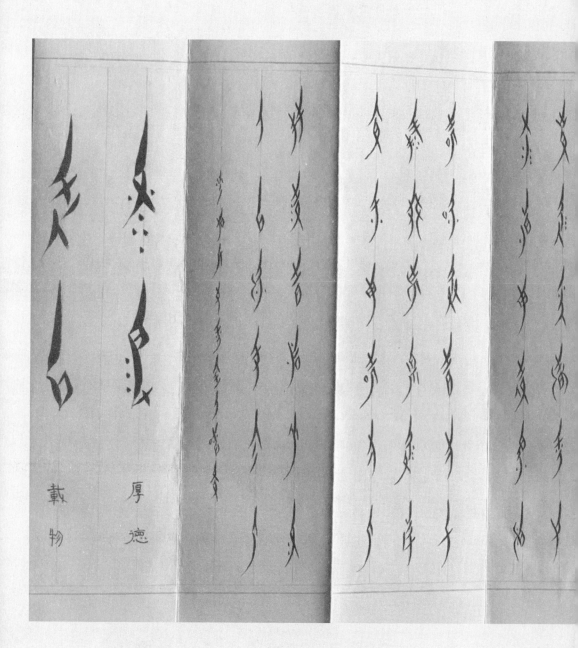

"厚德载物"与《沁园春·雪》（胡欣 书写）

蒲丽娟

蒲丽娟，汉族，国家级女书传承人何静华之女。1965年8月出生于湖南省江永县潇浦镇消江村，毕业于今江永职业高中。自幼跟母亲学习女书、唱女歌、做女红，并创作了《丽娟劝母》。

2004年应聘到女书园工作。2008年进驻北京奥运会"中国故事·湖南祥云小屋"，书写、讲解女书。2009年江永县女书文化研究管理中心授牌"女书传人"。2016年9月参加江永县组织的女书国际编码研讨会。

2012年（美）、2016年（法、瑞士）两次参加联合国举办的"中文语言日"女书宣传活动。15米长卷女书书法作品《消除对妇女歧视的宣言》被美国妇女署收藏，《爱莲说》等被联合国总部、教科文组织等收藏。

2013年和母亲及其他女书传人一起参加谭盾的女书交响乐微电影《母亲的歌》的拍摄。2017年10月参加永州市《八角花》演出，担任主角，获三等奖。

多次参加中国中央电视台CCTV多个频道的"坐歌堂""迎新春书画展""社区英雄"女书广场舞比赛，北京电视台BTV"传承者"、湖南卫星电视台"天天向上""我们来了"、国家图书馆"我们的文字"国家非遗等节目录制。多次参加成都、深圳、北京、上海、吉首等各种非遗展、文博展、旅博会等。

2006年任永州市女书书法协会理事长。多次参加国内书画展，其女书作品被国内外各级政府组织机构以及个人收藏。特别是2011年以来，她经常举办个人慈善义卖活动，拍卖资金全部资助失学儿童，获湖南省"慈善大使""永州骄子"等称号。

近年来多次在女书园，省内外大、中、小学校，以及幼儿园，本县行政企事业机关等讲宣女书。多次参加长沙、江永县以及下乡开展送春联活动。并把女书传承给女儿林莹，林莹在参军后在部队宣传女书。

羊年大吉——我们的文字

2008年北京奥运会期间，蒲丽娟在奥运村讲女书故事

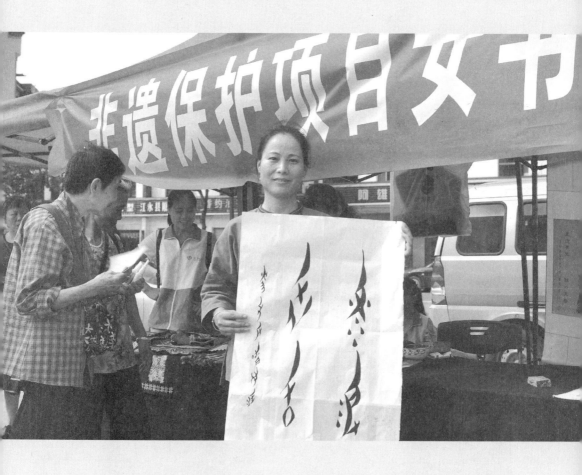

胡艳玉

胡艳玉，1978年生于湖南省永州市江永县上江圩镇普美村，现就职于江永县女书生态博物馆，从事讲解工作。妈妈是道县田广洞人，妈妈会唱女书歌，田广洞曾是女书盛行之地。她从小跟妈妈学做女红。婆婆是道县祥林铺人，婆婆的妈妈也是田广洞人。婆婆也会唱女书，认识很多女书字。

胡艳玉孩提时听过同村的高银仙、唐宝珍奶奶读唱女书。2000年听母亲讲村里提倡学女书，她觉得女书很漂亮，就放弃打工赚钱，回村开始学女书。当时高银仙的孙女胡美月在村里的祠堂办女书学堂，每周末教女书。胡艳玉一课不落地认真学习，很快掌握了女书，越写越漂亮。

2002年女书生态博物馆开馆，她应聘从事讲解、售票工作至今，坚持宣传女书文化。2003年在永州市参加女书活动，同年去南宁参加国际女书会展宣扬女书文化。2015年到湖南美术学院进修。2016年11月第二次全国地名普查时，她协助用女书翻译了江永的地名。2016年前往上海参加上海交通大学书法展，其中一幅姐妹梳头的女书作品被收藏。2017年被选为文化志愿者，每周二到幼儿园、中心小学传授女书。2017年9月，女书走进北京语博会，受到联合国教科文组织邀请，现场书写一幅"让世界充满爱"的女书作品，被联合国教科文组织收藏。2017年10月，前往长沙参加湘绣传统技艺活动。2018年被省文化厅作为文化志愿者派往怀化学习宣传地方特色文化。

她说，为了让更多人知道女书，只要愿意学的，不管男女老少，她都愿意毫无保留地教他们。

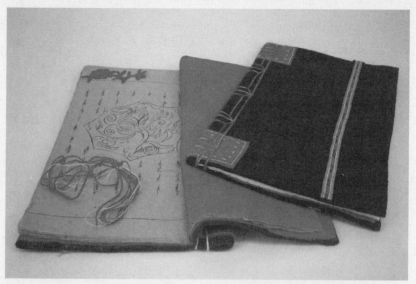

胡艳玉作品——女红三朝书

胡艳玉在语博会书写"女中豪杰"

胡艳玉在北京文博会上

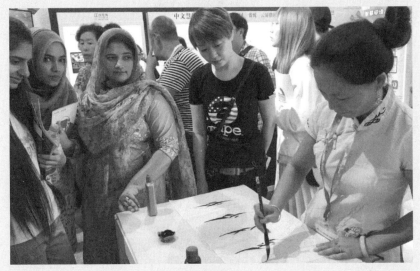

胡艳玉身边总是围满了人

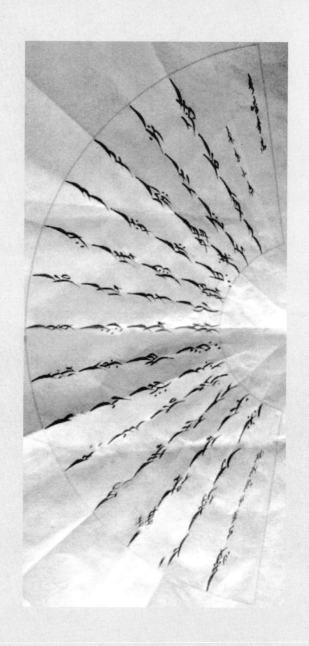

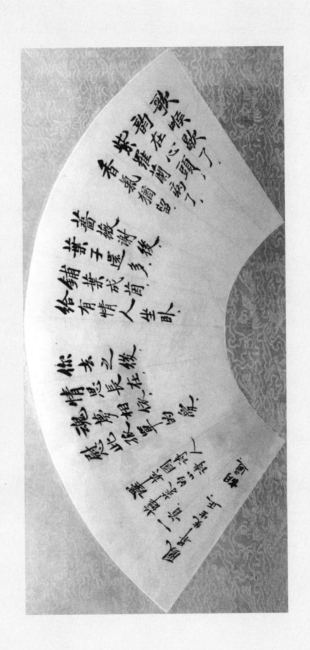

女书基本字与字源考

　　本文是根据截至20世纪末我们所能见到的传本以及女书自然传承人的约22万字的女书原件资料，逐字进行穷尽性考察统计而得出的研究成果。

　　通过对每个女书字符的形体以及使用频率的提取、排比、统计、整理，我们看到每个人使用单字500左右（包括异体字）。我们运用字位理论整理出女书基本字（无区别意义的同一字源的字符），只有300多个。用这些共识的基本字可以完整记录当地土话——一种汉语方言。本文同时报告了根据女书原件素材，对每个女书基本字的造字来源的考证结果更有力地证明了女书来源于楷书后的汉字，是方块汉字的一种变体。女书是记录汉语方言的一种单音节音符字的表音文字。

　　女书是流传在湖南江永县潇水流域的一种妇女专用文字。2004年9月20日，最后一位女书老人阳焕宜去世，标志女书原生态历史的结束。

　　女书字数到底有多少？女书到底源于何时，历史有多久？这是女书研

究中的两个尖端问题。对女书字形渊源的考察研究，以及文字体系自身内在用字规律的考察、量的统计归纳，是考察女书渊源的基础工作。

张文贺、刘双琴、杨桦、王荣波、谢玄、张丹、吴迪、赵璞嵩、陈卉、莫静清等数十名清华大学师生，利用两年多的时间，从近千篇女书原始文本资料中抢救编译整理出可识读的640篇，扫描影印出版《中国女书合集》，编制了《女书字表》，并进行数字化处理，建立了《女书字库》。这为我们考察女书基本用字，进行量化研究，提供了科学依据和数字化手段。

本文所做的《女书基本字与字源考》就是根据《中国女书合集》及《女书字表》《女书字库》整理研究的。试图回答人们关注的两个问题：女书基本字的数量和女书基本字的字源。前者有助于探讨女书文字的性质，后者有助于探讨女书产生的历史。

《女书基本字与字源考》的原则和方法如下。

一、字形基础。为了严格忠实于女书自然传承面貌，女书单字基本依据传本佚名文本前62篇3万余字的女书作品原件的扫描材料。它们最早可推至明末清初传本（经版本专家鉴定）。自然文本，无任何功利目的，作者均已过世不可考；经典文本，均为精通女书高手所书，反映基础用字。因此，字表反映了女书用字的基本原貌，可正本清源，具有一定的规范性。

二、字音基础。女书记录的语言是江永方言。经过李蓝、曹志耘、赵丽明以及黄雪贞等调查研究，尽管在女书流行的上江墟乡（镇）各村土话有异，但读女书却有其"雅言"——城关话，即当地土话的"普通话"。所以，本字表依据黄雪贞先生《江永方言研究》（社会科学文献出版社1993年版）的城关音，用国际音标给女书注音，再结合女书作品用字整理而成。

三、理论基础。我们借用音位理论，采用了字位理论来处理异体字问

题。即在一字多形的情况下，在没有区别意义的异体字中，取使用频率最高的常用字形作为基本字。

四、排序说明。

1. 首先按笔画排序，依照女书原件中频率最高的字形来计算笔画。

2. 其次按字音排序，同笔画中的字序依次按韵母、声母、声调排序。具体则按照《江永方言研究》中第四章《江永土话同音字表》的顺序，即

（1）韵母的排序：

a ua ya ie ø uø yø uə yə i em i iu u yu y ɯ ai uai yai au iau ou iou əm uom youɯ ɯɯ yn aŋ iaŋ uaŋ yaŋ əŋ oŋ ioŋ iŋ ŋ

（2）声母的排序：

p pʻ m f v t tʻ n l ts tsʻ s tɕ tɕʻ n̠ ɕ k kʻ ŋ h ø

（3）声调顺序：

阴平（44） 阳平（42） 阴上（35） 阳上（13） 阴去（21） 阳去（33） 入声（5）

3. 一字多义，基本按字频排序，使用频率高者在前。

五、字源考证。大致分基本借形、变异造形、孳乳造字三类，即与所借方块汉字的血缘关系远近有三级，尽量予以说明，暂时不明字源者阙如待考。

《女书字表》和《女书字库》由清华大学抢救女书SRT小组的同学制作，参加制作的同学主要有张文贺、王荣波、谢玄、杨桦、刘双琴、莫静清、张丹，以及赵璞嵩、吴迪、廖盼盼、朱文韬，还有中文系零字班、一字班、二字班以及双学位的数十名同学参与。他们制作数万张卡片，整理字表，建立字库，付出了艰苦的劳动。

此外，我们还以当时唯一健在的百岁阳焕宜老人（1909—2004）的用字来作为考察对象。依据《阳焕宜女书常用字表》（见《百岁女书老人——阳焕宜女书作品集》，国际文化出版公司2004年版）撰写了《阳焕宜女书基础字考》。因为阳焕宜不识方块汉字，没有方块汉字

的干扰，因此，这个字表也反映了女书用字的基本原貌，读者可以参照比对。

佚名传本和阳焕宜女书作品均保持了女书的原貌。我们比较二者作品中的女书用字，对于了解女书作为表音文字记录语言的手段、特点有重要的意义；同时，对目前女书的混乱状态具有一定的规范作用。

在翻译过程中我们先后得到周硕沂、唐功炜、何艳新、曹小华等当地同志的帮助。因为女书记录的语言是当地土话，女书作品中有大量的方言土语词，又有文白异读、辈分差别、村落差异，以及女书用字未经严格规范、语句错乱等复杂情况，特别是女书是用一个字标记一组同音或近音词的音节表音文字。此外，还有许多问题有待继续深入研究。

2006年10月根据《中国女书合集》中高银仙、义年华、阳焕宜、何艳新的作品进行了补充。

说明：

1. 女书基本字按笔画顺序，括号内楷体为字源，所标字义右上数字为字频。

2. 异体字取字频较高者附后，同时附字频。无标记者即为基本字形所标字义。

女书标准字与字源表

一 画（1字）			人（人）	ie^{21}	人2100又读η^{42}
丿（一）	i^5	一1547		$i\eta^{42}$	炎2仍1焉1
	i^{33}	叶1	八（八）	$p\emptyset^5$	八326
二 画（7字）				$p\partial\eta^{44}$	拔1
丿（二）	na^{33}	二908入510	乂（十）	$sɯə^{333}$	十802事309实34侍
	na^5	日447			拾1莳1
	$lia\eta^{13}$	两（训读）303		$sɯə^{13}$	是23
	$a\eta^{13}$	你2		ςi^{33}	誓8
乂（七）	$ts'a^5$	七367傺190			
	$ts'\partial ɯ^5$	错87			

续表

ʃ (卜/飘)	p'iu⁴⁴	飘⁶⁰⁻³漂²		大 (大)	tø³³	大⁶²⁴代¹⁰袋²
	p'i⁴⁴	批¹⁴披⁶			tø5⁴²	台¹⁶³抬³⁰
	vu¹³	雨¹¹武¹¹舞¹			tø5¹³	待⁹⁰怠¹
	u⁵	屋⁹⁻³		又 (又/尺)	tɕ'yə⁵	尺¹⁹
	p'ai⁴⁴	喷⁶			tɕyu⁵	嘱¹⁵烛³
	p'əŋ²¹	片⁵骗¹			tɕ'iou⁵	却⁶
	piu⁴⁴	标¹		下 (下)	fɯə¹³	下¹⁰⁹
	piou⁴²	嫖¹			fɯə²¹	化²³吓/嚇¹¹
	y¹³	宇¹羽¹		刀 (刀/力)	liu⁴⁴	朝²⁵³又tɕiu⁴²雕³⁵刀³
仆 (卜/火)	u⁵	屋¹⁶⁶⁻²			li⁴⁴	低⁹⁴
	p'iu⁴⁴	飘¹⁵⁻²			tsau³⁵	早¹⁷
	p'ai⁴⁴	蜂⁴			li⁴²	犁¹⁰
	iu⁵	约¹		小 (小)	siu³⁵	小⁵⁴⁷
三 画（19字）					si²¹	细²⁸³
水 (水)	ɕya³⁵	水⁴²⁴			iu²¹	笑⁸⁸
丁 (了/礼/丫)	tie⁴²	了⁴⁹⁹又读liu¹³			si³⁵	洗⁸¹
	li¹³	礼²⁸⁴弟⁵⁶			ɕiou⁵	叔¹⁰
	li²¹	帝²⁸			sai²¹	送⁴宋²
	liu²¹	吊²²调¹			si⁵	息⁴
	vɯə⁴⁴	丫¹⁰			siou⁵	宿³
义 (义)	n̠ie³³	要⁴⁸¹内⁴			siu⁵	削²
	n̠i³³	义³²³			tsie³³	夕²
	n̠ie²¹	认³⁸		土 (土)	t'u³⁵	土²⁸
	n̠y¹³	语³⁷		女 (女)	n̠yu¹³	女¹⁷⁵⁸
	i¹³	以²⁶		文 (文)	vai⁴²	文⁴⁴⁸
	n̠i⁴²	宜¹⁶仪¹			mai⁴²	闻⁷
	n̠i²¹	谊¹⁰			mai⁴⁴	文（一~铜钱）⁴
	n̠i¹³	议⁶		工 (工)	kai⁴⁴	公(白读)³⁷⁵跟¹¹²工⁴⁰
	ai³⁵	耳⁵			kaŋ⁴⁴	公(文读)³¹⁷竿功²
	i²¹	意⁴			kuoɯ⁴⁴	间（中~）²⁹⁸更¹³²
	n̠ie¹³	忍³				根⁷⁷庚¹⁴耕⁹
	i⁴²	遗¹			kuoɯ²¹	间²⁴更¹
	n̠i¹³	蚁¹			k'aŋ⁴⁴	坑¹

续表

字符	读音	释义
介（可/寸）	k'au²¹	靠⁹²
	k'au³⁵	考¹⁷
	kø²¹	介¹⁶戒⁶界³
	hou³⁵	口¹⁰⁵（白读）
	tɕ'yə²¹	寸¹⁷
	k'ou⁵	确¹⁰壳¹²扩⁻¹
	kou³⁵	狗⁶苟⁶
	kau³⁵	稿¹
个（个）	kou²¹	个¹⁰²⁰告³⁰够¹
	k'ou³⁵	可⁸²⁵
	ku²¹	顾⁶⁹过²
	kø²¹	界¹⁰介⁷
几（九/久）	tɕiou³⁵	九²⁹¹久¹⁸⁶韭¹
	ɕiou³⁵	守²¹⁴
	tɕyə³⁵	者¹³
	tsiou³⁵	酒⁸
乂（二/两俗体）	liaŋ³⁵	两²⁰⁶
	na³³	二⁶
⼁（上）	ɕiaŋ¹³	上⁸⁵⁸⁻⁷⁵¹又读ɕiaŋ³³
	ɕi²¹	世¹³²
	ɕiaŋ²¹	向¹⁶
	ɕi³³	食¹
千（千/干）	ts'əŋ⁴⁴	千⁴⁴⁷签⁴迁¹
	kaŋ⁴⁴	干³⁰
彡（三）	soŋ⁴⁴	三¹²⁸⁵
	四 画（30字）	
氵（没）	ma⁵	没¹⁰⁶⁹
刂（刀/力）	la⁴⁴	知⁷⁰⁴
	la³³	沮⁴⁹¹虑⁵⁹立³²利¹⁵
	luoɯ⁴⁴	单¹⁰丹²
	la⁵	粒⁴
	suoɯ²¹	散²
氺（非）	fa⁴⁴	非¹²⁸飞¹¹⁹辉¹⁶挥¹
	pø⁴⁴	飞（白读）¹¹⁹⁻²
	ɕya⁴⁴	虽¹⁴
	fø²¹	坏¹²
	p'uoɯ⁴⁴	翻¹¹⁻³又音huoɯ⁴⁴番²
	fɯ⁴⁴	灰²
	paŋ³⁵	反³
	paŋ³³	饭¹
	fi²¹	费²
	fa³⁵	匪⁰⁻¹²毁⁰⁻²
亏（亏）	k'ua⁴⁴	亏⁷⁶
	k'ua⁵	屈²垮²
太（太）	t'ø²¹	太⁶⁵
才（才）	tsø⁴²	财⁵⁹才⁴⁹裁¹³
	ts'au³⁵	草²
分（分/才）	fɯ⁴⁴	发¹¹⁷蝦¹²
	kuø⁵	骨²⁹刮²括²
	ɕy³³	穴¹
子（子）	tsɯə³⁵	子¹¹⁸⁴只⁶⁷⁸纸¹²⁵
		指²³旨¹⁷紫⁶趾²
	tie³⁵	子（蚊~）²⁸⁹
	tsɯ³⁵	仔/崽²²⁴
	ts'ɯə³⁵	此⁸⁶
	ts'ɯə²¹	翅⁵
	tsɯə⁴²	池²
刀（刀）	ti¹³	弟³⁵⁴
	tɯə⁴²	了³³⁷又读tie⁵
	lau⁴⁴	刀¹⁷⁷

续表

	tai^{13}	动109
	li^{44}	低85
	tai^{33}	洞69
	ti^{33}	第69
	lɯ5	得56又读ni^5
	tai^{42}	铜48腾25
	tɕ'ie^{21}	称42(动词)又读tɕ'ie^{21}
	tsai44	曾19
	lai^{44}	灯7登5
	lø44	拉5
	t'i^{21}	替4
	təɯ42	驼3
	lai^{33}	弄3
	ti^5	滴2
	toŋ13	潭2
	lai^{21}	冻1凳1
	tø13	待
	lø21	带
(世)	ɕi^{21}	世$^{306-298}$势7逝2
		戏$^{1-19}$
	ɕiaŋ13	上5
	tsa^{33}	习$^{2-2}$
(夫)	fu^{44}	夫678傅1
(火)	fu^{35}	府474火114
	pu^{35}	补9
	pɯ13	妇2
	fu^5	幅1
(父)	fu^{13}	父493妇77又读pɯ13
		贺66祸6负3
	fu^{21}	富128腐3咐2付2
		赋
	fu^{35}	附5
	hu^{13}	户18
	fu^5	福18
	fu^{33}	服2伏1
	hu^{33}	互1
(主)	tɕyu^{35}	主77煮12矩1
	tɕy^{35}	举12
(句)	tɕyu^{21}	句75
	tɕya^{35}	嘴6
(分)	fai^{44}	分443婚47纷46昏5
		封1
	fai^{42}	魂33坟7
	fai^{21}	睡4又读ɕya^{33}
	fai^{33}	份51
	fai^{35}	粉$^{20-3}$
	fai^{13}	粪3
	paŋ21	扮8
	faŋ44	风1
	huɯ33	患
(好)	hau^{35}	好(~歹)1357
	k'ou^{35}	口47考1
	hai^{35}	肯3
	hou^{33}	候2
(斗)	lou^{35}	斗33又读lou^{21}抖2
	lau^{21}	到2
(六)	liou33	六490略6
(交)	tɕiou^{44}	交432州146周58洲4
		求95球2筹1
	tɕiou^{42}	教85救44咒7较2
	tɕiou^{21}	究2
	tɕiou^{13}	舅51

续表

	tɕ'iou⁴⁴	抽³⁸丘¹
	tɕiu³⁵	纠²²绞¹
	tɕiou³³	旧¹⁷昼¹
	tɕiu⁴⁴	娇⁵
(丑/手)	ɕiou³⁵	手⁴¹⁰首²³守⁶
	tɕ'iou³⁵	丑⁶⁷
(劝)	tɕ'yn²¹	劝²⁶⁶串¹
(方)	faŋ⁴⁴	方²³¹芳²¹⁷风³⁸封³⁵丰⁶
	faŋ⁴²	妨逢¹
	fai⁴⁴	凤²⁷
	huoɯ⁴⁴	番³翻²又音p'uoɯ⁴⁴
(亡)	vaŋ⁴²	亡¹³忘¹
(算)	saŋ³³	算²⁹²丧⁷蒜²
	tsaŋ²¹	葬²⁶
(看)	k'aŋ²¹	看⁶⁰⁵炕⁰⁻¹
	k'au²¹	靠¹²⁸⁻²³
	k'ou²¹	叩⁸扣⁴
	k'aŋ³⁵	孔⁵
	k'aŋ⁴²	扛¹⁻¹
	k'aŋ⁴⁴	勘²
	k'aŋ⁴⁴/⁵	砍¹
	kaŋ²¹	杠¹⁻³贯¹杆¹干¹贯
(年)	nəŋ⁴⁴	年¹⁵⁰⁴
	nəŋ⁴²	侬⁴⁷⁸
	iŋ⁴²	然¹⁰
	nəŋ⁴²	燃¹
(天)	t'əŋ⁴⁴	天³⁹⁹⁻²¹¹⁻¹⁹⁵
	t'oŋ⁴⁴	贪⁴⁴
	t'aŋ⁴⁴	汤⁷通⁴
(并/井)	pioŋ¹³	并²⁶⁰
	pioŋ⁴⁴	兵³⁴
	tɕiu⁴²	朝²³又读liu⁴⁴桥¹⁷茄²
	tɕi⁴²	其²²奇⁸棋⁵
	tsioŋ³⁵	井²²
	pioŋ⁴²	平¹¹瓶¹
	pəŋ²¹	变⁶
	p'ioŋ⁴⁴	拼²
	p'ioŋ²¹	聘³
	pioŋ²¹	豹¹
	tɕi⁴⁴	箕¹
(王)	ioŋ⁴²	王³²¹赢⁹荣⁴
	yn⁴²	完²¹⁶园¹²⁷元⁶⁶圆⁵⁶源⁴⁷缘⁴⁷原⁴⁷员¹⁴援¹
	vaŋ⁴²	玩⁴
	yn³⁵	院²
	yn³³	愿²
五 画（54字）		
(未)	va³³	位¹⁶⁷未⁶¹味²⁴谓³为（~什么）²
	va⁴²	为（作~）¹⁵
	uoɯ³³	万⁸⁰
	uoɯ⁴⁴	湾¹²弯¹¹
	va⁴⁴	威⁵
	ŋu⁴²	我³(文读)
	ŋua³³	卫²
	ŋuɯ³³	外¹
(吹)	tɕ'ya⁴⁴	吹⁸⁴
(出)	ɕya⁵	出⁴⁸⁹⁻³¹²

218

续表

字	读音	释义
(内)	nie³³	内⁷⁰嫩²
(对)	lie²¹	对⁴⁶⁵兑²³队¹⁶碓⁵顿¹
	tɕ'yu²¹	处（~理）⁷
	lai²¹	凳³
(珍/金/今)	tɕie⁴⁴	金³⁶⁹⁻⁴¹真³⁵⁴⁻⁴⁰今³¹⁴ 又读tɕi⁴⁴襟¹⁰⁰⁻⁴⁷针⁷⁶珍⁶⁹斤³³贞¹⁴巾¹²徵¹²斟⁹筋⁵
	tɕioŋ⁴⁴	征¹²惊²
	ɕie³⁵	沈¹
(参)	tɕ'ie⁴⁴	称（~重量）¹⁰
(亦)	ȵie⁴⁴	个²⁶⁸
	yə²¹	夜³⁷
	ȵie³³	要³⁷
	i³³	亦²
(义)	ȵie⁴²	银¹²⁴吟¹⁶
	ȵi⁴²	泥⁴
(依)	ie⁴⁴	阴³¹⁴因¹²⁸音³⁵姻²⁶殷³
	i²¹	意¹⁶²忆²
	y¹³	与¹⁵⁵裕³
	i⁴⁴	依¹⁴⁵医³⁶
	ø⁴⁴	衣¹⁰⁶
	ȵie³³	要¹⁰⁴
	i¹³	以⁷⁸已⁶³
	ie³³	吃⁷⁴任³孕³荫¹
	y⁴⁴	于⁶⁸
	iu⁴⁴	妖¹³腰³
	ȵy¹³	语¹⁰
	iu³³	药⁸

字	读音	释义
	vu⁴⁴	污⁸
	ɕi³³	系⁸
	y⁴²	如⁸儒¹
	i³³	叶⁵易⁴
	ie²¹	应⁵
	i⁴²	遗¹
	y³³	喻¹瑜¹
	iou²¹	幼¹
(义)	ie³³	吃⁹³⁻³⁶任⁰⁻³
(不)	mɯə¹³	不⁸²¹未⁶
(压)	vɯə⁵	压³⁷鸭⁵划¹
(他)	tɯə³³	他⁴⁵²又读t'u⁴⁴
	tɕ'yu⁵	曲¹²
	k'ua⁵	屈²垮²
(日)	vɯə³³	日²⁹⁴
	vɯ³³	会¹⁷
	vɯə⁴⁴	丫⁴
	iu⁵	约²
	ȵie³³	要²
(之)	tsɯə⁴⁴	之⁴⁷滋⁶支⁵
(时)	sɯə⁴²	时⁶⁹⁹⁻³¹⁴匙²
	sɯə¹³	是²
(仕)	sɯə¹³	是¹⁹¹²氏²⁵⁶士¹⁸仕⁴
	sɯə³³	十²⁵²事⁹²实²⁶侍¹⁰
	sɯə⁴⁴	师¹⁸诗⁹尸⁸狮⁵
	sɯə²¹	视⁸赐⁶市³示²
	sɯə³⁵	史²
(己)	tɕi³⁵	几⁶⁶⁷己⁵⁶纪³⁷

219

	tɕy³⁵	主²⁸举¹²			yə²¹	夜⁴⁰
	tɕiu³⁵	缴¹爪¹			ɲie³³	要⁹
(起)	ɕi³⁵	起¹⁰⁸²喜¹⁸⁹			yə⁴²	匀¹
	tɕie³⁵	紧⁶¹枕⁹种⁷锦⁴肿⁴			tɕ'y²¹	去⁶⁸²⁻⁵⁹又读hu²¹翠²
	ɕiu³⁵	少⁶⁸又读ɕiu²¹哓¹		(去)		趣²
	tɕ'i⁵	彻³			tɕ'i⁴⁴	欺²
	tɕyə³⁵	准³			tɕ'y³⁵	取²娶¹
	yə⁵	益³			tɕ'y⁴⁴	区¹
	tɕ'i²¹	砌¹			ɲy³³	月⁵¹⁵遇³³
	tɕioŋ²¹	境¹		(月)	ŋɯ³³	外⁶⁷
	ɕi⁴⁴	嬉¹			ɲy⁵	月(月季花)²
	i⁵	一¹⁰⁶⁴			y⁴²	如⁵⁹⁰⁻⁸⁹⁻¹²又读i⁴²余¹⁸
(壹)	i²¹	以³			i⁴²	移⁸
	i³³	叶²			iu³³	欲²
	liu⁴⁴	猪³¹		(如)	ɲy⁴²	愚²
	liu³³	绿³⁰料⁵			y¹³	与²
	liu¹³	旅³			na³³	入¹⁻¹⁻⁰
	lu¹³	驴¹			pɯ⁵	拨⁴北³
(尿)	ɲiu³³	尿³			pai³⁵	本³⁴
(少)	ɕiu³⁵	少⁷³又读ɕiu²¹		(本正)	piu³⁵	表¹⁶
	sau⁴⁴	稍²			tɕioŋ³⁵	整⁵颈²
	mu¹³	母²³²⁻²²⁴马⁷²⁻³²			ai⁴²	儿⁹⁴³而⁶
(母)	mu³³	木³⁶⁻³目¹²墓⁴⁻⁴麦²⁻¹		(日)	na⁵	日⁸²⁸又读ai²¹入⁸⁸
	mu⁴²	磨³⁻²(～刀)麻¹⁻⁶			ai⁴⁴	恩⁴⁹
	mou¹³	亩²⁻¹牡⁵⁻²			ai³⁵	尔³⁹
	yu⁴⁴	又¹⁰⁰⁸文读亦⁸⁵²文读也⁷²文读			ie²¹	应¹⁰
(亦)	iou³³	又⁹³⁵右⁴⁰佑¹⁵			lai⁴²	怜²⁶⁷林⁴⁵淋³⁶麟¹
	i³³	亦⁹⁰⁸		(怜)	lau⁴²	劳¹
	iu³³	若¹⁸⁰□拿			liu⁴²	僚¹
	iou⁴⁴	忧¹⁵⁹			hau³⁵	好⁶⁰口¹
				(好)	hai³⁵	肯³
					kəɯ³⁵	搞¹

续表

符号	读音	释义
（正/本）	pai³⁵	本²¹²⁻¹⁷⁸⁻⁹
	pou³⁵	打²⁸⁹
	tɕioŋ²¹	正¹⁵¹镜³¹政²⁴敬²¹竟
	tɕyn²¹	转¹³⁹⁻²⁻⁰卷²¹眷⁸
	tɕioŋ⁴⁴	正（~月）⁵⁰京⁹惊⁹
	tsoŋ³³	渐⁴¹
	pau³⁵	宝¹⁵保¹⁰
	tɕioŋ³⁵	整¹¹⁻⁴⁰⁻³颈⁵⁻²⁻²景⁰⁻²
	tɕie³⁵	诊³拯¹
	tsioŋ³⁵	井⁴
	tsoŋ⁴²	惭²
	tɕioŋ³³	警²
	tɕiaŋ²¹	帐²
	p'ai³⁵	品¹
	piu³⁵	表⁰⁻²⁻⁰
头（头）	tou⁴²	头⁴⁷³⁻⁶⁷投²³
	nau³⁵	脑²（训读）
	t'au²¹	套³
（流刘）	liou⁴²	流³⁷⁹留²⁴⁶刘⁵⁴榴⁹
	liou¹³	柳²⁶
	liou⁴⁴	溜³
（后）	iou¹³	後²¹²后²²
（坐）	tsɯ²¹	做¹⁵⁶⁻¹⁴⁴
	tsɯ¹³	坐¹⁴⁴⁻¹¹⁴
	tsou⁵	作¹⁴⁻⁶
	tsaŋ⁴⁴	综⁰⁻¹
（左）	tsɯ³⁵	左³¹
	tsou⁵	作¹
（生/山）	suoɯ⁴⁴	生⁷⁷⁵⁻¹²⁻²山²⁵⁹⁻⁰⁻³⁵甥⁶⁴牲¹⁵笙¹⁰衫¹
	sɯŋ⁴⁴	梭⁵
	sou⁴⁴	馊²
	ts'ø⁴⁴	腮¹
（反）	huoɯ³⁵	反⁵
（行）	huoɯ⁴²	行（~为）⁵⁵⁹⁻¹⁷⁸烦⁵³⁻¹⁴闲¹⁰⁻¹还（~原）⁶衡⁰⁻³
	hai⁴²	还⁷²红¹⁰洪¹
	siaŋ⁴⁴	相³⁹
	huoɯ¹³	杏³限⁰⁻¹幸⁰⁻¹
（忙）	maŋ⁴²	忙²⁹⁹茫⁹⁵蒙¹盲⁴瞒⁴
	ma⁴⁴	眉⁴⁹迷⁵
	vaŋ⁴⁴	忘¹⁶又读vaŋ⁴²
	mi⁴⁴	眯¹⁰
	mai⁴²	毛¹
	muoɯ⁴²	蛮¹
	vaŋ³³	望¹
（光）	kaŋ⁴⁴	官²⁸⁹光¹⁴⁶⁻⁵（~亮）刚⁶⁴功⁴⁹肝³⁷冠¹⁹钢¹⁶干¹⁵冈¹⁵甘¹⁴棺¹⁴岗⁶缸⁴柑³
	kaŋ²¹	观⁶⁰⁻³冠¹⁸干³
	kai⁴⁴	公³⁷⁻¹
	kaŋ²¹	关²⁻²⁻²间²（中~）
	kaŋ³⁵	馆⁵赶⁶敢²管²感²广²杆¹
	haŋ²¹	烘²
	kuoɯ³⁵	减²
（谅/两）	lian³³	谅⁴³⁻¹⁹亮⁵⁻²⁵量⁰⁻¹
	tɕian⁴⁴	张⁰⁻⁴¹
	ɕin⁴⁴	伸¹
（天/割）	t'aŋ⁴⁴	汤²⁵
（讲/工）	tɕian³⁵	讲¹³⁴长⁷⁷掌⁷
	tɕ'you⁴⁴	撑⁴

续表

(女)	ȵiaŋ⁴²	娘²¹²⁹			pø⁴⁴	跛²
					pø⁴²	皮²
(先)	səŋ⁴⁴	先¹⁹⁶仙¹⁵⁵鲜¹⁴			pø³³	败¹拔¹
(边)	pəŋ⁴⁴	边⁴⁴²鞭¹			no³³	哪³⁸⁴
	pəŋ³³	便²⁹		(明/那)	mioŋ⁴²	明³³³名³³⁰鸣¹
	p'əŋ⁴⁴	偏²⁴			p'iou⁴⁴	抛¹⁷
	p'əŋ²¹	片²		(来)	lø⁴²	来¹⁵⁸⁶
	pəŋ¹³	辫¹			tsø¹³	在¹²⁷⁴
(听)	ts'ioŋ²¹	听⁵⁸³		(在)	tsø²¹	再³⁶⁹载¹³⁸债¹
(平)	pioŋ⁴²	平⁷³瓶¹³评³			tsø⁴⁴	灾¹栽¹
	pioŋ³⁵	丙¹			sø²⁵	煞⁹²杀⁸⁹刹¹
(见)	tɕiŋ²¹	见⁷⁰⁷建¹²敬⁵			sa³⁵	死⁸
	tɕiŋ¹³	件³⁹		(杀/介)	vɯə⁵	压¹⁻¹
	tɕiŋ⁴⁴	占¹²			ts'ø²⁵	插¹⁻¹
					ts'ø³⁵	采⁰⁻⁸踩⁰⁻⁵
	六 画（57字）				kø⁴⁴	街⁹⁶阶¹⁷皆⁹
(笔)	pa⁵	笔⁹³⁻⁵⁴⁻⁶			kɯ⁴⁴	该⁵⁰
				(街/挂)	kuə⁴⁴	乖³⁶
	la³³	泪⁴¹⁶虑¹⁵⁵立²⁸			kuə²¹	架¹²⁻²²价¹¹嫁¹⁻²⁶⁸
		厉¹⁰利¹⁰笠⁴			kɯ³⁵	改¹⁰
(立/位)	li³³	厉¹⁰（严~）			k'ø⁴⁴	揩⁶⁻⁶
	la⁴⁴	知⁹			kɯ²¹	盖³
	lie⁴²	雷³			k'ø²¹	介²
(交)	tɕie³⁵	驰⁵¹⁴			kau²¹	告²
	tɕiou³⁵	九³			kuə²¹	怪¹⁻²³卦¹挂⁰⁻²⁸
(依/个)	ie²¹	口个³⁰²		(快)	k'uə²¹	快¹⁵块²
	p'ø³⁵	派⁴			yə²¹	夜（过~）⁴³³
(拜/被)	pø²¹	拜¹⁸⁷沸¹			iou⁴⁴	忧²⁰¹
	pau²¹	报⁵⁵		(亦)	yə³³	运³³闰²
	pa¹³	被⁴⁰			yə¹³	野¹⁰惹
	pø³⁵	摆⁵			iou³³	弱⁷
	paŋ²¹	放⁴			yə⁵	益²

续表

(白)	pɯə³³	白²¹⁸吧¹⁸¹
	pəŋ³³	便⁷
	pɯə³⁵	把²
	pəŋ²¹	变²
	pʻɯə³⁵	拍¹
(百)	pɯə³⁵	百²¹⁷伯¹⁸⁴柏¹⁵
	pɯ⁵	北⁴³拔⁵钵¹
	pʻɯə³⁵	迫²⁴拍¹⁵
	puoɯ³³	拨¹⁴
	pʻɯ⁵	泼⁵
(此)	sie³⁵	写¹²¹⁻⁶¹⁻⁷⁻²⁸
	tsʻɯə³⁵	此⁴⁶⁻⁸⁷⁻⁷⁴⁻⁰齿³
	tsʻie³⁵	且⁶⁻⁰⁻⁴⁻⁰
	çie⁴⁴	些⁴
	tsʻɯə²¹	刺²次⁰⁻⁶⁻³⁻⁰
	suoɯ³⁵	伞²省²
(气)	tɕʻi²¹	气⁶⁶⁰弃¹⁴契¹
	tɕi²¹	既¹
(住/拄)	tsiu³³	住²⁴³
	tsiu⁴²	除⁹厨⁸樵¹
	tsiu¹³	柱⁶聚²
	tsu³³	助⁵
	tsiu⁵	足³
	tsu⁴²	茶¹
(何)	fu⁴²	何¹³⁰⁻⁹³和¹⁵⁻⁴蝴¹⁰荷⁶芙²胡⁷扶²
	hø⁴²	鞋³⁹
	tsʻi⁴⁴	凄³⁴妻⁷
	hau⁴²	豪²⁶⁻¹³毫¹⁹⁻¹⁹耗¹
	hou¹³	厚⁰⁻¹
(古)	kʻu³⁵	苦¹⁰⁵⁻⁶⁵⁻⁶⁰虎¹⁵⁻³⁻²
	ku³⁵	古¹⁰¹⁻⁰⁻⁶果³³鼓²³股⁵

	hu⁴²	湖²又读fu⁴²
	hu⁴⁴	枯¹⁻⁰⁻²⁵
	ku²¹	故¹过¹固¹
(哭)	hu⁵	哭⁵⁹²
	u⁵	屋¹¹
(無)	vu⁴²	无¹¹⁷³禾³⁹和⁶
	mø³⁵	嬷¹⁶
	vu¹³	武¹¹雨⁹
	vu⁴⁴	乌²
	ŋu⁴²	鹅¹
(白)	pɯ¹³	妇¹³⁸
	pɯ²¹	背¹¹⁰又音pɯ³³
	pɯ⁴⁴	杯⁷³
	pʻɯə²¹	怕⁶³帕⁹
	pʻɯ²¹	配⁴⁷
	pəŋ²¹	变¹⁹
	pʻu⁵	卜¹¹
	pɯ⁴⁴	赔⁹陪⁴培²
	pɯ⁵	拨⁷
	pɯ²¹	拍⁶
	pʻɯə³⁵	聘⁵
	pʻioŋ²¹	霸³
	pɯə³⁵	把¹
(华)	fu⁴²	回⁶⁴¹⁻¹⁶⁴
	fɯə⁴²	华²⁷⁻⁴⁴
	fi²¹	费¹
(割)	kɯ⁵	割⁶³⁻⁴³葛²
	vø²¹	滑⁰⁻⁴物⁰⁻²
(开)	hu⁴⁴	开⁷⁹⁵⁻²孩²⁴
	hu³³	害¹⁵
(门)	mai⁴²	门⁸¹⁶又读mai²¹
		闻(耳~)¹¹²民⁹⁶

续表

	mai²¹	闻（嗅）³⁰
	mau⁴²	毛¹⁸
	mai⁴²	眉⁴
（色/始）	sɯ⁵	色¹⁸¹塞²
	sɯə¹³	是¹⁴²
	sɯə³⁵	始⁷⁵使⁴⁵又读sɯə²¹
	tsai⁴⁴	曾²⁵
	tsɯə³³	侄²
	ɕyə⁵⁵	适²
	siou⁵	宿¹
（吞）	t'ai⁴⁴	吞¹⁰
（心）	sai⁴⁴	心¹⁷³⁹新⁷⁴辛⁴⁸森¹
（心）	sai⁴⁴	心¹¹⁷新²
	iŋ²¹	你³
	mai¹³	悯¹
（讨）	t'au³⁵	讨⁷
（到/汪）	lau²¹	到¹⁴²⁵
	lau¹³	老²⁷⁴
	lau³⁵	倒²⁶
	vaŋ⁴⁴	汪¹⁴
	lou³⁵	斗¹¹
	tau¹³	道⁷稻²
	lai²¹	凳³
（老/比）	lau²¹	到²⁵⁸
	lau¹³	老⁹⁷
	lai²¹	凳³
（割）	kou³³	搁²⁴阁³
	kuaŋ³⁵	罐¹
（休）	ɕiou⁴⁴	休¹⁷³收¹¹⁸
	ŋaŋ³³	岸⁵
（所）	sɤɯ³⁵	所²⁰³又读su³⁵锁¹⁴
	ts'ɯ³⁵	吵⁴
	tsu³⁵	祖³
（多）	lɤɯ⁴⁴	多⁵⁴²
	lɤɯ³³	落¹²⁶洛³
	luoɯ⁴⁴	单¹¹丹¹¹
	nɤɯ³³	闹²
	ts'ɯə²¹	刺²
（炭）	t'uoɯ²¹	炭³
（万）	uoɯ³³	万¹⁰⁶
	uoɯ⁴⁴	弯⁵湾²
	va³³	位¹
（甲）	kɯ⁵	国⁹⁷
	kuə²⁵	隔⁶⁶格¹²甲⁵
	kuə²¹	寡²⁸又读kuə³⁵
	tɕyə⁵	隻¹³
	ku³³	股⁷果²
	kəŋ³⁵	滚³
	kuə⁴⁴	嘉²
	kuə³⁵	价²
（外）	ŋuɯ³³	外²²
	vai³⁵	稳¹
（全）	tɕyn⁴²	全⁴¹⁴传²⁶⁸又音tɕyn¹³权¹⁸泉⁴
	tɕioŋ⁴²	程¹²⁹呈²
	tɕiŋ⁴²	乾³缠²
	tɕyoɯ⁴²	拳²
	tɕie⁴²	沉²
（映/分）	yn³⁵	院⁶⁶苑¹
	ɲioŋ²¹	映¹⁵
	ɲioŋ³⁵	影⁷
	vaŋ⁵	柱⁶

续表

(王)	vaŋ³³	望³¹⁴			nie³³	内³
	vaŋ⁵	柱¹⁵			nəŋ⁴²	侬²
	vaŋ¹³	妄⁷			ləŋ⁴⁴	联¹研¹
	vaŋ⁴⁴	汪⁶		(并)	pioŋ³³	病¹⁵⁴
	vaŋ⁴²	忘²			pioŋ⁴⁴	兵⁸⁵
(庄)	tsaŋ⁴⁴	妆¹¹⁷庄⁴⁸装²⁶宗²⁰桩⁸			p'ioŋ⁴⁴	拼⁵
	tsaŋ⁴²	床¹⁰³藏⁶			p'əŋ⁴⁴	篇¹
	tsəŋ³³	状³⁹撞¹³		(命)	mioŋ³³	命⁴⁵²
	ts'əŋ³⁵	浅⁵		(成)	çioŋ⁴²	成³⁹⁰⁻²城⁴²⁻²⁴诚⁵
(双)	saŋ⁴⁴	双⁶⁴⁸霜¹²¹桑²⁰酸⁷丧⁵又音saŋ³³栅¹			çyn⁴²	船⁸³悬²盛¹
(中)	tçiaŋ⁴⁴	中¹¹¹²章²⁰⁰江⁸⁵终⁷⁹张⁷²恭⁶⁵宫⁵³姜⁸忠⁶		(圣)	çioŋ²¹	圣²²
	kaŋ⁴⁴	刚¹¹¹钢²公¹		(言)	ɲiŋ⁴²	言⁷⁹⁵
	tçyn⁴⁴	专²			iŋ⁴²	然⁴⁰
	tçiaŋ³⁵	涨¹		(五)	ŋ¹³	五⁵⁰³⁻¹¹⁸⁻⁰
	tçiaŋ³³	共¹			ŋ²¹	暗²⁰⁻²⁻²案⁶
(孔)	k'aŋ³⁵	孔⁸			ŋu⁴²	我¹⁴
(用)	iaŋ¹³	养³⁴⁷			va³³	位¹
	iaŋ³³	样³²⁴用¹⁰⁹让(~步)¹			ŋ³⁵	碗⁰⁻⁰⁻⁵
	iaŋ⁴⁴	央⁴⁴			iu⁴⁴	邀⁰⁻²⁻⁰
	iaŋ²¹	让(~你去)¹¹			ŋuoɯ⁴²	颜⁰⁻⁰⁻¹⁰岩⁰⁻⁰⁻⁷
(田)	təŋ⁴²	田²			ŋuoɯ³³	硬⁰⁻⁰⁻¹
	təŋ³³	垫²			七	画(47字)
(念)	nəŋ³³	念²¹⁴验¹¹砚⁹炼⁵		(早)	tsa³⁵	姊⁶¹¹
	nəɯ³³	闹¹³¹怒¹²			tsou³⁵	走³³⁹澡⁷
	no³³	哪¹⁶又读nəŋ³³			tsau³⁵	早²²⁵
	ləŋ³³	炼¹⁴练⁵			tsouɯ³⁵	盏¹⁸
	ləŋ²¹	艳¹¹			tçy³⁵	者²
	nɯ⁵	□们⁴		(四)	sa²¹	四⁸¹⁷⁻⁵³
					suoɯ²¹	散⁶³⁻¹⁸
					sø²¹	晒¹¹
					sou²¹	瘦⁴

字	音	释义
	sau²¹	扫²
(归)	kua⁴⁴	归⁶¹¹规¹⁸龟¹
	kuouɯ⁴⁴	关¹⁹
(瓜)	kua³⁵	鬼³²癸⁵诡³
(热/业)	ni³³	热¹³⁴逆⁸业⁷孽³
	ni⁴²	泥²
(申)	ɕie⁴⁴	身¹⁴³³深¹⁴⁸升⁵⁷
		申²¹伸¹⁴兴¹¹
	ɕie³³	剩¹¹
(派)	p'ø³⁵	派⁴
(怀)	fø⁴²	怀²²
(见)	lø³⁵	倈²⁴⁶⁻¹⁶⁷
	lø²¹	辣²
(在)	ts'ø²¹	菜⁴¹蔡¹
(衣)	ø⁴⁴	衣⁹³
(花)	fɯə⁴⁴	花⁸⁴³蝦¹⁴
	fɯə³³	话⁹¹画⁴夏⁴
	fɯ⁴⁴	灰¹
	fɯ²¹	悔¹
(字/制)	tsɯə³³	自⁵⁶⁵字¹⁵⁶寺¹¹
	tsɯə⁴⁴	之¹⁶⁶枝⁵⁵脂¹姿³
		滋³兹²支¹资¹
	tsɯə³⁵	只⁸
	tsɯ³³	贼⁵
	tɕi²¹	制²
	tsɯ⁵	则⁰⁻¹
(切)	ts'i⁵	切⁵
(妾)	ts'i⁵	妾³
(西)	si⁴⁴	西¹²⁷⁻⁵犀²
	ts'i⁴⁴	凄⁵⁴⁻³妻⁷⁻⁷
	siu⁴⁴	消⁷¹⁻¹¹肖⁴⁹⁻⁵⁵宵¹⁰⁻¹
	ɕiu⁴⁴	逍⁴⁸
	hau⁴²	毫¹⁹
(合)	fu³³	合¹⁷²服⁷⁴伏¹
	vu³³	务⁸
	hu⁴⁴	喝²⁻⁶
	fu²¹	付³赴¹
(在/差)	ts'ø⁴⁴	差³猜¹
(未)	ŋu¹³	我²¹⁹³文读午²⁶
	ŋu³⁵	瓦²
(秀)	ɕyu⁴⁴	书⁶⁶⁵
	ɕy⁴⁴	输⁶舒²
	ɕyu³³	树⁴赎³
	siu⁵	粟¹
(取/处)	tɕ'yu²¹	处(~理)²⁸又读tɕ'y³⁵
(泊/迫)	p'ɯ²¹	配⁸⁷譬⁵佩¹
	p'ɯ³⁵	迫²⁴
(坟)	fai⁴²	坟⁸魂²
(尽)	tsai¹³	尽⁴³⁰
	tɕiaŋ¹³	重(~量)⁵¹又读tɕian⁴²
	tsai²¹	进³⁹
	tsi²¹	祭⁴
	tsau¹³	皂³
	tɕiaŋ³⁵	讲²长²(生长)
(楼)	lou⁴²	楼⁷¹⁹
	lau⁴²	劳⁵¹
	ŋou⁴²	牛²⁰

续表

字符	读音	释义
(包)	piou⁴⁴	胞⁸¹包⁵⁹
	piou⁵	剥¹⁷
	piou³⁵	饱⁹
	p'iou⁴⁴	抛²
(卯)	miou¹³	卯¹⁰
	miou⁴²	苗³茅²
	iou¹³	酉³
(作)	tsou⁵	作²⁶
	tsəɯ³³	座⁷浊¹
	tsou³³	昨²
(去)	tɕ'iou²¹	臭²
(如/肉)	ȵiou³³	肉⁴⁴⁻⁷又读v'u³⁵
(有)	iou¹³	有¹⁵²⁸友²⁵酉⁷
	iou²¹	幼⁷³
	y¹³	与²
(喊)	huoɯ²¹	喊¹⁷
(耕)	kuoɯ⁴⁴	间²⁴更¹²耕⁴
(难)	nuoɯ⁴²	难⁵⁸⁹又读nuoɯ³³
	nɯ⁵	□们⁵⁵²又读ni⁵nu⁴²
	nai⁴²	能⁶⁶
(常)	ɕian⁴²	常⁹¹裳⁶⁸尝¹⁷雄⁸⁻² 偿⁴熊¹
	nan¹³	暖⁸
(伴)	paŋ⁴⁴	般³⁶⁰帮²⁹搬¹⁶
	paŋ⁵	伴¹⁵¹⁻¹⁵⁻⁴半⁹⁶
	p'aŋ²¹	半⁹³放⁸⁵⁻⁶⁻⁰又读faŋ²¹ 判⁶胖¹
	tɕyø⁵	啄⁰⁻⁰⁻³（训读）
	paŋ³³	饭⁰⁻⁷⁻³³⁻⁰
(郎)	laŋ⁴²	郎³²⁸⁻²⁶狼¹
	laŋ³⁵	短²⁶朗³党²挡²
	laŋ⁴⁴	当¹⁵端⁶
	taŋ¹³	断¹³⁻⁵
	lai²¹	栋¹
(你)	aŋ²¹	你(白读)⁸¹⁷
	nau¹³	恼²
(松/休)	sian⁴⁴	相³⁴⁷箱⁵⁷松¹镶⁵ 湘⁵厢²
	ts'ou²¹	凑¹
(长)	tsian⁴²	长⁵²⁶从⁷²详³⁰墙²⁴祥⁷
(将/象)	tsian⁴⁴	将¹³²⁻³³⁻¹⁰⁹又读tsian²¹ （大~）浆¹²⁻¹⁰⁻³纵²⁻⁶⁻⁴
	tsian³⁵	蒋³⁻³⁻¹
	tsian³³	匠³⁻²⁻⁵
	tsian¹³	像³⁻¹³⁻³³丈⁰⁻¹⁰⁵⁻¹
	sian⁴⁴	相⁰⁻¹⁶⁻¹
(羊)	ian⁴²	阳¹⁶¹⁻⁵容⁶⁷⁻¹羊⁴⁸ 杨²²扬¹⁴洋⁷蓉 绒²融¹
	paŋ¹³	伴¹⁰
(请)	ts'ioŋ³⁵	请³⁶²
	lioŋ³⁵	顶¹
	tɕiŋ²¹	见¹颤¹
(声)	ɕioŋ⁴⁴	声⁵⁰⁸兄¹⁸⁷
	tɕ'ioŋ⁴⁴	清¹⁵
(令/伶)	lioŋ⁴²	灵¹⁵宁²零²龄¹
	lie³³	论³
(形/显)	ɕiŋ³⁵	显¹⁸险²掀¹
	ɕiŋ²¹	扇⁹
	ɕiŋ³³	现⁶

续表

(扯/托/牵)	tɕ'yə³⁵	扯(~二胡)⁶⁻²蠢¹		(甲)	kuə³⁵	假⁴⁷寡⁶
	t'əɯ⁵	托⁵			kuə²¹	价¹驾¹
	tɕ'iŋ⁴⁴	牵²⁻⁵		(爹/爷)	yə⁴²	爷⁶⁴⁰⁻¹³云⁶⁷⁻¹匀²³
	t'əɯ⁴⁴	拖¹			vu⁴⁴	乌³⁶污¹
八 画(62字)					tie⁴⁴	爹⁷
(里)	la¹³	理¹¹⁴裏⁸¹鲤⁶³里⁶⁰李(姓)²⁴履⁵			u⁵	屋²
	lai⁵	李(~子)⁵		(比)	pɯə³⁵	把²⁹⁵
	luoɯ¹³	懒²旦¹			pa³⁵	比²⁸⁵彼³
(谁/垂/岁)	çya⁴²	谁¹⁸¹垂⁹⁸			pau³⁵	宝³¹保³⁰
	su²¹	诉⁴⁷数³⁷			puoɯ³⁵	板²⁰
	çya³³	睡²⁴述²⁰			pie⁵	壁¹³
	tçya⁴²	随²⁴			pa¹³	被¹⁰婢⁴
	çya⁴⁴	虽¹¹			pø³⁵	摆⁵
	çy²¹	岁⁵⁻¹⁶⁴婿⁰⁻¹⁰			paŋ³⁵	榜⁶
	fi²¹	费⁵			puoɯ⁴⁴	扳³
	çi⁴⁴	稀⁵		(哑)	vɯə³⁵	哑³
	çya⁵	出⁵		(声/尸)	çyə⁴⁴	孙²⁸⁵靴¹
	su⁵	撒¹			çyə³³	石¹²³顺⁴⁸射³
	tçyn²¹	卷¹			çyə¹³	社³⁴
	tsø⁴⁴	灾¹			çyə²¹	逊¹⁵训¹⁵舍¹⁰赦⁷
(非)	pø⁴²	排²⁶			tsioŋ⁴²	停⁹
	p'a⁵	匹¹⁻³			çyə³⁵	笋¹
(奈)	nø³³	奈⁴⁴耐久²⁹		(踢/色)	t'i⁵	铁¹³
	p'iou⁴⁴	抛⁴²			t'ɯ⁵	踢⁴
	no³³	哪⁸			t'u⁵	贴²
	nu³³	挪¹		(齐/尽)	tsi⁴²	齐⁹⁸
(开/胎)	t'ø⁴⁴	胎³¹			tçiu⁴⁴	娇³⁵
(家)	kuə⁴⁴	家²²²⁸加⁷¹瓜²⁵佳⁵			i⁵	抑⁷
	tsu³³	宅⁹助²			tçiu³³	著⁵
					tsi²¹	祭⁴济¹

续表

	tsuɯ⁴⁴	争²		p'u²¹	破⁴⁷铺（店~）⁷
	tsai⁴²	秦²		pu¹³	抱³⁷部³²抱³⁰簿⁷
	tsuɯ⁴²	残²		pu⁴⁴	夫¹⁶玻²晡²
	ts'oŋ³⁵	惨²		pu²¹	布¹³
	tɕi⁴⁴	鸡¹		pu⁵	腹¹⁰博²
	tsai²¹	尽¹		p'u⁴⁴	铺⁵
	tsi⁴²	齐¹²⁹		pu³⁵	补²
	tsai⁴²	尽³⁵层¹⁹蚕¹		p'u³⁵	甫²
（齐/尽）	tsiu⁴²	樵¹⁹进⁵		p'u⁵	扑¹
	ts'ø³⁵	采⁵	（腹/火）	pu⁵	腹¹⁰
	tsai³³	赠²		pɯ⁵	斧¹
	tsiu⁴²	调¹		tsu⁴²	茶⁴⁰查¹⁶锄¹⁰搽⁴
	tsø⁴⁴	斋¹	（茶）	tsu²¹	诈¹³炸³
	tɕi²¹	记¹⁰⁵⁸计²⁶季¹⁸寄¹⁷跽³继¹制¹既¹		ts'uɯ²¹	衬¹
				tsu³³	择¹
	tɕiu³³	叫¹³⁶		ku²¹	过⁸⁵⁵⁻¹顾³⁴⁻⁷故²
（计）	tɕiu²¹	照¹³⁵兆¹		kɯə²¹	的⁴⁶
	tɕiu¹³	赵⁵¹		pi⁵	逼¹⁹
	tsuɯ³³	站¹⁰	（过）	kuoɯ²¹	更¹⁵
	tɕi³³	及⁸忌¹直¹植¹及¹		kɯ²¹	盖⁹⁻¹⁰
	tɕiŋ⁴⁴	占⁶		kau²¹	告⁵
	tɕy²¹	桂⁵注²		vø³³	物³
	tɕi³⁵	纪⁴		lø²¹	辣²癞²赖¹
	ɕy³⁵	绪²		ts'ie⁴⁴	推⁰⁻²
	tɕi²¹	记²²寄⁴	（主）	tɕyu⁴⁴	珠¹¹³⁻¹⁸朱¹²⁻¹
（赵）	tɕie³⁵	种¹⁹		tɕyu²¹	具⁶拄⁴
	tɕiu²¹	照¹⁶		ȵyu³³	玉¹¹⁷
	tɕiu¹³	赵⁷		uoɯ¹³	往²⁶
（跳）	ts'iu²¹	跳⁸	（玉）	iu³³	欲²
	t'i²¹	剃³替¹		vu⁴⁴	窝¹
（步）	pu³³	步²⁰⁸薄¹¹⁰		tɕyə³⁵	准¹
	pu⁴²	婆¹⁷⁵蒲⁸			

续表

字符	读音	释义
（取）	tɕ'y³⁵	取³¹⁰娶¹⁰⁸
	tɕyu²¹	处⁷（住~）
	tɕ'i³⁵	岂⁴启²
（舍/害）	huɯ³⁵	海¹²⁸害⁴
	ɕyə³⁵	捨¹¹⁶笋⁷损⁴
	ɕyø⁵	耍⁴³
	ɕyə²¹	舍¹⁵舜¹
	tɕ'yə³⁵	扯¹¹
（品）	p'ai³⁵	品⁴
（慢）	mai³³	问（~他）¹⁷²⁻¹⁴⁹
	muouɯ³³	慢⁸¹⁻⁷⁰孟¹⁵⁻¹³
	mi¹³	米⁶⁶⁻²²
	mu³³	莫¹⁸⁻⁸麦²
	y¹³	与¹⁵⁻¹³又读mi⁵
	mai¹³	每¹⁰⁻¹⁵又读məŋ⁵（猪~，母猪；树~，树）
	ma³³	蜜⁴
	mi⁴⁴	眯²
	miu³³	庙¹妙⁰⁻¹
	mø¹³	买⁰⁻³
	mou⁴⁴	帽⁰⁻³又读mau³³
	ma³³	美⁰⁻²
	mou⁴²	谋⁰⁻¹
	mai³⁵	闷⁰⁻¹
（等）	lai³⁵	等⁴
（信）	sai³¹	送⁴³¹信¹⁵⁹讯¹⁰宋⁸
（红）	hai⁴²	红²²¹洪²鸿²

字符	读音	释义
（草）	ts'au³⁵	草³¹
	ts'əɯ³⁵	吵⁴炒⁴楚²
	t'au³⁵	套¹
（帽）	mau³³	帽⁴冒¹
	/mou⁴⁴	
（各）	kou⁵	各⁷²阁¹⁰搁³
	ou⁵	恶⁵⁸
	kou²¹	个⁴
	hu⁴⁴	喝¹
（中/袖/坤）	tsiou³³	就⁵¹⁵袖²
	tɕiaŋ³³	共²⁸³
	tsaŋ³	总³
	tɕiou⁴²	绸³
	k'uai⁴⁴	坤²
（秋）	ts'iou⁴⁴	秋⁸²
	ts'iou⁵	畜
（修）	siou⁴⁴	修³¹¹羞
（祝/觉）	tɕiou⁵	祝⁴⁵觉⁴⁰角²⁸粥²
（鱼/油）	iou⁴²	由¹⁴²游⁴⁸油²⁴犹¹⁷尤³柔²
	ŋu⁴²	鱼⁹⁸徛²³鹅¹⁵牙⁹芽¹渔¹娥¹
	vu⁴²	吴¹
（寿）	ɕiou¹³	受¹⁸⁶授⁴效⁴校
	ɕiou²¹	孝¹¹⁶⁻²
	ɕiou³³	学¹⁰⁵寿⁴⁰⁻¹熟
	ɕiou⁴²	仇¹⁴⁻¹酬¹
（滩/炭）	t'uoɯ⁴⁴	通⁵
	t'aŋ⁴⁴	滩³

230

续表

字符	读音	释义
（奉）	$faŋ^{13}$	奉[181]
	$faŋ^{21}$	放[95]又读$paŋ^{21}$
	$haŋ^{21}$	唤[2]焕[1]
（柱）	$vaŋ^5$	柱[43]
	tsu^{35}	祖[12]
	vu^{44}	窝[2]又读u^{44}
	$vaŋ^{42}$	亡[2]
	$ȵioŋ^{21}$	影[2]~□（扭伤）
（当）	$laŋ^{44}$	当[475]端[1]
	$kɯ^5$	割[1]
（双）	$ts'aŋ^{44}$	聪[20]窗[18]餐[21]窗[8]又读$saŋ^{44}$苍[5]仓[2]
	$tsaŋ^{21}$	葬[8]
	$laŋ^{44}$	当[7]
	$tsiaŋ^{44}$	枪[3]
	$taŋ^{44}$	堂[2]
	$ts'əŋ^{44}$	迁[2]
	$tɕiaŋ^{44}$	腔[1]
	$ts'iaŋ^{35}$	抢[1]
	sai^{44}	参[1]
	$t'aŋ^{44}$	汤[1-13]通[1]
（砍）	$k'aŋ^5$	砍[14]
	/$k'aŋ^{44}$	
（空）	$k'aŋ^{44}$	空[225]又读$k'aŋ^{21}$,hai^{44}康[15]堪[5]
	$k'uaŋ^{44}$	宽[81]
（良）	$liaŋ^{42}$	良[169]量[168]粮[90]龙[80]凉[67]梁[62]梁[26]隆
	$liaŋ^{33}$	量（数~）[143]亮[40]
（香）	$ɕiaŋ^{44}$	乡[388]伤[139]商[89]香[64]胸[1]
	$ɕiaŋ^{33}$	尚[7]
	$ɕiaŋ^{13}$	上（~山）[1]
（点）	$nəŋ^{35}$	点[304]典[6]
	$nəŋ^{33}$	念[141]
（连）	$ləŋ^{42}$	连[274]莲[24]
	$səŋ^{21}$	线[53]
（男）	$noŋ^{42}$	男[191]南[92]
	$naŋ^{42}$	农[24]
	$luɯ^{42}$	兰[4]
	$loŋ^{42}$	笼[4]蓝[1]
（但/担）	$loŋ^{35}$	胆[12]
	$tuɯ^{13}$	但[6]
	$t'oŋ^{35}$	坦[1]
	$loŋ^{21}$	担[0-32]
（冷）	$lioŋ^{13}$	冷[277-70]岭[42-2]领[9]
	$lioŋ^{33}$	另[18]令[6]
	$lioŋ^{44}$	丁[14]钉[5]
	$lioŋ^{42}$	灵[12]宁[2]龄[1]零[1]
	$sioŋ^{33}$	醒[1]
（定/正）	$tsioŋ^{13}$	静[159]
	$tsioŋ^{33}$	定[58-19]净[5-8]
	$tsioŋ^{44}$	精[15]晴[4]
（清/）	$tsioŋ^{42}$	情[254-76]停[118-32]廷[24-5]亭[10]庭[9]晴[1]
	$ts'ioŋ^{44}$	清[148]青[146]厅[79]
	$ts'ioŋ^{35}$	听[5]
	$ts'ioŋ^{21}$	请[2]
（星/参）	$sioŋ^{44}$	星[92]
	$sioŋ^{21}$	性[26-1]姓[25]
	$ts'oŋ^{44}$	参[0-0-7]
	$tsoŋ^{44}$	簪
（经/正）	$tɕiŋ^{44}$	经[76]坚[5]兼[2]肩[1]占[1]
	kai^{35}	粳[3]

字	音	释义	字	音	释义
（在/全）	ts'ø⁴⁴	钗²¹差¹	（昔）	sie⁵	惜⁴⁵⁻⁸锡⁶昔²
	tɕiŋ⁴²	缠⁴乾（～坤）³		tsie⁵	积⁹⁻²绩⁴
	tɕyn³⁵	卷³		tsie²¹	借
	tɕyn⁴⁴	捐³		tsɯe³⁵	指¹
（缠）	tɕiŋ⁴⁴	沾⁴	（隐）	ie¹³	我（白读）⁷⁶³又读u¹³
	tɕiŋ⁴²	缠¹		ie³³	引⁷⁰任⁷⁰吃²
	tɕiŋ³⁵	展¹捡		ie²¹	应¹⁵
（贤）	ɕiŋ⁴²	嫌⁹⁰贤⁶⁴形⁵⁰刑²	（尾）	mø¹³	买⁴⁹⁻²²尾⁴⁴⁻²⁵
	ŋou¹³	藕⁴⁻¹		mø³⁵	嬷¹⁰⁵⁻⁹⁶奶¹⁶⁻⁴又音nø¹³
	nau¹³	恼⁴		va³⁵	萎
（你）	iŋ²¹	你⁵⁴²⁻¹¹燕¹³⁻⁴咽		mø⁴²	埋²
（安）	ŋ⁴⁴	安¹⁶⁰⁻¹⁴⁰⁻⁴⁶鞍⁷⁻¹¹⁻⁴		p'u³⁵	铺
		嗯⁵庵¹	（带/举/推）	lø²¹	带¹²
	ŋ³³	饿³⁴⁻¹³		tsəɯ⁵	捉¹⁰
	ŋ³⁵	碗¹⁶⁻⁴		tɕy⁵	举⁴⁻³
	ŋu³³	误²		ts'ie⁴⁴	推⁰⁻⁰⁻²
	ŋ⁴²	磨（～刀）¹	（春）	tɕ'yə⁴⁴	村¹⁷⁹春¹⁶²车²⁰
九　画(42字)				tɕ'you⁴⁴	撑¹⁶
（爲）	va⁴²	为（作～）¹⁴⁹⁻⁶⁶⁻³⁴	（离/别）	pi³³	别¹⁹⁷⁻⁷
		唯²²⁻³⁻²围¹⁷⁻²⁻⁶微¹⁰		la⁴²	离¹⁶²⁻¹²⁶厘¹¹篱⁹璃¹
		违¹维¹违²		ləɯ⁴²	罗⁹²
	va³³	为（～什么）²⁰伪¹	（梯）	ti⁴⁴	梯⁴
（死）	sa³⁵	死²⁹¹	（结）	tɕi⁵	结³³³急¹⁴⁰职²⁵级¹⁹
	tsəɯ²¹	做²⁷⁶			折¹⁷吉¹²织¹⁰击⁶
	tsəɯ¹³	坐⁶¹			劫²执²吸¹洁¹
	tsou⁵	作⁴		tɕiu⁵	脚²⁰⁶菊¹⁴酌⁴
（雷）	lie⁴²	雷¹⁰		tɕy⁵	决¹⁴
（退）	ts'ie²¹	退⁶		tsioŋ⁴²	情⁹
				tɕyu²¹	句³
				tsɯe⁵	汁¹
			（火/合）	fu²¹	富⁷祸¹
				fu³⁵	附⁹
				fu¹³	妇¹负¹

续表

字符	读音	释义
(土/吐)	t'u³⁵	土²⁸
	t'u⁵	塔¹
(合)	hu⁴²	河²²⁻⁹⁻⁵
	huoɯ²¹	喊²⁻¹
	hø³³	匣²
	tɕ'i⁴⁴	溪²
(着)	tɕy¹³	著¹¹⁶惧¹
	tɕiu³³	着⁶⁵
	tsie²¹	借¹⁴
	tsɯ²¹	做⁹
	liu⁵	着（～衣，穿）³
	tsɯə¹³	衵¹
	tɕyə⁵	菌¹
(血/雪/食)	ɕy⁵	说⁴⁷⁷⁻¹⁹¹雪⁶⁸⁻²⁰血¹¹
	ɕi⁵	设⁴⁰⁻²⁷识¹⁸歇³室¹
	nau¹³	恼⁸
	ts'ɯə²¹	翅⁸⁻⁷
	ŋou¹³	藕⁶
	nau¹³	恼¹
	nau³⁵	脑²
	ou³⁵	呕¹
	ȵy¹³	语²
(陪)	pɯ⁴²	陪³⁶⁶赔¹
	pai⁴²	贫¹⁰³朋²⁰蓬¹
	puoɯ⁴²	盆²⁹
	faŋ²¹	逢¹⁹
		浮⁶又音pau⁴²
	fou⁴²	袍（～子）³
(刻)	k'ɯ⁵	刻¹⁰⁹⁻²³⁻³
	iŋ⁴⁴	烟⁹

字符	读音	释义
(東)	lai⁴⁴	东⁹²灯⁶²登³⁷冬²⁷
	li⁴⁴	低⁸
	lai³³	弄⁴
	tu³³	独¹
	lai⁴²	临¹
(新)	sai⁴⁴	心²⁰³新³⁸辛⁴
(焦)	tsiu⁴⁴	焦²¹⁵蕉⁷椒²
	hai⁴²	红¹⁹⁰
	tɕy¹³	著⁷
	tɕiu³³	着⁷
	liu⁵	着（～衣，穿）¹
	tsou²¹	皱¹
(愁)	tsou⁴²	愁²¹⁸⁻¹²⁷
	tsɯ²¹	至⁴¹志¹⁷智⁵
	tɕie⁴²	穷⁴⁰沉³⁶勤²⁶尘¹³陈¹⁰琴³芹
	tɕ'you⁴⁴	撑¹⁶
	tɕie¹³	近¹¹⁻⁹
	tɕi²¹	制¹⁰
	tɕɯe⁵	似⁸治¹
	tɕie³⁵	种（又读tɕie²¹）⁶
	tɕie²¹	种⁴证⁴镇³禁¹
	tɕie³³	阵³
	tɕi⁵	髻³
	tsau⁴²	曹²
	lie⁴⁴	堆¹
	tsau⁴⁴	遭¹⁻¹
	tsø⁴⁴	栽¹
(死/嫂)	sau³⁵	嫂¹⁹³
	suoɯ³⁵	伞¹⁴⁻²省⁸
	ts'uoɯ³⁵	产¹³又音suoɯ³⁵
	kuoɯ³⁵	减²

续表

字	音	释义	字	音	释义
(号)	hau³³	号⁴	(相/孔)	siaŋ³⁵	想⁸⁷⁵
				tɕ'iaŋ³⁵	恐⁸抢⁴
(牛)	ŋou⁴²	牛⁷¹		ts'iaŋ⁴⁴	相⁸
(欧)	ou⁴⁴	欧¹⁰		ɕiaŋ³⁵	响¹
(酒)	tsiou³³	酒⁹	(官)	kaŋ³⁵	管²⁸广¹⁵敢¹³感⁸
					赶⁸馆¹
(叔)	ɕiou⁵	叔¹¹¹法¹⁶	(重/尽)	tɕiaŋ¹³	丈（～夫）²⁶⁵重⁶⁰仗¹³
(有)	ȵiou¹³	咬⁹		tsie²¹	种⁹²
(英)	yn⁴⁴	英⁹¹		tsiaŋ¹³	像⁶⁰丈（一～）³⁴象⁶
(但)	taŋ⁴²	同⁴⁹⁹堂⁴²⁸团²⁵⁸塘⁵¹童⁴¹棠²⁹唐²⁵谈³		tsiaŋ²¹	帐²⁷降¹⁴众¹¹
				tsou²¹	奏²⁵皱⁴
	ta³³	地²⁰⁹		tsai⁴²	层¹²
	tɯ⁴²	桃（～子）³¹萄¹		tsau²¹	灶⁶
	tau⁴²	桃（～川）²⁶逃¹		tsiaŋ⁴²	长（～短）⁵
	ta⁴²	迟¹⁹		tsiaŋ³³	颂¹
	t'aŋ⁴²	谈³		tsau¹³	皂¹造¹
	t'aŋ³⁵	统¹	(英)	iaŋ⁴⁴	鸯⁶⁴秧⁰⁻²
	ɕiaŋ³⁵	赏¹		yn⁴⁴	鸳⁶⁴
(欢)	haŋ⁴⁴	欢³⁰⁵⁻¹⁶⁴荒⁵⁻²		ȵioŋ⁴⁴	英¹⁴婴¹
	haŋ²¹	汉¹⁷⁻¹⁵		iŋ⁴⁴	烟⁹
	haŋ³³	换¹¹焕¹¹汗⁷唤⁶翰⁶		iŋ³³	染¹⁻²
	haŋ¹³	旱¹³	(响)	ɕiaŋ³⁵	响¹⁶享⁶
	k'aŋ⁴⁴	糠¹	(媒/梦)	məŋ⁴²	眠⁸³媒⁵²梅⁵⁰棉³
					绵⁴枚¹
(黄)	haŋ⁴²	寒¹⁶⁹行¹⁶³又huɯ⁴² 皇¹黄¹⁵³杭⁵⁹ 含¹⁰衔⁷韩¹	(岁)	sioŋ²¹	姓⁶⁵性¹
				ɕy²¹	岁⁴⁸
				huɯ¹³	幸⁵
	huɯ⁴²	烦²⁶行（～为）²		huɯ³⁵	反¹
	hoŋ⁴²	咸¹⁰		vɯ⁵	鸭⁴
				ɕioŋ¹³	犯¹

续表

字	音	释义
(轻)	tɕ'ioŋ⁴⁴	轻²⁵⁹卿¹
	tɕ'yn⁴⁴	穿¹⁰⁰川¹¹倾¹

十　画(29字)

字	音	释义
(悲)	pa³³	悲³²碑¹⁻¹
	pø¹³	被（被动）³¹
	pa¹³	被¹⁹⁻⁰⁻¹婢²⁻¹⁻⁰
	pa⁴⁴	备⁹⁻¹⁻²避¹
	pø³³	拔³
	puɯ²¹	辈³
	puoɯ⁴⁴	斑²
	pa²¹	贝⁰⁻¹
(恨)	sie⁵	惜¹⁹⁹昔²
	hai³³	恨¹⁰¹□喜欢/惜憾¹⁷憾
	hai³⁵	肯¹
(灾)	tsø⁴⁴	灾¹⁰斋²
(解)	kø³⁵	解¹⁷³
	ts'ie³⁵	且¹⁴
	ø³⁵	矮⁰⁻²
(君)	tɕyə⁴⁴	君²³⁴尊²³遮³⁴均¹⁴军¹⁰遵³
	tɕy⁴⁴	居³⁶闻²⁸诸¹
	tɕyə⁴²	裙¹¹
	ɕi²¹	戏²
	tɕy³³	诸²
(转/去)	tɕyə⁴²	存⁴⁶裙³⁴巡²³
	liou⁵	竹⁴⁶
	tɕyə¹³	罪³⁹
	tɕyə²¹	最³²俊¹¹蔗¹
	tɕyə³³	跨¹³
	tɕyə⁴⁴	军⁸尊¹
	ɕyə⁵	膝⁴
	tɕyə⁵	炙³
	tɕyn²¹	转²郡¹
	tsiou³³	袖¹
	hu²¹	裤¹
	tɕ'yə⁴⁴	村¹
(把)	pɯə³⁵	把²⁹⁶
(思)	sɯə⁴⁴	思¹⁹⁵司⁹⁷丝⁴⁷师⁶⁴诗²¹⁻¹²私²⁹狮¹⁷尸¹³施⁵斯¹
	ai⁴⁴	恩³⁵⁻⁴⁷
	sɯə³⁵	屎²
(提)	ti⁴²	提²⁵¹啼⁷¹
(移/步)	i⁴²	移⁶²姨²⁹
	iu⁴²	摇¹⁵窑¹
	iou⁴²	油⁹游¹
	i⁴⁴	依³
(祖)	tsu³⁵	祖²⁰组³阻¹
	lu³⁵	赌⁴
(初)	ts'u³⁵	初⁹⁸骂⁶⁰粗⁸³差¹⁵操³梳⁷¹疏⁴⁰纱²²沙⁸
	su⁴⁴	杉³苏²蓑¹蔬¹
	ts'ø⁴⁴	差⁵
	tsu⁴⁴	租⁵
	tsu³³	宅⁴助¹
	ɕy⁴⁴	鬓²
(姑)	ku⁴⁴	姑³⁸⁰⁻²孤⁵锅³估²
	kɯ³⁵	改¹⁻⁴⁷

235

续表

字符	音	释义
(得)	lɯ⁵	得（动词）¹⁴²⁴
		(~婆)⁵⁰德¹⁹
	nɯ⁵	得（没~）¹³⁶³
	lu⁵	答¹¹⁶
	çy³⁵	絮¹
(门)	mai⁴²	门²³闻⁷⁸
(高)	kau⁴⁴	高²⁸¹⁻²⁴⁴糕篙¹
	ku⁴⁴	哥⁸孤⁶
	loŋ⁴²	篮⁷
	kou⁴⁴	勾⁵钩²沟²
	kou³⁵	稿¹
	kʻou⁴⁴	敲¹
(透)	tʻou²¹	透⁶⁰
	tʻoŋ²¹	痛²⁴探⁴
	tʻou⁴⁴	偷¹⁰偷
	tʻoŋ⁴⁴	贪⁸
	tʻau⁴⁴	滔²
	lou⁴⁴	兜¹
(朝)	tçiu⁴²	朝¹⁶⁵⁻²（~代）又读liu⁴⁴桥⁶¹茄²乔¹
	tçiu⁴⁴	朝（今~）⁷⁶
	tçi⁴²	其⁵⁷⁻²骑¹⁴奇¹¹旗⁷期⁵棋⁵麒⁵祁³
	tçiaŋ¹³	强（倔~）⁴¹
	tçiaŋ⁴²	强³⁹⁻¹⁷肠²³⁻¹⁰⁴场¹⁵⁻⁵⁵长（~短，文读）⁶重（~复）⁰⁻⁶⁹
	tçʻiaŋ³⁵	强（勉~）¹¹
	tsiaŋ⁴²	长（~短）²⁻¹²墙²
	kʻaŋ⁴⁴	堪¹
(烧/叔)	çiu⁴⁴	烧⁷¹
	çy²¹	岁²²
	sɯ⁵	失¹⁶
	çy⁴⁴	虚¹⁶须²需²
	çi⁴⁴	稀⁸希²
	çiu⁴⁴	属⁶
	çy⁴⁴	输³
	tçʻi⁴⁴	欺³痴²
	çiu⁵	淑²
	çi³³	食²
(乱)	laŋ³³	乱¹⁵⁸浪²⁰
	laŋ³⁵	短¹⁰党⁵
	laŋ⁴⁴	端
	taŋ¹³	断（~案）²
(妹)	məŋ³³	妹⁴⁶²面²⁵⁵墨⁸
	məŋ¹³	免⁷
	mai¹³	敏³
	mu³³	目¹
	mɯ⁴²	梅1枚¹
(房)	paŋ⁴²	房⁶⁵⁹又读paŋ⁴²盘³⁷
		旁³⁵螃¹⁰
	faŋ⁴²	妨²⁹逢¹⁹防⁵
	faŋ³⁵	纺¹¹又读pʻaŋ³⁵访⁵
	uoɯ⁴²	环⁷
	kuaŋ⁴²	狂²
	vaŋ⁴²	亡²玩¹
(断)	taŋ¹³	断¹⁶²⁻¹⁰
	ta³³	地⁵⁴
	taŋ³³	段²⁸缎¹⁰
	laŋ³⁵	短²
	laŋ⁴⁴	端¹
	tuoɯ¹³	但¹
	tai¹³	动¹
	ŋu¹³	午¹

续表

（田）	təŋ⁴²	田¹¹³⁻¹⁰⁷ 恬²⁸⁻⁹
		填¹⁵⁻¹⁵ 甜⁸⁻⁸
	təŋ³³	殿⁴¹ 电⁹ 垫³
	təŋ¹³	佃²⁻²
（候）	hou³³	候⁷
	huou²¹	喊²
（吹）	faŋ⁴⁴	风（~景）⁷⁴⁻¹⁶ 妨¹ 封¹
	pai⁴⁴	风（刮~）⁶⁶⁻¹⁵⁻⁰
		宾⁷⁻³⁻¹ 冰² 掰¹
	fai⁴⁴	分²²⁻⁶⁻³
	fai³³	份¹⁶
	mai³³	问⁷
	pai⁴²	凭⁶
（前）	tsəŋ⁴²	前⁶¹⁵ 钱²⁵⁶
	tsʻəŋ³⁵	浅³⁵
	tsəŋ³³	贱³²
	tɕyn⁴²	泉²²
	iŋ⁴²	然⁸ 严¹
	tsəŋ⁴⁴	尖⁶
	tsəŋ²¹	箭⁵
（食）	ɕiŋ¹³	善⁴²
	ɕiŋ²¹	扇³⁴⁻¹
	ɕiŋ³³	现¹
（香）	iŋ⁴²	阎⁵⁵ 蔫¹² 盐¹⁰ 盈⁹
		炎⁶ 严⁵ 赢⁴ 仍²
	va⁵	郁²⁶⁻⁵
	i⁵	抑⁹
	ȵioŋ⁴²	迎
	mɯ³³	默¹ 又读 i⁵
	iou⁴⁴	忧¹ 又读 i⁴²
	ioŋ⁴²	延¹

十一　画（21字）

（浸）	tsa³³	浸⁴⁻³⁻¹
（埋）	mø⁴²	埋¹¹
（脱）	tsʻie⁵	脱⁷
（借）	tsie²¹	借⁹
（食/兴）	ɕie²¹	胜⁷⁶ 兴³
	ɕie⁴⁴	兴（~旺）⁵
	ɕie¹³	甚⁵
	ɕy⁴⁴	虚⁴
	ɕie³³	剩¹
（娇）	tɕi⁴⁴	今²⁰⁷⁻²² 鸡⁸¹⁻²² 饥³⁴⁻⁴
		机¹⁵⁻³ 基¹ 稽¹
	tɕiu⁴⁴	娇¹³⁸⁻¹³ 招⁸ 朝¹
	tɕi⁵	轿⁷¹
	tɕiu³³	急²⁸
	tɕi³³	直²⁸ 值⁶ 及² 极² 置²
		忌² 蛰¹ 寂¹
	tɕy⁴⁴	居¹³ 闺¹ 俱¹
	tɕy³³	绝⁹
	tɕi³⁵	这⁶
	tɕie⁴⁴	襟² 金
	ɕi⁴⁴	嬉¹
	tɕi⁴²	麒¹
（鸟）	li³⁵	底¹²⁴ 抵⁷²
	liu³⁵	鸟⁹³⁻¹³⁻⁰
	y³³	越⁵⁴
	tʻi³⁵	体¹⁵⁻²⁰
	tɕyu³⁵	主¹⁰ 煮⁴
	tʻai³⁵	桶²

续表

字形	音	释义
（倚）	i^{35} iu^{35} i^{44}	倚$^{30-28}$椅$^{8-2}$ 扰6 依1
（莫）	mu^{33}	莫11
（赌）	lu^{35}	赌3堵1
（路）	lu^{21} lu^{44} lu^{42} lu^{13}	路152又读lu^{33} 妒30露14禄1腊1 都64 芦15炉11卢3庐1 鲁2鸬1虏1
（古）	hu^{42}	湖49河46胡46壶5
（道）	tau^{13} tou^{33}	道168稻1 豆8
（接/指/借/猫）	tsi^5 $ts'u^5$ $tsɯə^{35}$ tsu^5 $tsie^{21}$ $miou^{44}$ $miou^{42}$ $ȵiau^{44}$ tsi^{33} $sɯə^{33}$ $tɕi^{33}$	接285节85 拆170策17 指16 摘15责4 借4 猫（文读）4 茅3苗2 猫（白读）3 截1 实2 直1
（黑）	$hɯ^5$ $hɯ^{33}$	黑119 害42
（神/袖）	$ɕyu^{33}$ $ɕie^{42}$	树221赎25 神152辰40承37乘19晨8丞1
（绍）	$ɕiu^{42}$ $ɕie^{44}$ $ȵiu^{35}$ $ɕy^{42}$ $ɕyu^{13}$	绍1 深1 绕1 殊1 竖1
（绣）	$siou^{21}$	绣229秀71
（错）	$ts'ɯ^5$	错78
（落）	lou^{33}	落625洛4
（远）	yn^{13} yn^{44} yn^{33} $ioŋ^{13}$ yn^{21} uou^{13}	远203 冤75渊11 县67愿45 永66往13 怨57 往（~事）19
（淡）	$toŋ^{13}$	淡4潭1

十二 画（12字）

字形	音	释义
（饮）	ie^{35}	饮14吃14隐1
（挖）	$vø^5$	挖13
（早/旨/慈）	$tsɯə^{21}$ ta^{42}	辞32慈14池14持1 迟1
（毒）	tu^{33} tou^{33} $ɕyu^{42}$ tu^{42} tu^{13} $tɕ'iaŋ^{44}$	独$^{76-71}$读$^{62-61}$毒$^{31-7}$达$^{15-10}$榻3踏1 度$^{38-37}$渡$^{8-5}$窦2 薯9 屠4图4 肚3 春$^{2-7}$

238

续表

(樂)	lou³³	乐²⁰⁷漏²
	lou⁴⁴	兜¹²蔸¹
(争)	tsuoɯ⁴⁴	争¹⁵
(梦)	maŋ¹³	满³⁵³网¹
	maŋ³³	梦⁹¹
	ma¹³	美²⁹
	mu⁴⁴	摸²摩²
	p'aŋ²¹	判²胖²
	maŋ⁴²	蒙¹
(唱)	tɕ'iaŋ²¹	唱¹²²铳²
	tɕiaŋ¹³	仗²
(静)	tɕioŋ⁴⁴	京⁸⁴惊⁵⁸正¹⁵荆⁶ 精³兢³
	tɕioŋ²¹	敬²正¹
(贵/坤)	tɕiaŋ³³	贵³⁹³⁻²⁹
	kuø²¹	挂⁶³怪¹⁸
	kua¹³	跪²⁷⁻⁶
	kuoɯ⁴⁴	更¹⁹根¹⁷
	tɕiaŋ³³	总³
	kø²¹	介³
	tɕy²¹	桂²
	kuø³⁵	拐²
	k'uai²¹	困¹
(爱)	ŋ³³	爱²⁴（又读ɯ²¹）
十三　画（6字）		
(谢)	tsie³³	谢¹¹⁵席³³笛⁷蝶² 敌¹夕¹
	tɕie³³	阵²⁴
	tsie²¹	借¹³
(卖)	mø³³	卖⁵⁵⁻⁹袜¹
(背)	pɯ²¹	背（~脊）²¹
(哥/歌)	ku⁴⁴	哥²²⁷⁻¹⁸⁹歌⁶⁴⁻⁶ 孤²⁵⁻¹⁷姑⁴戈¹
	k'u⁴⁴	科⁹
	k'au³⁵	考⁴
	tsɯ³³	贼⁰⁻⁰⁻¹⁵
(鼠)	ɕyɯ³⁵	许⁷¹暑⁴鼠³
	tɕyɯ³⁵	主¹
(昌)	tsiaŋ⁴²	从¹¹⁹长⁴⁰
	tsai⁴²	层⁴⁸曾²²蚕⁹沉³
	tsɯ⁴²	辞³⁵
	tsau⁴²	曹²³巢¹
	tɕie⁴²	沉⁹又读tsai⁴²陈²
	tsou³³	昨⁸
	tsau⁴⁴	遭⁷
	tsai⁴⁴	僧¹
十四　画（3字）		
(亲亲)	ts'ai⁴⁴	亲⁶⁰²⁻³⁰⁹⁻⁶³葱³侵²
	ts'au⁴⁴	妻²²⁷⁻¹⁹凄²
	ts'ie⁴⁴	推⁵
	ts'ø³⁵	踩²
	ts'əɯ⁴⁴	抄¹
	ts'i⁴⁴	操⁰⁻⁵²⁻⁴
(眼)	ŋuoɯ¹³	眼³⁸⁴
(會/拿)	noŋ⁴⁴	给¹⁵¹⁻⁶⁸
	fɯ³³	会(开~)¹⁰⁶⁻⁵¹活⁹⁻⁶ 或¹
	fɯ³³	话⁸¹画¹⁷
	vɯ³³	会（~不~）¹⁶⁻¹⁷

239

续表

	fø³³	佛¹⁰⁻²罚¹
	fu²¹	范⁶
	huoɯ³³	悔⁴⁻²
	y³⁵	芋¹
	huoɯ³³	患¹
十五 画（3字）		
（福）	fu⁵	福¹¹⁹复²⁷幅⁵
	pu⁵	腹³¹博¹
	pɯ⁵	斧¹⁰
	p'ɯə⁵	魄⁶
	fɯ⁵	忽¹
	u⁵	屋¹
（鸽）	ku⁵	縠²⁵鸽⁸谷⁶歌³
（鸟/黄）	faŋ³³	凤⁵⁷⁻³³

十六 画（2字）		
（渐）	tɕyə²¹	转⁴⁴眷¹
	tsoŋ⁴³	渐¹⁹⁻¹
（象/會）	fi²¹	费⁴

2004年9月10日发表于女书国际研讨会（北京，中国社会科学院）。

2006年10月二稿。

2007年2月三稿。

2008年2月四稿。

（基本字共395个字）

女书音序速见字表

使用说明：

1. 女书是单音节音符字的表音文字，女书记录语言是用假借的方法，一个字符可以记录一组同音、近音词。

2. 本字表按英文字母音序检索首个常用字，后面的尽管在普通话看来有差别，都是该字记录的词。

本表省略了单字音标，详见前《基本字表》。

3. 当地汉语土话与普通话有差别；女书假借不十分严格，只要声母、韵母，甚至声调接近，就可以假借用字。因此，一个女书字记录的首词后面的词，都可以用这个女书字来表达。

A-2		安鞍饿误碗庵
		爱
B-15		八拔
		并兵平瓶变聘豹
		不
		本品宝保表
		边便偏片辫鞭
		笔
		病兵拼篇
		包胞剥饱抛
		般帮搬伴半放判胖饭啄
		把比宝保彼板壁被婢摆榜扳
		步薄婆破抱部腹博抱布簿蒲铺补甫扑玻
		北拨
		别离罗厘篱璃
		悲碑被婢备拔辈避斑贝
		背
C-24		尺嘱烛却
		财才裁
		吹
		出
		成船城凡诚悬盛
		菜蔡
		差猜
		臭

		常裳尝雄暖偿熊
		长从详墙祥
		扯牵蠢拖
		采踩插
		茶查锄搽诈炸衬择
		草吵炒楚套
		聪窗餐汤通葬苍枪仓堂迁腔抢
		钗差缠乾卷捐
		村春车撑
		愁穷沉勤尘陈琴芹撑曹遭栽
		存裙巡竹罪最闺跨俊军膝炙转郡尊蔗
		初粗梳疏纱沙租宅骂杉苏操鬃蓑蔬
		朝桥茄乔其骑奇渐旗期棋麒祁强肠场墙
		错
		唱铳
		从长层曾蚕沉辞曹昨遭陈僧巢
D-18		大代袋台抬待怠
		弟了刀动低洞第得铜腾曾灯登拉替驼滴冻带称
		斗抖
		对兑队碓顿凳
		到老倒凳

		多落洛单丹			坟魂
		等			腹斧
		当端割			奉放
		点典念			富附妇负祸
		但胆弹担			房盘旁螃妨逢防纺访环
		带捉举			风封宾冰掰凭
		东灯登冬低弄			福复幅博魄忽
		担坦			凤
		得答德			费
		地断段短	G-14		工公跟间更根庚耕
		赌堵			个界介告够
		道稻豆			官光刚功肝冠钢干冈甘棺岗缸柑观公关间馆赶敢管感广杆烘减
		独读达度渡毒窦屠图肚春榻踏			国隔格甲寡假隻股果滚嘉
E-1		二入日			归规龟关
F-17		非飞辉挥坏匪毁翻番灰			鬼癸诡
		发骨刮括			过顾故的逼盖物
		夫 傅			各阁搁恶
		府火补幅			姑锅估改
		父妇贺富福祸腐咐付赋附户服伏互			高篮勾钩沟稿敲糕篙
		分份婚纷粉魂昏睡坟封粪扮患			贵跪更棍拐困
		方芳风封凤丰妨番翻逢			哥歌孤科考戈贼
		反			给会话画佛活范悔芋患或罚
					穀鸽谷歌

H-14		好口考肯候
		好肯搞
		后
		花话画夏蝦灰悔
		合服伏务喝付赴
		喊
		海害捨笋损耍舍舜扯
		红洪鸿
		河喊匣溪
		号
		欢汉旱换焕汗唤翰荒糠
		黄寒行皇杭烦含衔韩咸
		湖胡河壶
		黑害
J-28		九久韭守者酒
		句嘴
		交州求教舅救纠旧周抽咒洲较娇究球筹丘绞
		几己纪主举缴爪
		讲长掌撑
		见建敬件占
		驰
		将像浆纵蒋匠
		家加瓜佳宅助

		嫁架价挂怪卦街皆阶乖揩
		娇齐抑著祭济争秦残惨鸡
		尽进祭皂
		齐层蚕樵进采赠斋调
		记计季寄跽继制既叫照兆赵站及忌直植及桂注纪绪
		记寄种照赵
		就共总袖绸坤
		静定精净睛
		经坚兼肩占粳
		吉结脚急职级折菊决织情击酌句洁劫执吸汁
		焦蕉椒著着皱
		解且
		君尊居遮闺裙均军遵诸
		浸
		借
		金真今襟针珍斤贞巾征徵斟筋沈
		今鸡饥机居急招轿直绝这值基及极置忌蛰寂稽娇闺俱襟
		接节拆策指摘责借截猫茅苗
		京惊荆精兢敬
K-7		可考口寸确壳扩狗苟稿
		亏屈垮
		孔
		看靠叩扣勘扛炕杠贯
		砍

		空康宽堪
		刻
L-22		了礼弟帝吊调
		两
		六略
		绿旅料驴猪
		怜林淋麟劳僚
		流留刘榴柳溜
		谅亮量
		泪虑立厉利笠厉知
		俫辣
		楼劳牛
		灵宁零龄论
		冷岭领另令丁钉灵宁龄零醒
		里理裏鲤李履
		良龙量粮凉梁亮梁隆
		连莲线
		雷
		老到凳
		郎党狼短朗挡当端栋
		乱浪短党端
		路都妒露禄芦炉卢庐鲁鸬房腊
		落洛
		乐漏兜菟
M-12		没
		母马木目墓牡麦磨麻亩
		忙茫蒙盲瞒眉迷忘眯毛蛮望
		命

		卯苗茅
		问慢米孟莫麦每蜜眯帽美庙妙谋闷
		买尾嬷奶菱埋卖
		眠媒梅棉绵枚
		门闻民
		妹面墨免敏
		满梦美摸摩网
		卖
N-13		女
		年侬燃
		内嫩
		尿
		娘
		念闹哪炼练怒验艳砚□们内侬联研
		难能□们
		你恼
(文读)		你燕咽
		奈耐挪
		男南农兰笼蓝
		牛
		鸟底抵越体主煮桶
O-1		欧
P-7		飘漂批披喷蜂片骗标嫖
		平瓶评丙
		派
		配譬佩迫

		排		算丧蒜葬
		品		是氏士仕十事实师诗尸狮侍视赐市示史
		陪朋赔贫蓬盆逢浮袍		时匙
Q-14		七傺错		少稍
		千签迁		山生甥牲笙衫梭馊腮
		劝串		所锁吵
		去翠趣欺取娶区曲		双霜桑酸丧栅
		起喜紧谨枕种锦彻准益哓砌		圣
		全传权泉程呈乾缠拳		四散晒瘦扫
		切		身深升申伸兴剩
		妾		岁婿
		请顶		书输舒树赎粟
		取娶处岂启		声兄
		秋畜		谁垂诉数睡述随虽撒稀
		轻穿川卿倾		孙石顺靴射社逊训舍敕笋
		前钱浅贱泉然尖箭严		送信讯宋
		亲妻操凄推踩抄葱侵		手首守丑
R-5		人炎仍焉		受授效校孝学寿熟仇酬
		日儿入恩尔应		死做坐作
		热逆业孽泥		嫂伞产省减
		肉		说雪血设识翅歇室
		如余移欲愚		叔法
S-32		十事实侍拾莳是誓		思司丝师诗私狮尸施屎斯恩
		水		
		上向		
		三		
		世势逝戏习		

		烧岁失虚稀属须需希输欺淑食痴
		善扇
		胜兴甚虚剩
		神树赎辰承乘晨丞绍绕殊竖
T-20		太
		天贪汤通
		田恬填甜电殿垫佃
		他
		头投套
		汤
		听
		讨
		炭
		胎
		铁踢贴
		通滩
		退
		土塔

		同堂团地塘童棠唐谈迟桃逃葡谈统赏
		提啼
		梯
		跳剃替
		透痛探偷贪滔兜
		脱
W-14		屋约
		文闻
		亡忘
		王赢荣完园元圆缘原员源援玩院
		位未味谓为万湾弯威卫
		万弯湾
		外稳
		望枉妄汪忘
		五暗案碗颜岩硬
(文读)		我午瓦
		我引任吃应
		枉往窝亡影

		为唯围伪微违维违
		挖
X-20		下化吓嚇
		小细笑洗息宿削夕
		行烦闲还衡红洪相杏限幸
		先仙鲜
		休收岸
		西犀消肖宵逍凄妻毫
		显险掀扇现
		修羞
		乡香伤商胸尚
		相箱松镶湘厢凑
		嫌贤形刑藕恼
		惜锡昔积绩借指
		心新辛森
		新心辛
		想相响恐抢
		响享
		姓幸性
		惜昔恨憾
		绣秀
		谢席阵借笛蝶敌
Y-29		—
		要内义认语以宜谊议耳意忍蚁
		个要
		亦又若忧也夜右佑匀

		阳羊杨扬洋容蓉绒融
		养样用央让
		月外遇
		言然
		银吟泥
		阴依因音姻殷意与语忆衣要医以吃已叶易妖药于任应裕异孕倚遗荫如系污腰儒喻瑜
		吃任
		压鸭划
		曰会丫
		—
		院苑映影
		衣
		有友酉幼
		爷云匀乌污爹
		哑
		玉欲
		鱼由游油犹尤柔衙鹅牙芽渔娥吴
		咬
		鸯鸳英婴秧烟染
		移姨摇窑
		迎盈赢严阎郁抑炎蔫盐仍默
		倚椅扰
		远冤渊县愿永往怨
		饮吃隐
		眼
Z-22		朝雕刁低犁
		知泪虑立利单丹粒

	子只纸指旨紫趾仔崽
	自字之枝脂姿滋兹支资寺只贼制则
	主煮矩举
	正政镜敬竟转渐整卷眷京惊颈诊井惭拯景警帐
	做坐作综
	左
	妆庄装宗桩床藏状撞
	中章刚江终张恭宫姜忠樟疆供弓专涨
	姊早走澡盏者
	作座浊昨
	珠朱具拄

	祝觉角粥
	沾缠展捡
	著着借惧祁菌
	志至智制治似种证镇近禁阵髻堆
	重丈仗种帐降众奏皱层灶长颂皂造
	灾斋
	祖组阻赌
	争
	转眷渐

女书国际编码标准字符集

ISO/IEC 10646:2016 (E) Draft International Standard (DIS)

1B170　　　　　　　　　　　　Nushu　　　　　　　　　　　　1B23F

	1B17	1B18	1B19	1B1A	1B1B	1B1C	1B1D	1B1E	1B1F	1B20	1B21	1B22	1B23
0	1B170	1B180	1B190	1B1A0	1B1B0	1B1C0	1B1D0	1B1E0	1B1F0	1B200	1B210	1B220	1B230
1	1B171	1B181	1B191	1B1A1	1B1B1	1B1C1	1B1D1	1B1E1	1B1F1	1B201	1B211	1B221	1B231
2	1B172	1B182	1B192	1B1A2	1B1B2	1B1C2	1B1D2	1B1E2	1B1F2	1B202	1B212	1B222	1B232
3	1B173	1B183	1B193	1B1A3	1B1B3	1B1C3	1B1D3	1B1E3	1B1F3	1B203	1B213	1B223	1B233
4	1B174	1B184	1B194	1B1A4	1B1B4	1B1C4	1B1D4	1B1E4	1B1F4	1B204	1B214	1B224	1B234
5	1B175	1B185	1B195	1B1A5	1B1B5	1B1C5	1B1D5	1B1E5	1B1F5	1B205	1B215	1B225	1B235
6	1B176	1B186	1B196	1B1A6	1B1B6	1B1C6	1B1D6	1B1E6	1B1F6	1B206	1B216	1B226	1B236
7	1B177	1B187	1B197	1B1A7	1B1B7	1B1C7	1B1D7	1B1E7	1B1F7	1B207	1B217	1B227	1B237
8	1B178	1B188	1B198	1B1A8	1B1B8	1B1C8	1B1D8	1B1E8	1B1F8	1B208	1B218	1B228	1B238
9	1B179	1B189	1B199	1B1A9	1B1B9	1B1C9	1B1D9	1B1E9	1B1F9	1B209	1B219	1B229	1B239
A	1B17A	1B18A	1B19A	1B1AA	1B1BA	1B1CA	1B1DA	1B1EA	1B1FA	1B20A	1B21A	1B22A	1B23A
B	1B17B	1B18B	1B19B	1B1AB	1B1BB	1B1CB	1B1DB	1B1EB	1B1FB	1B20B	1B21B	1B22B	1B23B
C	1B17C	1B18C	1B19C	1B1AC	1B1BC	1B1CC	1B1DC	1B1EC	1B1FC	1B20C	1B21C	1B22C	1B23C
D	1B17D	1B18D	1B19D	1B1AD	1B1BD	1B1CD	1B1DD	1B1ED	1B1FD	1B20D	1B21D	1B22D	1B23D
E	1B17E	1B18E	1B19E	1B1AE	1B1BE	1B1CE	1B1DE	1B1EE	1B1FE	1B20E	1B21E	1B22E	1B23E
F	1B17F	1B18F	1B19F	1B1AF	1B1BF	1B1CF	1B1DF	1B1EF	1B1FF	1B20F	1B21F	1B22F	1B23F

© ISO/IEC 2016 – All rights reserved

Nushu

	1B24	1B25	1B26	1B27	1B28	1B29	1B2A	1B2B	1B2C	1B2D	1B2E	1B2F
0	1B240	1B250	1B260	1B270	1B280	1B290	1B2A0	1B2B0	1B2C0	1B2D0	1B2E0	1B2F0
1	1B241	1B251	1B261	1B271	1B281	1B291	1B2A1	1B2B1	1B2C1	1B2D1	1B2E1	1B2F1
2	1B242	1B252	1B262	1B272	1B282	1B292	1B2A2	1B2B2	1B2C2	1B2D2	1B2E2	1B2F2
3	1B243	1B253	1B263	1B273	1B283	1B293	1B2A3	1B2B3	1B2C3	1B2D3	1B2E3	1B2F3
4	1B244	1B254	1B264	1B274	1B284	1B294	1B2A4	1B2B4	1B2C4	1B2D4	1B2E4	1B2F4
5	1B245	1B255	1B265	1B275	1B285	1B295	1B2A5	1B2B5	1B2C5	1B2D5	1B2E5	1B2F5
6	1B246	1B256	1B266	1B276	1B286	1B296	1B2A6	1B2B6	1B2C6	1B2D6	1B2E6	1B2F6
7	1B247	1B257	1B267	1B277	1B287	1B297	1B2A7	1B2B7	1B2C7	1B2D7	1B2E7	1B2F7
8	1B248	1B258	1B268	1B278	1B288	1B298	1B2A8	1B2B8	1B2C8	1B2D8	1B2E8	1B2F8
9	1B249	1B259	1B269	1B279	1B289	1B299	1B2A9	1B2B9	1B2C9	1B2D9	1B2E9	1B2F9
A	1B24A	1B25A	1B26A	1B27A	1B28A	1B29A	1B2AA	1B2BA	1B2CA	1B2DA	1B2EA	1B2FA
B	1B24B	1B25B	1B26B	1B27B	1B28B	1B29B	1B2AB	1B2BB	1B2CB	1B2DB	1B2EB	1B2FB
C	1B24C	1B25C	1B26C	1B27C	1B28C	1B29C	1B2AC	1B2BC	1B2CC	1B2DC	1B2EC	16FE1
D	1B24D	1B25D	1B26D	1B27D	1B28D	1B29D	1B2AD	1B2BD	1B2CD	1B2DD	1B2ED	
E	1B24E	1B25E	1B26E	1B27E	1B28E	1B29E	1B2AE	1B2BE	1B2CE	1B2DE	1B2EE	
F	1B24F	1B25F	1B26F	1B27F	1B28F	1B29F	1B2AF	1B2BF	1B2CF	1B2DF	1B2EF	

后记

　　2009年5月，加拿大学者胡可丽（Claire Huot）、翼波（Robert Majzels）夫妇专程来到清华。他们都是从事美术工作的，一下子就被女书的美吸引住了，非常喜欢。当即他们就迫切希望用女书，把唐宋女诗人、女词人的诗词转写出来。这真是好创意！好主意！

　　因为我们没有专门课题做这件事，刚完成《中国女书合集》《女书用字比较》的学生们都很疲惫，他们自己的学业放下了。胡可丽、翼波也带着深深的遗憾回去了。后来他们还是出了一本关于女书的书寄给我，感谢他们对女书的热爱，感谢他们对女书的介绍传播。

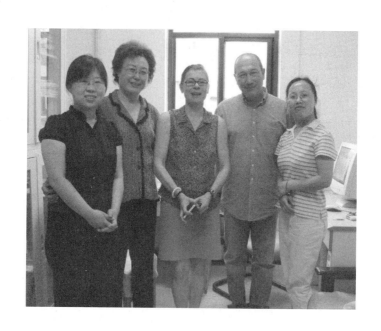

　　对于用女书写古诗词，我也一直耿耿于怀。在整理《中国女书合集》时，正值"非典"期间，何艳新在清华住了4个月。最后我们也尝试请她用女书写了一些古诗词，可是却遇到了困难，她一下子写不出陌生的古诗词。因为女书仅仅是农村劳动妇女创作并使用的，又是记录当地汉语方言的，那时候的君子女都没有上学读书，既没有新社会的词汇，也没有古代文人墨客的语言。虽然女书作品中有一些翻译古诗词的作品，如一些短小的唐诗等，但那都是老人们喜欢并经常吟唱的熟悉作品。

　　当时的研究生谢玄，根据音韵学古今音对应的规律，和何艳新一起商量，选择与古诗词对应的女书字，写了李清照的《声声慢》。

　　新的一代女书传人，如胡欣、蒲丽娟等，她们都曾写过《世界人权宣言》《消除对妇女歧视的宣言》的十几米长卷赠送给联合国。根据女书的音节表音文字的本质属性，理论上女书可以记录所

有语言。

现在越来越多的人知道了女书,喜欢女书。女书作为一种书法,更是成为墨香新秀。人们对"后时代女书"开始有了新的需求。

特别是在申老师的多次建议下,决定着手编这本书。因此,我们和当地政府一起,在当地女书传承人的支持下,编辑了这本女书书法作品集。选篇的原则为脍炙人口,耳熟能详的传统经典诗文佳句,每个中国人上学背过的古诗词,包括毛泽东诗词。也把已经去世女书老人自然转写的古诗文尽量收进来,读者可以在阅读时体会她们的心境和情趣,尤为珍贵。

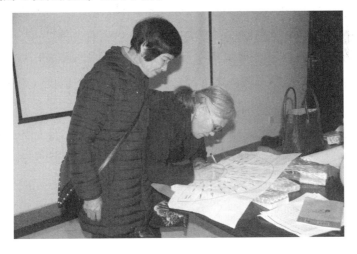

既然女书演化为书法艺术,造福今人。那么享受这一艺术的不仅可以是女人,男人也同样可以,每个人都可以共享女书留给我们的精神财富、物质财富。

女书是凤凰涅槃,改革开放中获得了重生!如今女书进入文创时代,也是一种传承,但要在规范基础上文创。女书的书法美,引出许多创意设计,我们期待女书文创百花盛开!

女书书法舒展、灵动,使女书可以呈现在舞台上、屏幕中。

　　文字是文明的标志。女书是人类文明的一个成果！女书的功能和魅力，具有普遍价值。女书不仅属于女人，不仅属于江永。女书不仅在暗无天光的旧制度里给自己描绘了美丽的精神王国，把清苦的生活带到诗与远方；还把"美"的遗产造福于后代，造福于江永，造福于中国，造福于世界！

　　现在我们可以告诉胡可丽、翼波夫妇，用女书书写女诗人的经典诗词是没问题的，可以实现的。因为这本书中不仅有女诗人的诗，还有男诗人的诗以及男书写者的书法作品。现在女书成为了一种书法艺术，她属于每个人。